句句有梗的
西洋藝術小史

意公子——著

CONTENTS

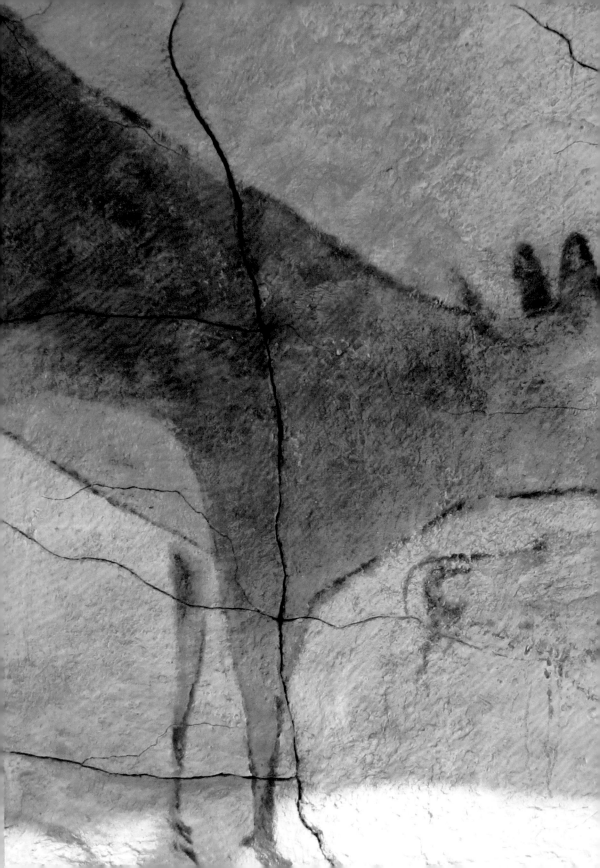

第一部

很久很久以前

你好，我是意公子。

說起西方藝術，你可能會想到達文西、莫內、梵谷，想到一絲不苟的油畫，想到造型逼真的雕塑。這些令人過目難忘的作品是人類文明在發展過程中，經過無數藝術家反覆嘗試、練習、鑽研，最終打磨出來的珍寶。它和所有好故事一樣，有著非常經典的開頭：「很久很久以前……」

從那個我們如今很難想像的古老年代開始，人們就在思考許多至今也沒有答案的問題：「早上吃什麼？中午吃什麼？」哦，對不起，是「我從哪裡來？我將要到哪裡去？」為了回答這些終極問題，古希臘人想像出各種天神，講出了絕妙的神話傳說；希伯來人則寫下《聖經》，為後人留下了《創世記》這樣波瀾壯闊的宗教故事；埃及人也沒閒著，只不過他們更關心怎麼對抗不可改變的生老病死，將希望寄託在重生之上。

人們還想知道，世界上是否有一種絕對的標準，可以讓人類找到最巧妙的平衡，將「美」的實體留在人間。也許人類永遠也找不到這些問題的答案，但正是在這苦苦追尋的過程中，誕生出了一件件藝術傑作，並在歲月的遷徙中有幸留存了下來。

藝術是什麼？美又是什麼？別著急，故事才剛剛開始。

很久很久以前……

1

畫個

圈圈詛咒你

——

藝術的起源

藝術家通過不同的方式將線條、形狀和顏色組合在一起，

這不僅把日常生活裝扮得豐富多彩，

還創造出了無數巧奪天工的作品。

那麼，這些偉大藝術品的源頭究竟在哪，

又是如何發展的呢？

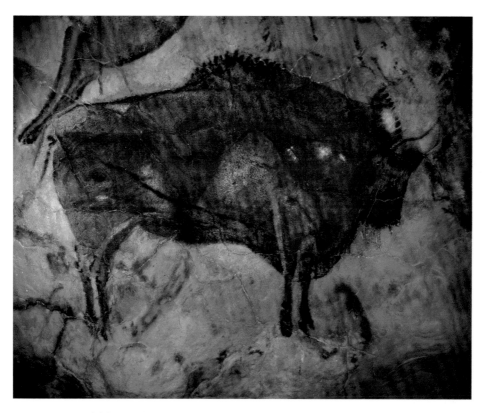

▶ 阿爾塔米拉洞窟（Cave of Altamira）壁畫局部　距今一萬年以上

　　1879 年，一位考古學家帶著他不到十歲的女兒來到了一個隱蔽的洞窟裡，想要探索原始人的遺跡。正當這位父親專注地趴在地面上尋找蛛絲馬跡時，小姑娘卻驚叫了起來：「爸爸，這裡有牛！」

這些牛正是阿爾塔米拉洞窟（Cave of Altamira）壁畫的主角。

　　阿爾塔米拉洞窟位於今日西班牙北部境內，其內部的壁畫距今至少有兩、三萬年的歷史。因為留存的數量龐大，品質極高，所以又被盛讚為「史前的西斯汀教堂[1]」。這個洞窟的發現為人們打開了探索繪畫藝術起源的大門：我們終於知道，原來早在上萬年前，人類的祖先就開始拿起身邊的礦石塗塗畫畫了。

1 西斯汀教堂完工於 1483 年，許多文藝復興藝術家以耶穌基督為題在此創作壁畫，尤以米開朗基羅的天頂畫《創世紀》與祭壇畫《最後的審判》最為知名。

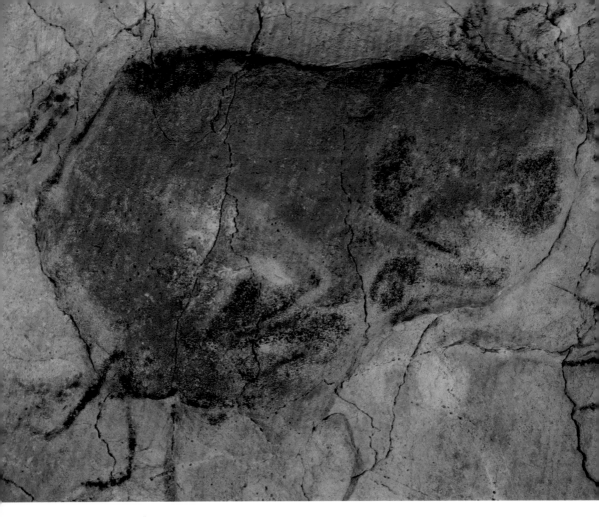

▶ 《受傷的野牛》 *Injured Bison*

　　那個時候的他們都畫些什麼呢？在2、3公尺高、9公尺寬的洞窟牆壁上，密密麻麻地排布著一百五十多幅壁畫。它們都是生活在西元前三萬年到西元前一萬年左右的舊石器時代人留下的遺跡，主要形象有野牛、野馬、野豬、山羊和鹿。這些動物有的站著，有的狂奔，還有的蜷縮著身子趴在地上，就像是受了傷一樣。

其中一幅尤其引人注目。那是一隻野牛，身長大約 2 公尺，頭緊緊貼在肚子上，全身縮成一團，像是受了傷一樣，人們因此叫它《受傷的野牛》（*Injured Bison*）。這幅壁畫的線條細膩流暢，從野牛的背部毛髮到肢體肌肉都維妙維肖。那時的人們沒有化學顏料，只能用有顏色的礦物質、炭灰和泥土，摻雜著動物的脂肪和鮮血調和出天然顏料，但用它畫出來的壁畫幾萬年後依然色彩鮮艷，彷彿是昨天才塗上去的。這導致在很長一段時間裡，大家都懷疑洞窟的發現者是個騙子，或者是連他自己也被騙了。直到幾十年後，人們陸續在法國等地也發現了類似的洞窟壁畫，再加上「碳–14定年法」的檢測手法，這一發現才最終得以證實：這些洞窟壁畫確實是史前人類畫上去的。

可是，當時的人們為什麼要畫這些動物呢？

英國人類學家泰勒（Edward Burnett Tylor）認為，如果我們想要理解幾萬年前的人類祖先，那就必須站在他們的角度去思考。於是他找到了一個還處在原始時期、幾乎不受現代社會影響的蠻荒部落，讓生活在那兒的人賽跑，贏得比賽的人將獲得一幅畫有飽滿穀物的畫。賽後，拿到獎品的冠軍顯得異常興奮，把它恭敬地供奉了起來，因為他認為這能保佑自己來年豐收。可以想像，遠古時期的人也會做出同樣的事情來。他們相信繪畫有著神力，能幫助他們實現願望。

這其實是一種典型的原始思維，即「交感思維」。**這些遠古時期的人相信，我畫下了你，我就佔有了你；我傷害了你的畫像，也就間接傷害到你本人。**這種思維在今天仍非常普遍，尤其在小孩身上：比如他們有的會把玩具恐龍想像成真恐龍，讓它們相互打架撕咬；一些更調皮的會在牆上寫「某某某是隻豬」之類的話，彷彿寫了以後，對方就真的變成小豬了。

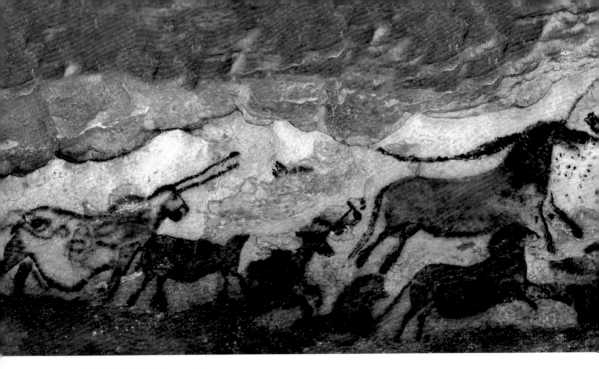

▶ 法國拉斯科岩洞 Caves of Lascaux
內部壁畫　距今兩萬年以上

　　這個時候，我們再轉過來想想阿爾塔米拉洞窟裡的動物壁畫，就很好理解了。原始人為什麼要畫動物，甚至為什麼要把這些動物畫成身負重傷、鮮血直流的樣子？因為他們要通過這種方式，給對方「造成一萬點傷害」啊。

　　一萬多年前，舊石器時代的人類雖然學會了通過打磨石器來製作捕獵工具，但面對比人類個頭還大、還要凶猛矯健的動物時，往往也會凶多吉少。心中的恐懼促使他們拿起了礦石，畫下了這些動物，然後再戳死它們，彷彿在意念中對方已經死了。這就是關於藝術起源裡的「巫術說」，是學術界比較主流的觀點。

　　有意思吧，藝術的起源，竟然是「畫個圈圈詛咒你」。

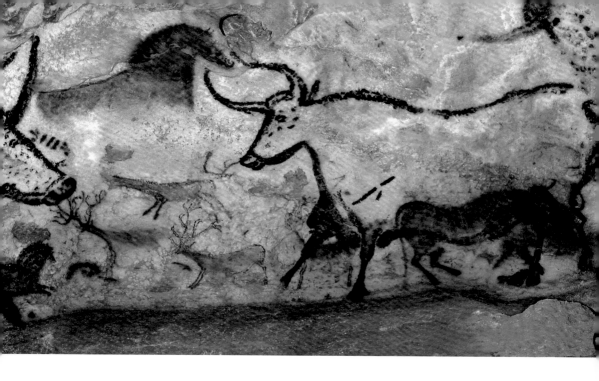

最早的繪畫為何只畫動物？

　　最早的繪畫裡幾乎都是動物形象，看不到人的影子。因為那時的人類太渺小了，面對猛獸時總是顯得非常無助，所以畫下牠們，在意念上將其打敗。一直到人類進入新石器時代，創造出的工具越來越多，戰勝動物的次數也越來越多，甚至具備駕馭牠們的能力時，壁畫中才開始有了人類自己的模樣。

　　在這之後，人類不僅可以馴服動物，還學會了開荒種田，而繪畫的內容也變得越來越多樣化。當人們終於擺脫了飢餓和凶險，自然就演繹出了無窮的追問和浪漫的想像。**那些無窮的追問交給哲學，而浪漫的想像，就交給藝術吧。**

2

噓，故事開始了……

——

西方文明的兩大源頭

希臘文明與希伯來文明就像是種子，

它們生根發芽，長成了枝繁葉茂的參天大樹，

結出的果實就是西方社會的文學和藝術。

倘若沒有它們，西方許多驚為天人的傑作也便不復存在了。

既然希臘文明與希伯來文明如此重要，那它們究竟講了些什麼呢？

　　要想通曉希臘神話和《聖經》，保守估計也得搭進去幾年甚至幾十年的時間；但要想瞭解西方藝術史，又完全沒法跳過。怎麼辦呢？不要怕，你只需要記住兩點：**希臘神話看起來人物繁多，劇情雜亂，但其實脈絡還是特別清晰的，無非就是「神的起源、王位爭奪、宙斯的情史」這三個部分；而《聖經》就是一個「人與神（即上帝）不斷約定」的故事。**

　　咱們一個一個來，先說說希臘神話。話說很久很久以前，整個宇宙漆黑、空洞、寂靜，世界一片混沌。在這混沌之中，出現了世界上第一個神——大地之母蓋亞（Gaea），她擔負了創造其他神的使命。不過，此時世界上只有她一個神，這要怎麼辦？厲害的地方就在這裡，她無性繁殖出了三個神：海洋之神、天空之神和山脈之神。

　　四個神當然不夠。蓋亞和天空之神烏拉諾斯（Uranus）又生了六男六女，統稱為「十二泰坦」。但烏拉諾斯非常不喜歡自己的孩子（大概是因為近親繁殖導致後代顏值太低的緣故，不過誰知道呢），就把他們監禁在地獄之下暗無天日的深淵裡。蓋亞很生氣：你都把他們關起來了，我幹嘛還要繼續生？！蓋亞畢竟是世界上的第一個神，招也比誰都狠。她將一把鐮刀交給了小兒子克羅諾斯（Kronos），讓他在「恰當的時刻」斬掉他爹的「小弟弟」。克羅諾斯不辱使命，手起刀落後隨手一拋，就丟進了海裡。沒想到，那東西竟然和海水的泡沫起了化學反應，二者融合在一起，女神維納斯（Venus）從浪花中誕生！

　　這時候你再看波提切利（Sandro Botticelli）的代表作《維納斯的誕生》（*The Birth of Venus*），是不是覺得「內涵」更豐富了呢？

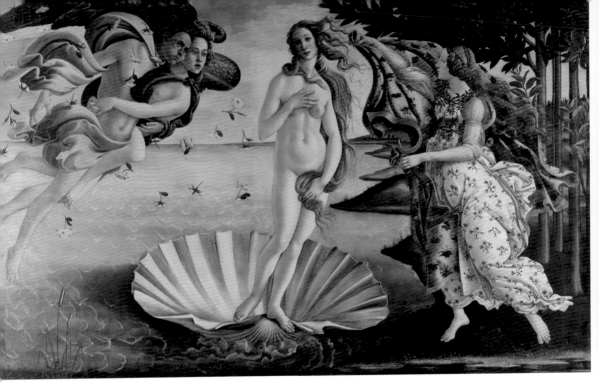

▶ 《維納斯的誕生》 *The Birth of Venus* 1484–1486
波提切利 Sandro Botticelli

西風之神

維納斯

春神

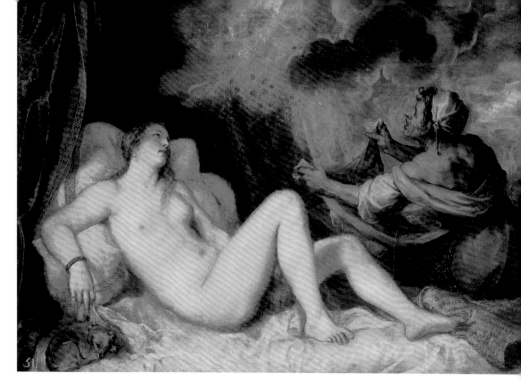

▶ 《達妮》 *Danae*　1560–1565
　提香 Tiziano Vecellio

　　克羅諾斯幹掉了父親兼哥哥後，順勢坐上了神界的王位。但他畢竟做了虧心事，時刻擔心遭到報應，就決定「從娃娃抓起」，直接吃掉自己的孩子。他的妻子實在看不下去了，偷偷把最後一個孩子調包成石頭。**這個僥倖活下來的孩子就是後來的天神──宙斯（Zeus）。**

　　宙斯整日拈花惹草，很多藝術作品都是以他「撩妹」為題材的，其中最有名的就是他變化成天鵝去勾搭美女麗妲（Leda）的故事。達文西（Da Vinci）、米開朗基羅（Michelangelo）、塞尚（Cézanne）、達利（Dalí）等都畫過。你以為他變成動物就是極限了？當然不。宙斯還會變成各種你想不到的東西潛入少女閨房，比如黃金雨。這個腦洞大開的故事實在是太引人遐想了，從提香（Tiziano）到丁托列托（Tintoretto），再到林布蘭（Rembrandt）、克林姆（Klimt），無數畫家用自己的方式再現了《達妮》（*Danae*）的精彩故事。

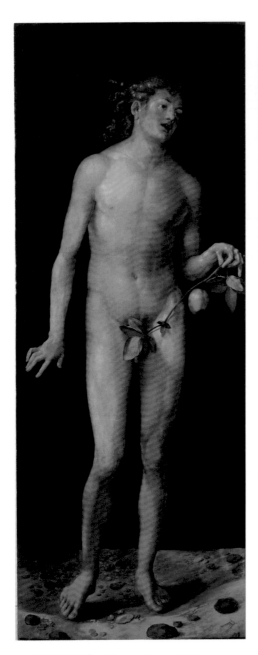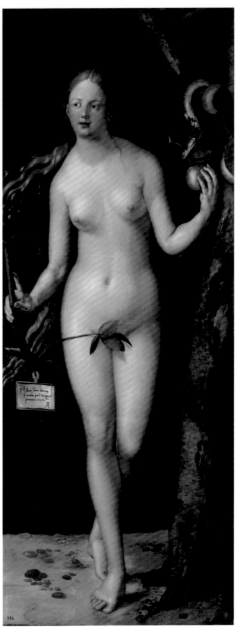

▶ 《亞當與夏娃》 *Adam and Eve* 1507
杜勒 Albrecht Dürer

比起倫理混亂的希臘神話，《聖經》可就嚴肅多了。

《聖經》主要分為《舊約》和《新約》兩部分，講了神和人類的七個約定。《舊約》裡，上帝創造了亞當與夏娃（Adam & Eve），並吩咐二人千萬不要誤食禁果，這就是**第一個約定：伊甸之約**。然而，眾所周知，這小倆口偷吃了禁果，被神趕出了伊甸園。

懲罰歸懲罰，上帝還是給人類留下了機會。神答應他們，女人的後裔會成為人類的救贖者，這便是**第二個約定：亞當之約**。離開伊甸園後，亞當與夏娃生下了兩個兒子，但哥哥卻出於嫉妒殺死了弟弟。神得知後非常失望，本以為懲罰能讓人類改過自新，卻沒想到他們的罪過越來越大。於是，神決定用洪水把世界沖走……這也真夠任性的。不過，神並沒有讓所有生靈都跟著遭殃，他在人類當中找到一個比較聽話的人——諾亞（Noah），讓他造了一艘大船，載著成雙成對的動物逃生。這就是〈諾亞方舟〉的故事，也是神和人類的**第三個約定：諾亞之約**。

大洪水過後，人類好了傷疤忘了疼，再次狂妄自大了起來，企圖建造一座高大的「通天塔」，也叫「巴別塔」（Tower of Babel）。這也太不把神放在眼裡了，所以神一氣之下，把人類的語言分成好多種。人類不能自由溝通，也就沒辦法再合力建塔了。

講到這裡你會發現，就算當初和神立約的人守信了，也難保他的後裔不犯錯。於是，神決定換一種管理模式。他在眾人中挑選了一個最忠誠的，作為自己在人間的代理人。代理人若是能經受住考驗，就能成為萬國之王，並擁有像星星一樣多的子孫和一大片肥沃的土地。

第一任代理人叫亞伯拉罕（Abraham）。他通過了神的重重考驗，神也履行了諾言，讓他當上了國王，成為了希伯來民族和阿拉伯民族的祖先，這就是神和人的**第四個約定：亞伯拉罕之約**。這次，人類沒有違背神

▶ 《天使報喜圖》 *The Annunciation* 1608
卡拉瓦喬 Michelangelo Merisi da Caravaggio

的旨意，看來代理人模式還挺有效果。不過，考驗還要繼續。神讓亞伯拉罕的後裔從富饒的美索不達米亞平原不遠萬里遷徙到了埃及。埃及法老讓他們做苦力，還讓他們承受漫長的飢荒，甚至下令殺掉所有的男嬰以控制人口增長。儘管如此，他們依然在埃及堅守了四百年。

神一看，這些人很聽話，於是決定在亞伯拉罕的後裔當中再挑選一位新的代理人。這個人就是摩西（Moses）。神讓摩西帶著他的子民回到祖先亞伯拉罕的那塊土地（也就是今天的巴勒斯坦地區）。這就是**第五個約定：摩西之約。**在前往巴勒斯坦的路上，神又傳給摩西十條誡令，簡稱「摩西十誡」，成為了後來西方道德觀的核心。

然而，直到摩西死後，他們才慢慢回到巴勒斯坦。此時神和人類定下了**第六個約定：巴勒斯坦之約。**此時神在人間的代理人叫大衛（David）。沒錯，就是那個被刻成了雕像的大衛。這時的他已經統一了巴勒斯坦，建立起了以色列聯合王國。這是《舊約》中神跟人類**最後的約定：大衛之約。**

至此，上帝越來越信任他的代理人。然而就在這時，大衛毀約了。他非常好色，勾引了一個婦女，又設計謀害她的丈夫。上帝終於明白，代理人也會犯錯。迫不得已，神把前面六個約定通通抹掉，不再通過代理人，而是派自己的兒子耶穌（Jesus）降臨到人間。

從此，人類進入了「新約」時代。

一天，一位天使出現在瑪利亞（Maria）的面前，對一無所知的她說：「恭喜你，你懷孕啦，這是神的孩子，你要給他取名叫『耶穌』。」瑪利亞當時還是個情竇初開的少女，還沒交過男朋友怎麼就懷孕了？還記得前面講到的神和人類的第二個約定嗎？神許諾說女人的後裔會成為救贖者。所以，西方許多藝術家都非常喜歡描繪這個故事，這些畫一般就叫《天使報喜圖》（The Annunciation）。

耶穌作為神的兒子降臨到人間，以他出生的時間為界線，世界進入了新紀元。在《新約》的故事裡，耶穌作為主角經受了無數磨難：在馬廄裡出生，遭受猶大（Judas）背叛，被釘在十字架上……據說，耶穌被釘在十字架上，是為亞當與夏娃在伊甸園第一次毀約的「原罪」贖罪。所以只有信奉耶穌，信奉神，人的罪才能得到寬恕。

到這裡，一切都明瞭了。神創造人，挑選代理人，讓耶穌去拯救人。神不斷改變約定的內容和形式，為的就是讓人類能永遠遵從神的旨意，信仰神的權威。

意公子　說

看懂西洋美術的關鍵第一步

有很多人之所以對西方藝術望而卻步，理由往往是「看不懂」。而事實上，除了當代抽象藝術外，西方大部分藝術傑作的題材都是很明確的，因為有很多都是對聖經故事的再現，只是對於我們東方人來說，這些宗教故事是我們知識架構之外的內容。想像一下，給一個西方人看一幅描繪「大鬧天宮」的作品，恐怕也不會引起什麼共鳴。

但是這並不應該成為我們的路障。我們可以先瞭解一個框架，然後去欣賞作品，在看到不懂的作品時就回過頭去找找它的出處。慢慢地，我們就在西方文化領域裡更進了一步。

▶ 《維納斯的誕生》 *The Birth of Venus* 1879
布格羅 William Adolphe Bouguereau

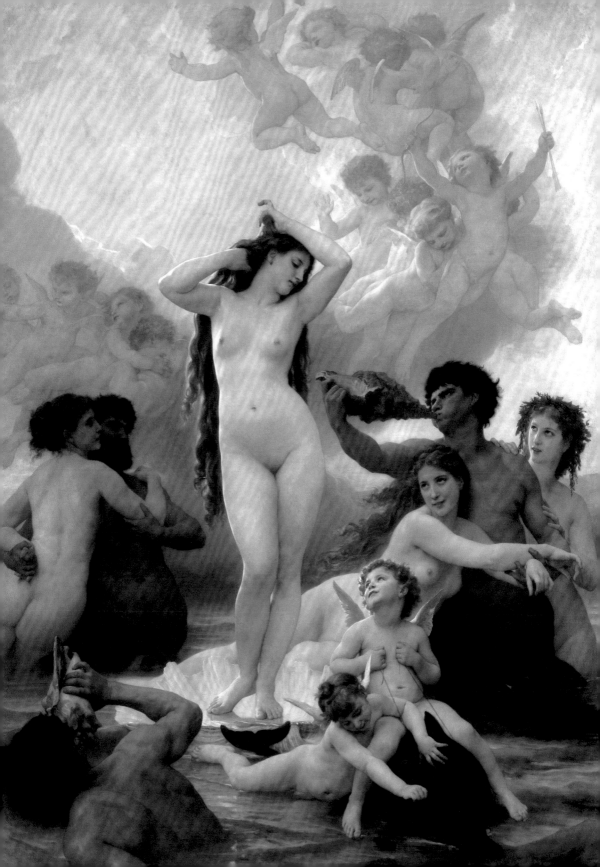

3

生存 還是 毀滅， 這是一個問題！

生與死

千百年來，不管是東方還是西方，人們都試圖用宗教、

神話和傳說來解釋人的生與死，解釋我們從何處來，又將要往何處去。

前面說過，宗教和神話正是西方藝術得以產生的土壤，

是藝術永不枯竭的靈感來源。

那麼，在藝術中，各個文明對待生死的態度都是怎樣的呢？

小時候，我們都會問一個問題：「媽媽，我是從哪兒來的？」

媽媽會說：「你是從垃圾桶裡撿來的。」當然，長大後我們都知道其實是父母生的，父母又是由他們的父母生的。那麼問題又來了：我們最早的祖先，他們是誰生的？那時科學並不發達，這些疑惑就觸發了人類的想像，繼而形成了許多「創世神話」。雖然神的世界並不比人類太平，但當我們扒開那些故事紛亂的外衣後就會發現，它們其實都是在追問兩個困擾我們最深的問題：世界是從哪裡來的？人類又是從哪裡來的？

第一個問題，世界是從哪裡來的？

中華文明有盤古開天闢地的故事。古希臘時期的人則相信原始神叫蓋亞，這位眾神之母創造了所有的神明。希伯來文明的源頭《舊約》寫道：「起初神創造天地。地是空虛混沌，淵面黑暗，神的靈運行在水面上。神說，要有光，就有了光。」

這就有意思了。要知道當時的人們可沒有電話和網路，不可能串通起來編造邏輯如此相似的故事，那為什麼不同地方的人們都不約而同地認為人類生於混沌之中呢？

在神話學研究裡，有一種現象叫「比照性」，即「神話的起源來自於人類對於自身的認知」。換句話說，他們創造神話的過程其實就是一個對自身認知的過程。因此，當人類祖先發現雞蛋裡原本是一清一濁兩團液體，卻能孕育出小雞時，他們再看著清澈透亮的天空和渾濁厚實的大地，便漸漸地有了這樣的感想和推論。

解決了「世界是從哪裡來」的問題，我們再來想想「人類是從哪裡來

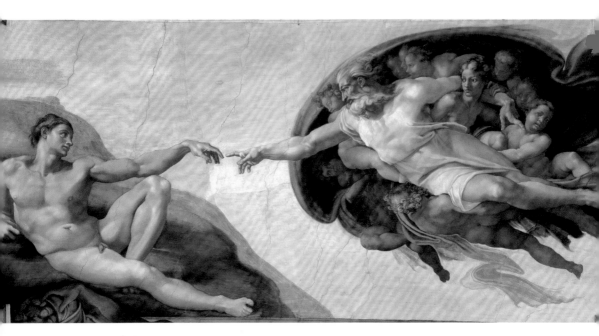

▶ 《創造亞當》 *The Creation of Adam* 1508 –1512
米開朗基羅 Michelangelo Buonarroti

的」。《聖經》中的《創世紀》說，耶和華神（Jehovah，上帝）用地上的
塵土捏出人，吹一口氣進他鼻子裡，立馬就成了世界上的第一個人——亞
當。而希臘神話中是這樣描述普羅米修斯（Prometheus）造人的：「他捧
起泥土，用河水把它沾濕調和起來。」普羅米修斯多了一個先用水沾濕的
步驟，這很明顯是古代早期人民生活經驗的總結。至於中國，講的當然就
是女媧泥土捏人的故事。

　　這些神話裡關於「人類是從哪裡來的」這個問題竟然也是出奇一致：
是由泥土造出來的。對此，歷史學家們認為，遙遠的天空會引出無盡的遐
想，而充滿未知的自然讓人心生恐懼，只有土地能孕育農作物，賦予人類

延續生命的物質資源。這和女性非常相似，所以不難理解先民會將土地聯想成一個生命力旺盛的婦女，還稱它為「大地母親」。當人類進入氏族社會後期，學會用泥土燒製陶器的時候，他們又開始暢想：既然泥土可以製成各種形狀的器物，那麼泥土能不能造人呢？

人們在蒙昧時期匯總出來的思想精華都濃縮在了神話裡，成為了早期藝術創作的母體。藝術在神話世界裡就此生根發芽，形成了不同的體系和風格。

「我們是從哪裡來的」解決了，接下來就是**「我們要到哪裡去」的問題。**可惜這個話題就不是那麼輕鬆了，因為它的答案只有一個：死。

人們恐懼死亡。一個曾經會唱歌、會勞作、會思考的身體，就這樣僵硬了、腐爛了，那我們的意識將去向何處？那個世界是什麼樣子？活著的人是不會知道答案的。有人相信，死後好人上天堂，壞人下地獄；也有人相信死只是一個短暫的停止，生命是可以復活的。人們盡情發揮想像，彷彿這樣就不那麼可怕了。

曾經有一個國度，對「重生」的想像登峰造極，甚至因此創造出了舉世無雙的藝術。它就是古埃及。**古埃及人為什麼如此執著地相信著「死而復生」這件事呢？**

古希臘的一位歷史學家曾說，古埃及是「尼羅河的贈禮」。尼羅河從南到北貫穿埃及，注入地中海，養育了這個民族，被稱為埃及的「生命之河」。但是這條大河每年七月到十月都要泛濫一次，淹沒農田，摧毀房屋，無數人流離失所。但洪水一旦退去，卻能留下最肥沃的土壤，人們又紛紛回來播種、慶祝豐收。這種被摧毀之後又可以重新再來的無限循環，就是古埃及人一直以來的生活環境，也影響了他們的信仰和觀念：生命也是這樣的，我們可以「死而復生」。

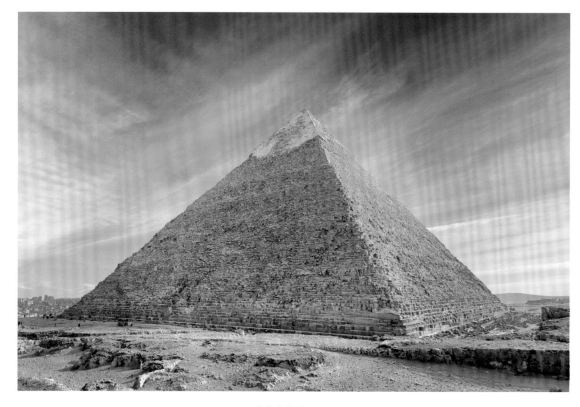

▶ 古夫金字塔 Great Pyramid of Khufu　c. 2580 BC

　　所以，埃及與其他古文明不同，留下的建築古蹟並非君王生前住的地方，而是他們死後的墳墓。這些法老們舉全國之力，去搭建他們死後的大房子。生前慘澹一點無所謂，但死後的棲息地必須要穩固啊。在法國艾菲爾鐵塔建成前，地球上最高的建築就是古夫金字塔。如果你去埃及開羅，站在這些金字塔群腳下向上仰望時，真的會感嘆當時的人們是多麼渴望戰勝死亡，走向永恆啊。當一種信念達到極致時，它所誕生的藝術形態，便成了這些拔地而起的人類奇蹟。

光有房子還不夠，重生的基礎是人。古埃及人是把肉體和靈魂分開看的，他們稱靈魂為「ka」，認為肉體死亡後，靈魂「ka」要到另一個世界去接受神的審判，過關後就會回到肉體，滿血復活。雖然靈魂不滅，但肉體會變得腐爛，所以又有了木乃伊。古埃及人把保存好的肉體用紗布一層層地包裹起來，然後在墓室留下如何重生的壁畫，等待靈魂的歸來。

今天我們看到的古埃及壁畫是很有特點的。你會發現他們筆下的人體有著共同的特徵：一隻正面的眼睛和側面的頭部，正面的上半身連接著側面的腿，同時還有兩隻左腳。

這……不合邏輯呀。**但這個不合理恰恰就是古埃及繪畫藝術的典型特徵，我們叫它「正面律」。**什麼意思呢？就是我不管你的畫是不是符合邏輯，我只管怎麼在一個 2D 的平面中，表現出一個身體最完整的樣子。

這是因為古埃及人的完整和我們現在說的「像」並不一樣，他們要的是把最能表現特徵性的角度保存下來。比如畫人臉的時候，要勾勒出側面的輪廓，因為人的側臉更具有辨識度，這也是為什麼硬幣上的頭像往往都是側臉。但是人們對眼睛的印象卻是正面所呈現的形狀，所以古埃及人會在側臉上畫一個正朝著畫面外的眼睛……不只是人，風景他們也這麼畫。比如其中的一幅方形風景壁畫，四周是整齊的樹，中間部分用棕色畫出一個長方形，裡面有一個更小的藍色長方形代表池塘，池塘裡面完整地排布著魚、天鵝和水草。因為遵循正面律，他們的畫面沒有前後的景深，也沒有合理的空間結構，只要畫得完整，看起來就像小朋友畫的一樣。

除了「正面律」之外，古埃及藝術還有另一個非常典型的特徵──公式化。在畫面中，主人要比奴隸大，男人要比女人大；在顏色上，前者也要比後者更深；坐著的雕像必須將手規規矩矩地放在膝蓋上；每一個神也都有一個固定的外形，比如太陽神赫利俄斯（Helios）就是一個鷹的形

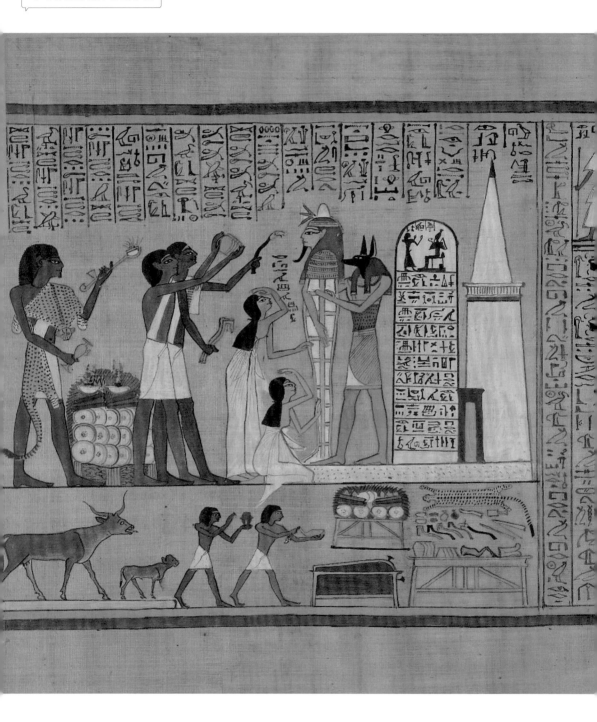

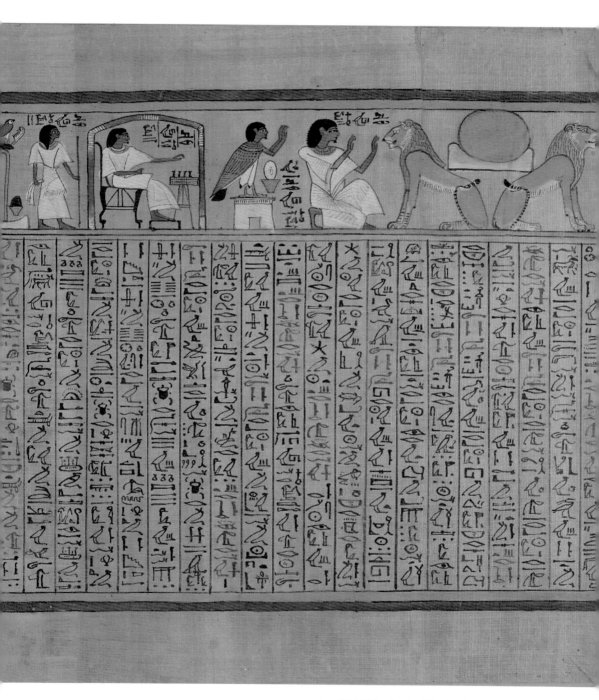

▶ 《亡靈書》 *Book of the Dead*　c. 1275 BC

象。如果有一組泥刻板族譜，你一個字都看不懂也沒關係，看顏色就行。泥刻板的下方有四個顏色很淺的小人，一看就會知道，她們是這個家族最後的四個女孩。

所以你看，古埃及藝術好像很神祕、很難懂，但只要你知道，不管是金字塔、木乃伊還是「正面律」的壁畫，它們都是為了一個明確的「死而復生」的目的，就都真相大白了。

建築大師貝聿銘當年在設計巴黎羅浮宮博物館的入口時，參照了金字塔的正四稜錐體，設計了玻璃材質的「金字塔」。這件事挺有意思的。以前，古埃及金字塔是用來安置木乃伊和陪葬品的，渴望的是生命的延續；而到了二十世紀，博物館卻是用來陳列過去的藝術品，期待的是藝術的永恆。

意公子 說

無解的生死，創造了偉大的文明和藝術

如今，關於「人類是從哪裡來」的問題，人們已經知道了進化論和「宇宙大爆炸」。然而人死後要去哪裡，世界未來又會怎樣，仍舊沒有人能說清楚。生存還是毀滅，雖然誰也交不出一張滿分的答卷，可雙手一握，選擇的權利就在手中。在時間往復的行進中，我們向死而生。就像古埃及藝術的神祕感，也都是來源於「死而復生」這一目的。**關於生死的哲學問題其實是無解的，它們最大的意義，或許是人們在思考的時候，所創造的藝術，所鑄就的文明。**

▶ 埃及阿布辛貝神殿 Abu Simbel

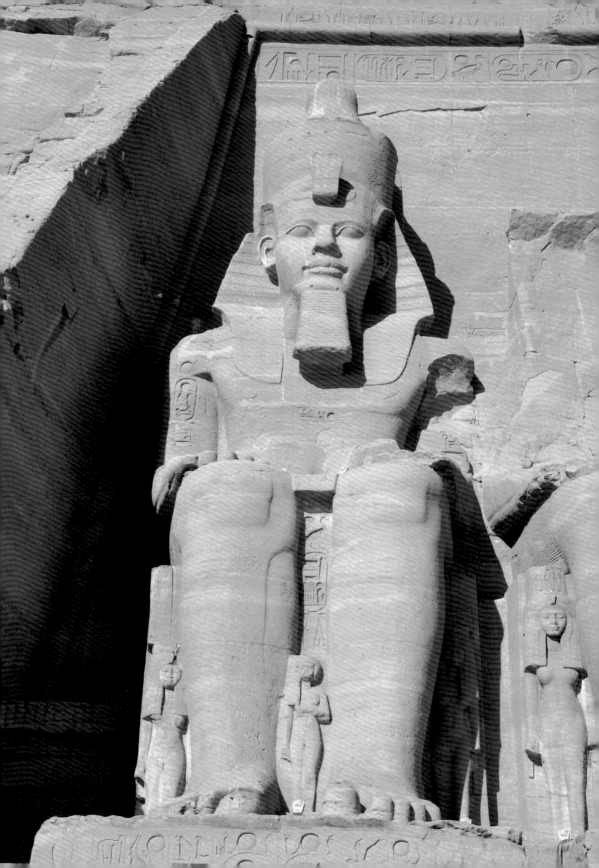

4

女神

與

女漢子？

———

古希臘：美的典範

從古希臘至今，人類始終沒有放棄對美的追求，
但衡量藝術的好壞標準似乎又一直在改變。
這一系列改變的背後，究竟發生了什麼？

古埃及文明最後漸漸消亡了，但在地中海對岸的古希臘文明卻如初升的太陽般冉冉升起，散發著奪目的光彩，成為西方文明發展的源頭之一。直到今天，每當人們談到「美」的時候，都會不可避免地直接追溯到那個時代。尤其是那尊舉世聞名的「斷臂維納斯」，即《米洛的維納斯》（Venus de Milo），它一直被視為是世界上最美的象徵。

首先，「維納斯」（Venus）這三個字，本身就代表著美。「維納斯」是她在羅馬神話中的稱呼，古希臘神話裡她是阿芙蘿黛蒂（Aphrodite），是愛與美的女神，也象徵著豐饒多產。由於種種原因，這尊雕像並不完整，但她所帶來的美感卻沒有因為這種殘缺而有絲毫的削減，反而讓我們可以更加全神貫注地欣賞她勻稱均衡的身體曲線。

以肚臍為分界線，維納斯身體上下的長度之比約為 0.618：1，腦袋和身體的比例是 1：8，無論從哪個角度看都是最完美的「黃金比例」，也就是人們通常說的「九頭身」。古希臘人在雕刻時會嚴格遵照這個比例，他們開創性地定下了這些數字，去幫助民眾認識美與醜，這是人類認知的巨大進步。《人類大歷史》（Sapiens: A Brief History of Humankind）的作者哈拉瑞（Yuval Noah Harari）認為：「認知革命正是歷史從生物學中脫離而獨立存在的起點。在這之前，所有人類的行為都只能稱得上是生物學的範疇。」說得再直白一點，就是人們因為有了「認知革命」——這些制約的規範，才能區別於其他生物。講到這裡我們也就能理解，**為什麼古希臘這麼偉大——因為他們建立了一種美的方程式。**

不過，儘管我們說古希臘藝術是美的典範，但並不表示美就只有這一

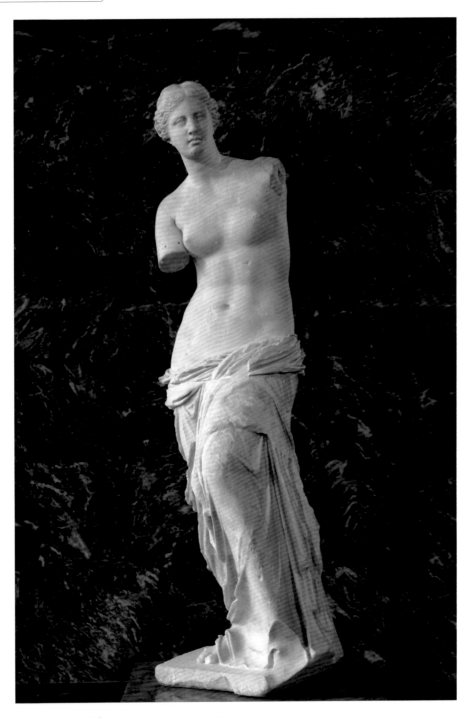

▶ 《米洛的維納斯》 *Venus de Milo*　c.100 BC
亞歷山德羅斯 Alexandros of Antioch

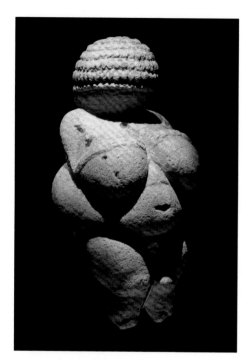

▶ 《威倫道夫的維納斯》*Venus of Willendorf*
c. 28,000 BC–25,000 BC

種。比如這尊《威倫道夫的維納斯》（*Venus of Willendorf*）雕像，就是另一個時代的維納斯。

它的體積很小，一隻手就可以掌握，但特點卻非常鮮明──肉體豐滿。這個維納斯的胸部大得都快垂到肚臍了，肚子和臀部更誇張。除了一頭捲髮，你看不見她的臉，也幾乎看不見她的手。對於我們現代人來說，這尊雕塑只有肉慾，沒有美感。

但對於生活在西元前兩萬年左右的原始人來說，這就是他們的女神。當時的人類只是一個在叢林中討生活的小族群，只能拿著根木棍和猛獸搏鬥，結果當然是凶多吉少。對這個時候的他們來說，生命的延續才是最重要的。所以，女性之美的典範就是豐滿的肉體，最好肚子也很大，這樣也暗示著肚子裡還有一個生命。

咱們再回頭看看「斷臂維納斯」，哪裡不對勁？作為一個完美的女神，她居然是平胸！與《威倫道夫的維納斯》相比，**為什麼她的女性特徵會如此不明顯呢？**

維納斯作為美的象徵，她的長相和身材在無形中也代表著那個時代的美，所以在不同時代的藝術家手中，所創作出來的結果也千差萬別。「斷臂維納斯」是西元前一百年的作品，這個時候的古希臘經歷了青銅時代，

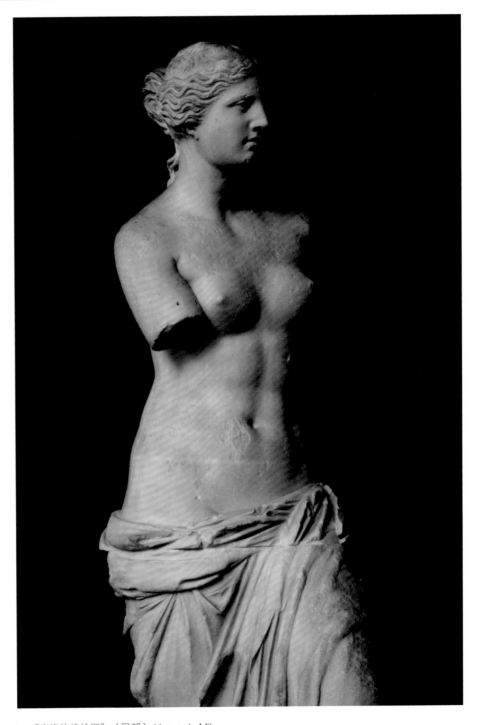

▶ 《米洛的維納斯》（局部） *Venus de Milo*

懂得製造武器，兩三個人就可以殺掉大部分種類的野獸，所以人們已經沒有了原始社會對野獸的極度恐懼，造娃對他們來說也不再是任務，而是一種樂趣。

但他們也有煩惱：當人口越來越多時，資源就會分配不均。

古希臘不是一個國家概念，而是一個地區的統稱，由大約兩百個城邦組成，一不小心翻個山頭就進了別人家。地盤小不說，這些起伏的山頭也不適合種植糧食，盛產的是葡萄和橄欖，吃飯都成了問題。

但古希臘有兩個得天獨厚的優勢：優良的港口和健壯威武的男性。男人們坐船外出做生意，做得來就做，做不來就靠武力征服。

所以，古希臘三天兩頭都在打仗。

古時候打仗跟現在可大不一樣。那是冷兵器時代，他們得扛著大刀、攥著拳頭去互砍、互毆，這時候力量優勢就會很明顯。所以他們在每個城市都興建了運動場，男孩子從小就被送進去接受戰士的訓練，甚至就此產生了「奧林匹克運動會」。優秀健壯的男性被雕刻家們鐫刻下來，人們進入追逐健壯美的時代。

所以，**古希臘人的生存結構決定了他們對美的追求：更加男性化、更加健美。**包括古希臘時期的女性雕塑，有很多都是戰神的樣子，特別英武。所以當他們在創作維納斯時，自然也會無意識地把這種審美觀融合進來。

咱們現在再回頭看看「斷臂維納斯」，你會注意到，古希臘人把她的髖部變窄了，胸部縮小，還展露出了帶有肌肉的線條感。他們把女人的身體男性化，最後得到了一個他們眼中完美的維納斯。

但是，這樣男性化的美顯然沒能持續很久，因為時代在慢慢發展，人類的生存結構也發生了很多變化。到文藝復興後期，1538 年的義大利，色

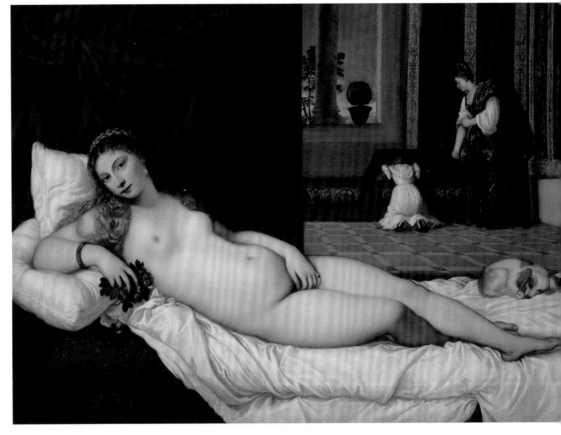

▶ 《烏爾比諾的維納斯》 *Venus of Urbino* 1538
提香 Tiziano Vecellio

彩大師提香也畫了一幅維納斯。

　　這個維納斯就和斷臂的那尊雕塑完全不一樣。她非常女性化，慵懶地
半躺在床上，雙腿交叉，左手輕輕地遮掩住下半身的重要部位。你也許注
意到了，她是有小肚子的，完全不像「斷臂維納斯」一樣有腹肌和「人魚
線」。這幅畫的模特是一位收入很高的交際花，提香用一個日常生活中的

人，來表現美的女神，並把她放在一個有著濃厚家庭氛圍的環境裡，讓維納斯走下了神壇。

是西方人墮落了嗎？其實不是。每個時代，人們認為的美是不一樣的。無論是豐乳肥臀、妖嬈嫵媚，還是肌肉緊緻、健壯強大，要我說，她們都很美。

其實，所謂的「美」，並不是一成不變的。 它源於人類在當時的地理環境、社會環境的需求，是在此基礎上想像出來的美好故事。而藝術，就是這些故事最好的載體。

意公子　說

從男變女，走下神壇的觀音像

你知道嗎，觀音菩薩最早從古印度傳到中國的時候，其實是個有小鬍子的男性形象。直到唐朝才根據人們的信仰偏好，從男性慢慢變成女性。但這個時候的觀音，還是一副高高在上的姿態，你看到她，會覺得她是威嚴的神，而不是有情感的人。

宋朝後，觀音開始逐步走下神壇，在明朝《西遊記》裡，終於演變成了那位有求必應、救苦救難的觀世音菩薩，真正走入民間，充滿了人性之美。

美的標準也許在不斷變化，但人類對美的追求卻從未停止。

5

有人模仿我的神殿？

古羅馬：美的傳承

隨著時間的發展，羅馬雖然日漸強大，

最終取代了古希臘，但在文化上還是保持了古希臘的遺風。

這兩個審美上一脈相承的西方文明究竟有什麼異同呢？

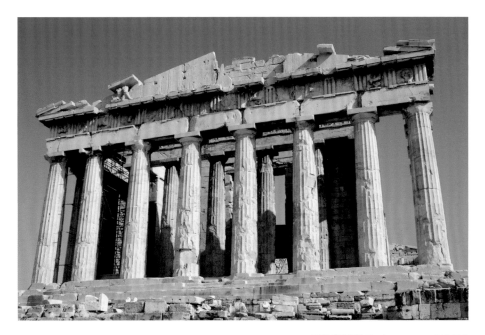

▶ 巴特農神殿 Parthenon　c. 447 BC

　　說古希臘樹立了美的典範，當然不能僅憑一尊「斷臂維納斯」就讓人信服。古希臘人不僅在雕塑上登峰造極，在建築上更是不可超越的傳奇。其中最具代表性的就是巴特農神殿（Parthenon）。

　　古希臘人很早就發現，規整是可以讓人產生儀式感的。如果把那些密密麻麻的柱子修得又高大又整齊，人們就會有肅然起敬的感覺。不過巴特農神殿並不是每根柱子都是筆直的，它正面兩側都有一點點的向內傾斜。

　　欸，我們剛剛不是說要規整嗎？為什麼又要做成斜的？這是因為我們的眼睛是圓的，在有一定距離的兩點上觀察同一個目標時會產生方向差異，把物體「扭曲」。所以古希臘人在修殿的時候就把正面兩側的柱子做出一個角度很小的傾斜，度數大概為零點零幾，這在視覺上反而是筆直的、規整的。同時，柱子間的距離也不相同，邊角之間的要比中央的小一點，柱子本身也粗那麼 1 公分。因為邊角暴露在陽光下，是明亮的，在視

覺上更細一些；中間的柱子在裡面，相對暗一點，看著也更粗一點。**巴特農神殿裡到處都是這種非常微小的矯正，只有這樣才能達到最佳的觀賞效果。**

除了極致的規範外，整個神殿在細節上也非常用心。雖然我們現在已經看不到內部了，但還是能從史書的記載中感受到它曾經的宏偉壯觀。從大門到前廳全部留白，只在前廳放著一座四層樓高的雅典娜黃金象牙巨像，用兩層柱子圍繞著它的左右和後方，並在附近挖了一個長方形水池，利用池水反射出的陽光讓雅典娜看起來更為雄偉壯麗。後世的歐洲人一直在不斷地模仿和學習古希臘的建築形式，從古羅馬龐貝城的神殿，到如今的美國白宮，無一不接受著古希臘建築的恩惠。

那古羅馬到底融合了什麼呢？

在當時，古羅馬的菁英分子依然在使用希臘語，並會把孩子送到雅典去上大學，或者僱希臘奴隸來做家教。這種一代代有意識的培養，讓古希臘文化得以保留下來。所以，我們講古羅馬時，總是形容它為「希臘羅馬風格」。例如在龐貝這座著名的古羅馬城市中有三座神殿，是非常重要的公共建築，它們依然保持了古希臘建築最明顯的柱式結構。

那麼除了模仿古希臘外，古羅馬藝術就沒有什麼自己的特點嗎？

不是的。古羅馬人的藝術特色就是宏大且實用，這明顯地集中在建築上，如私人住宅、神殿、競技場、巨大的公共浴池等，水平已經達到了當時世界的巔峰。那麼，古羅馬建築為什麼會有這樣的特點呢？

從取代古希臘到西元 180 年左右的這段時間，是羅馬帝國的興盛時期，也是帝王南征北伐、戰功赫赫的英雄時代。當國家日益強大，經濟、政治和權力發展到一定程度的時候，它表現得最明顯的一個特徵就是會建造非常宏偉的建築物，比如我們講過的法老金字塔。

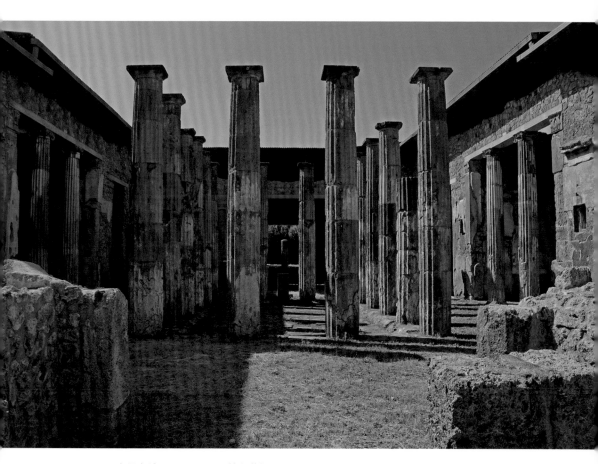

▶ 龐貝古城 Pompeii　西元前六世紀

　　所以這個時候，相比於古希臘人的浪漫自由，古羅馬人顯然更務實。**這個階段他們對藝術的需求，簡單來說就是為政治服務。**

　　我們今天到羅馬去，還會看到氣勢恢宏紀念戰役獲勝的凱旋門、紀功柱和以皇帝的名字命名的廣場等建築，它們都是權力和財富的象徵。這些建築不僅大，而且內部華麗，其中有一種形式叫「穹頂」，是指這個建築的頂部像蒼穹一樣，是一個弧形，就如同鍋蓋蓋在鍋上。這種「穹頂」一直影響到後來文藝復興時期的教堂。

　　那麼，古羅馬人是有什麼特別的技術嗎？

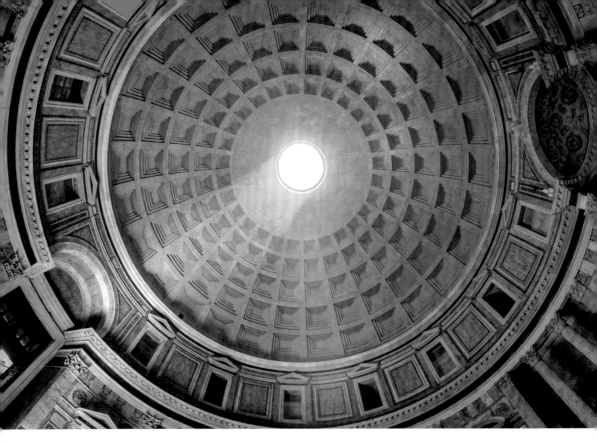

▶ 萬神殿穹頂 The Pantheon Dome　c. 27 BC

　　通過對龐貝古城的研究，我們可以發現，古羅馬的基礎建設都依賴於
這個國家擁有的那兩條非常厲害的「大動脈」。**其中一條是交通道路，**因
為這個民族老愛打仗，而好的道路是調兵出征的重要保障，所以它的街道
非常平整寬闊，主路可以並排走四輛戰車。

　　還有一條「動脈」是水利設施。當時羅馬城的人口有上百萬，為此他
們建設了十一條輸水道，總長超過 480 公里，差不多是北京到天津距離的
四倍。最厲害的是，這些輸水道到今天還在使用。

　　在電影《羅馬假期》（*Roman Holiday*）裡，奧黛麗‧赫本（Audrey
Hepburn）站在羅馬明淨的泉水邊，畫面美好得令人沉醉。她身後許願池的
泉水並非來自現代的城市供水系統，而是通過古羅馬的輸水道運來的 18 公

里外真正的泉水。

除此以外，建築物的骨架也特別重要。古羅馬人有個絕招——運用水泥，也就是我們今天造房子用的鋼筋混凝土，二者間的差別僅僅在於它們沒有鋼筋。義大利南部的維蘇威火山對於古羅馬時期的人來說，就是一座巨大的水泥工廠。混合了火山灰的混凝土可以在水裡凝結，能夠經受海水的侵蝕。這樣一來，古羅馬人用比較輕鬆的方式就能把房子建得越來越大、越來越高，不像古埃及人用石頭造金字塔那般需要耗費巨大的人力物力。

後來，基督教慢慢從猶太教的異端發展成為羅馬帝國的國教，西方藝術也從此走上了另一條路——為基督教服務。這個狀態持續了千年之久，直到文藝復興才重新找回古希臘和古羅馬之美。

意公子 說

希臘、羅馬，比一比

曾經，古希臘創造的美，被古羅馬承接了下來，隨著它征戰四方的馬蹄被帶往歐洲各個角落，發揚光大。無論是建築、雕塑還是繪畫，歷史上眾多早期的藝術品都曾作為文明註腳，讓文明有跡可循。而在這不斷模仿、學習、再創造的文化傳承中，迸發出的是人類智慧的閃光，以及對美的無限追求。**詩人愛倫坡（Edgar Allan Poe）曾經講：「光榮屬於希臘，偉大屬於羅馬。」**這應該是對這兩個文明的最好總結。

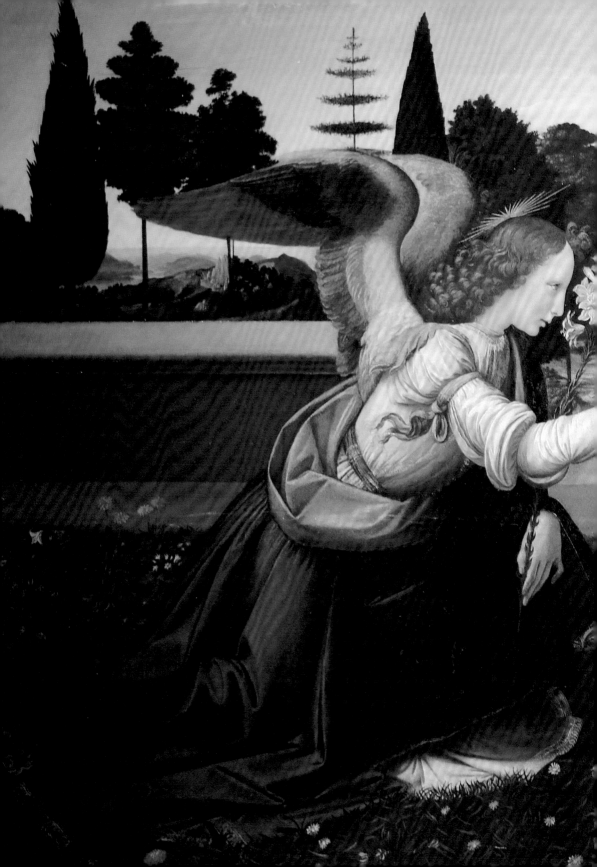

文藝復興

我們在歷史課上都學過「文藝復興」，它發源於十三世紀末的佛羅倫斯，在義大利語中被寫作「Rinascimento」，也就是「重生」的意思。

為什麼是重生呢？在長達千年的中世紀裡，服務於宗教的歐洲藝術已經變得「死氣沉沉」，這促使藝術家必須將古希臘和古羅馬那自由、恢宏的藝術風格找回來。在幾代人的努力下，藝術終於煥發出新的光彩。

在文藝復興之前，藝術家與工匠無異。文藝復興之後，因為贊助人非常迫切地渴望榮譽和威望——他們修建華麗的陵墓，訂製大幅的壁畫，甚至出資建造一座教堂。為了名垂青史，許多貴族開始爭搶那些最著名的藝術家為自己工作。

從此，藝術家的主動權大大擴大，開始極力擺脫「工匠」的稱謂。在完成金主布置的作業之餘，他們通過不斷地探索自然的奧祕，研究宇宙的法則，甚至藉助物理和解剖學，使繪畫變得更真實，內涵更深刻。時代催生了英雄，英雄又造就了時代。

6

情緒

是什麼？

沒有聽說過……

中世紀藝術與喬托

在古希臘、古羅馬時期，

藝術家已經能創作出像《米洛的維納斯》那樣凸顯人體之美的作品，

而雕塑《勞孔》（*Laocoön*）更是將人的情緒表達到了極致。

但到了中世紀，這一切都被抹殺了，

畫中的人物相似，五官扁平，表情呆滯，完全沒有靈氣。

偉大的古希臘藝術已經可以把人物處理得那麼靈動飄逸了，

為什麼到了中世紀，反而越畫越回去了呢？

我們已經瞭解了古希臘、古羅馬時期的藝術風格，緊隨其後的是一個在藝術史上非常特殊的時期——中世紀。

它有多特殊呢？

在它之前的古希臘、古羅馬樹立了西方美學的典範，在它之後的文藝復興對後世西方近代藝術的影響超過三百年。中世紀就硬生生地擠在這兩座大山之間，卡了整整一千年。一千年是什麼概念呢？在這一千年裡，中國經歷了南北朝隋唐五代十國宋遼西夏金元……直到明朝初年。無論外界如何風雲變幻，歐洲依然處於黑暗的中世紀。

而基督教之所以能長盛不衰，最大的原因在於當時社會的動盪不安。

中世紀始於西元 476 年。當時最大的西羅馬帝國滅亡了，被一分為二，這使得整個西歐徹底陷入混亂，人們原本相信統治者能帶給他們安寧和富足，最後卻發現這只是一個奢望。在現實中找不到任何寄託的時候，人類就會迫切地需要信仰。

在基督教中，你只要信奉耶穌基督就能得到救贖，哪怕生前痛苦，死後也會有機會升入天堂，甚至獲得靈魂的永生。這讓已經對生活無所期盼的人紛紛投向基督教的懷抱，而教會的權力就在這時，凌駕於所有權力之上。

但是問題來了。當時的歐洲連年戰亂，疾病橫行，民不聊生，基本沒有讀書學習的機會，導致大部分的歐洲人都是文盲，教義的傳播受到很大阻礙。這要怎麼辦呢？

沒關係，不識字可以看畫呀。

就像我們現在教育小孩，肯定不是一開始就教他認識抽象的文字，而

是先練習看圖說話。傳教者也發現了，與其大費周章地寫一堆教義教規，還不如畫些圖讓教徒們理解更簡單有效。

中世紀最有名的作品，叫《麵包和魚的奇蹟》（*The Miracle of the Loaves and Fishes*）。

這幅看起來呆滯死板的鑲嵌畫講了一個簡單卻震撼人心的故事：耶穌用五個麵包和兩條魚變出了無窮無盡的食物，餵飽了五千個辛苦勞作的男人。在這幅畫中，人物樣貌相同，表情和動作都很呆板，和古埃及的繪畫一樣扁平而公式化。按道理說，中世紀在古希臘之後，作品應該更為生動，怎麼反而退化了呢？

究其根源，在中世紀，藝術創作的目的就是傳播教義。 在基督教教義中有一條規定：**禁止偶像崇拜。** 神存在於萬物之中，你可以感受到他，但是你窺探不了他，所以不允許把神的形象畫出來。

既要用具體的形象宣傳教義，又不允許在教義裡出現逼真的畫像，折衷的辦法就是把人物形象畫得呆一點，重點是要讓民眾通過故事感受到神的偉大，而不是畫作本身優秀與否。在《麵包和魚的奇蹟》中，那幾個麵包、幾條魚，或者是耶穌頭上的光環等，都是有特殊意義的元素。藝術家就是用這種有象徵意義的元素來講出完整的故事。而人物的表情、動作甚至是情緒都不需要體現。

這樣的畫法在中世紀延續了一千年之久，藝術似乎再也不會有所發展了。直到一位藝術家的出現，才打破了這個局面。

這個人就是喬托。

這位被契馬布耶（Cimabue）發掘的繪畫神童很快就跟著老師學會了公式化的技法，但他認為，畫家不應該被它們束縛。於是喬托拋棄了傳統的作畫套路，離開了老師契馬布耶的工作室。儘管他的作品還是為宗教服

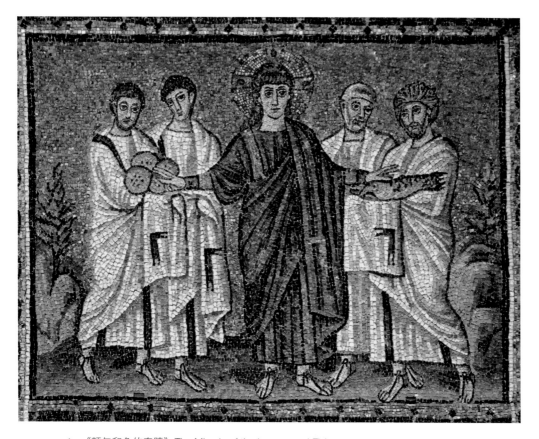

▶ 《麵包和魚的奇蹟》 *The Miracle of the Loaves and Fishes*
鑲嵌畫　c. 520

務，但他更喜歡觀察自然。在他眼中房子是立體的，人是立體的，樹也是立體的，他想把看到的真實畫下來。

　　在義大利帕多瓦（Padova）的史柯洛維尼教堂（Cappella degli Scrovegni），喬托創作了三十多幅壁畫。

　　可是，牆壁終究只是一個平面，怎樣才能在 2D 空間表現出 3D 的東西，讓畫面看起來更真實立體呢？喬托使用了一種被他稱為「短縮法」的技巧，並注重對光線的把握，在適當的地方加上陰影，營造出空間層次感。

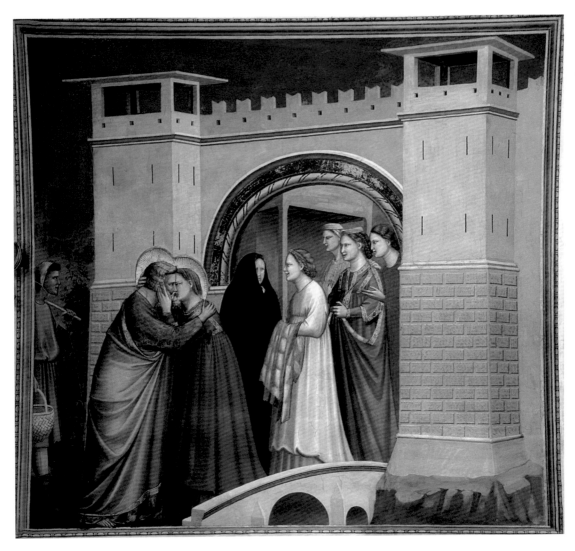

▶ 《金門相會》 *Meeting at the Golden Gate* 1304 –1306
喬托 Giotto di Bondone

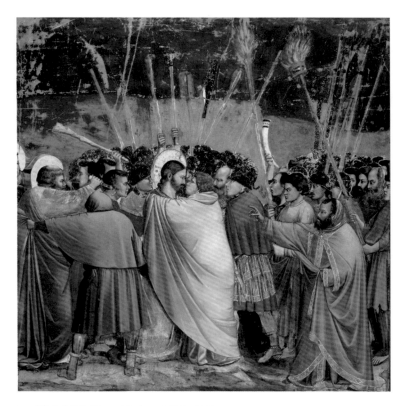

▶ 《猶大之吻》*Kiss of Judas*　1304－1306
喬托 Giotto di Bondone

　　早於喬托的中世紀畫家往往直接把背景平塗成金色或藍色，房子最多
也就是四邊形輪廓再加上幾個小方塊作為窗戶。但喬托卻讓城門佔了畫面
一半以上的位置，還畫出了城門外、城門及城門內三層空間。**從此以後，
西方繪畫創作開始有了明顯的體積感、空間縱深感和透視意識。**

　　不過，如果只是技法上的突破，喬托恐怕不會有今天的地位。他最偉
大的貢獻還在於他那天馬行空的想像。

　　《哀悼耶穌》（*The Mourning of Christ*）是喬托最著名的作品之一，讓
中世紀畫中的人物第一次有了表情。

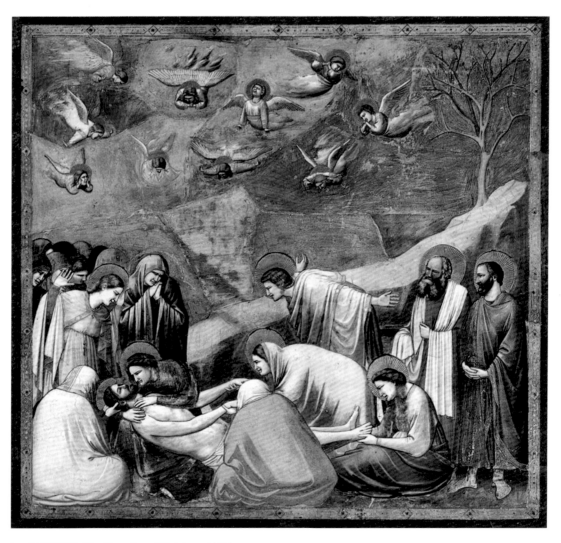

▶ 《哀悼耶穌》 *The Mourning of Christ*　c. 1305
喬托 Giotto di Bondone

十個天使在上空哀號，有的捂著臉，有的敞開雙臂，個個悲痛得無法自拔。

遠方山坡上有一棵半片葉子都沒有的枯樹，讓畫面顯得更加淒涼。

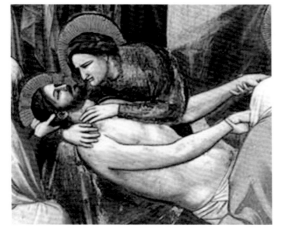

聖母抱著耶穌的屍體，臉上是無盡的哀痛。她半跪著，深情地抱著死去的兒子。

　　《哀悼耶穌》是一個出現在《新約》裡的故事：猶大背叛了耶穌之後，耶穌被釘在十字架上死去。在喬托的這幅《哀悼耶穌》中，面對至親離世這樣的苦難，每個人都會悲痛欲絕，神和凡人也不例外，他們圍在死去的耶穌身邊，都露出了痛苦的神情。在他看來，神和人是一樣的，也有喜怒哀樂。從此，他把注意力從神的威嚴感轉移到了對畫中人物的情感表達上。

馬薩其奧（Masaccio）、米開朗基羅、達文西⋯⋯這些文藝復興時期鼎鼎有名的藝術家無一不是喬托的追隨者。他的「短縮法」漸漸發展成為後來的「透視法」，他讓藝術突破了當時的宗教限制，轉而關注人的情感和思想。**自喬托起，西方繪畫將目光重新投向人性的美好和自然的魅力。**當宗教和神權的影響開始逐漸被削弱，人們的關注點從「神」回到了「人」身上，真實的情感得到了表達，美的作品才紛紛得以湧現。

意公子 說

為宗教服務的中世紀

有人把中世紀稱為「黑暗時期」，不得不承認，對比燦爛的古希臘文化和人文光輝大放異彩的文藝復興時期，中世紀的藝術幾乎是人類的「敗筆」。這段漫長的時光只有一個特點，那就是為宗教服務。毫不誇張地說，當時的宗教藝術幾乎完全取代了世俗藝術，這才成為了我們現在不能理解的「醜萌風格」。

但藝術創作就是一個時代的縮影，每一個時代都有它的特點。**古希臘的靈動，古羅馬的靜穆，中世紀的呆板，文藝復興的真實，巴洛克的華麗，洛可可的纖巧**⋯⋯藝術的魅力，不就在於它的千變萬化，豐富多彩嗎？

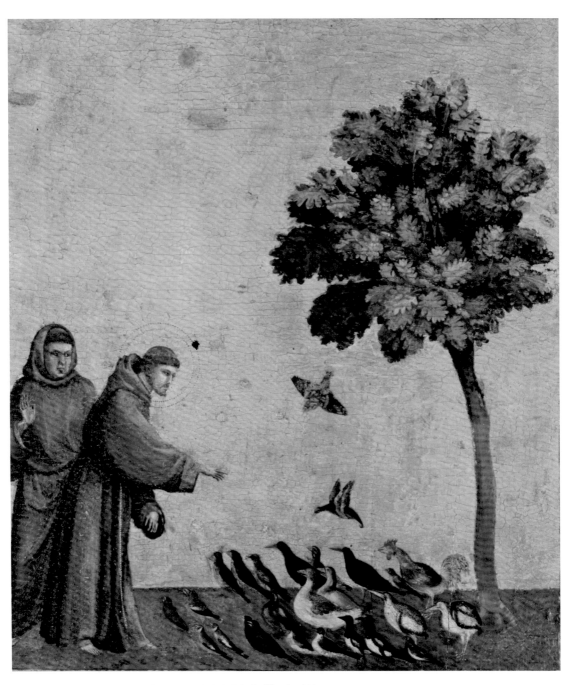

▶ 《聖方濟・亞西西會士向鳥兒傳道》（局部） *St.Francis of Assisi Preaching to the Birds*
喬托 Giotto di Bondone

7

史上
最牛
左撇子？

達文西
Leonardo di ser Piero da Vinci　1452–1519

達文西，這位充滿傳奇色彩的藝術家從不侷限於藝術的範疇，

他的身影還活躍在物理、數學、生物等多個學科領域。

他的繪畫作品有一大一小兩幅最為著名：

《蒙娜麗莎的微笑》（*Mona Lisa*）和《最後的晚餐》（*The Last Supper*）。

小的不到三張 A4 紙，大的足有 4 公尺高、9 公尺寬。

這兩幅從題材到尺寸都相差甚遠的作品，為何都會成為不朽名作呢？

達文西的知名度早就已經超越了藝術本身。

《蒙娜麗莎的微笑》這幅畫究竟有多火呢？迄今為止，關於它的專著有幾百本，還有不少學者將其定為自己的終身研究課題。據說，這幅畫曾經借展到日本，因為參觀的人實在是太多了，主辦方不得不規定，每人只能在畫前停留兩秒。一、二，走。就是這麼個節奏。

你覺得她在笑嗎？她的微笑裡透露著悲傷嗎？一直到今天，人們還在為蒙娜麗莎的表情到底是什麼而爭論不休。有人說是為孕育著新生命而欣喜；有人說是為她剛剛去世的孩子感到悲傷；也有人說達文西畫的其實是個妓女，她是在嘲笑；還有人說，她的笑容會隨著觀看者心情的變化而變化。

對於蒙娜麗莎這似笑非笑的表情，人們之所以五百多年都沒能得到統一的結論，最主要是達文西「明暗漸隱法」的功勞。

人的眼角和嘴角的肌肉動作往往決定了人的表情，而這些表情又反映了人的情緒。有科學家利用科技手段探測後發現，蒙娜麗莎的眼角和嘴角上竟然有將近四十層超薄油彩。薄到什麼程度？每層油彩的厚度不到 2 微米，相當於頭髮髮絲直徑的五十分之一。人們推測，達文西是先把這些油彩塗在手指上，再用手指逐層將油彩抹到畫布上，否則很難達到這樣的效果。這兩處的輪廓模糊，由暗到亮的過渡連續而自然，沒有清晰的分界。所以畫中人物的表情就介於似笑與非笑之間，給人留下了充足的想像空間。

能與《蒙娜麗莎的微笑》同樣享有盛名的就是《最後的晚餐》了。當時義大利不少修道院都喜歡在食堂牆壁畫上一幅《最後的晚餐》，你可以想像一下，修士一邊吃飯，一邊看著就要被釘上十字架的耶穌，那一定是吃著吃著就唰唰往下掉眼淚。這種憶苦思甜的思想教育實在是穩準狠。

在創作這幅壁畫的時候，達文西當然也不滿足於前人的經驗規則。他創造性地將雞蛋、牛奶等材料混合在顏料裡，只可惜剛過了五十年就開始

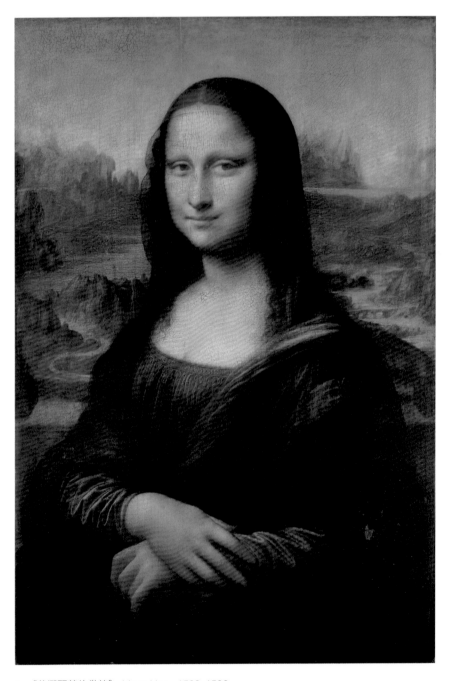

▶ 《蒙娜麗莎的微笑》 *Mona Lisa* 1503–1506
達文西 Leonardo da Vinci

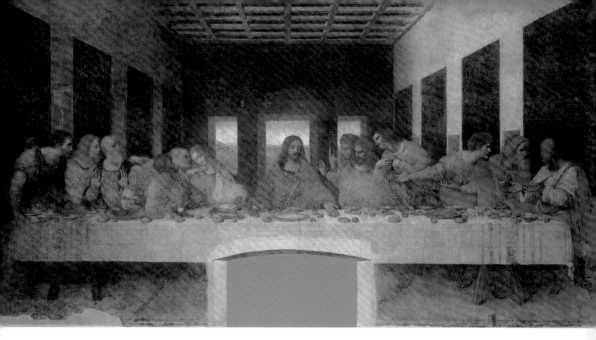

▶ 《最後的晚餐》 *The Last Supper* 1495–1498
達文西 Leonardo da Vinci

脫落，修復後也還是斑駁一片。

「最後的晚餐」作為耶穌一生中重要的轉折點，記錄在《聖經》的〈馬可福音〉第十四章中。飯桌上，耶穌告訴他的十二位門徒，有人要背叛他。大家被這句話嚇了一跳，紛紛問：「是誰呀，是誰背叛你了？」耶穌沒有回答，他拿起麵包，掰開來分給大家，說：「你們吃吧，這是我的肉。」又把葡萄酒分給大家，說：「你們喝吧，這是我的血。」而這時候，那個叛徒猶大就坐在他身邊。千百年來，無數的藝術家用畫筆演繹過這個故事。**那麼相比之下，達文西的創作厲害在哪裡呢？**

這是一個長方形的飯廳，飯廳的中間放著一張蓋著白色桌布的長桌，桌上分散地擺放著麵包、水果和紅酒。耶穌與十二個門徒一字排開，坐在長桌的一邊，面對著我們，每個人的表情和動作我們都能清晰看到。耶穌端坐在正中間，他好像很平靜，輕輕地攤開兩手，眼睛倦得幾乎要閉上。而他兩旁的門徒則是另一番景象：他們表情各異，肢體誇張，好像在討論一件意見不統一的大事。猶大呢？叛徒猶大被安排在人群當中，乍一看幾乎難以分辨出他在哪裡。

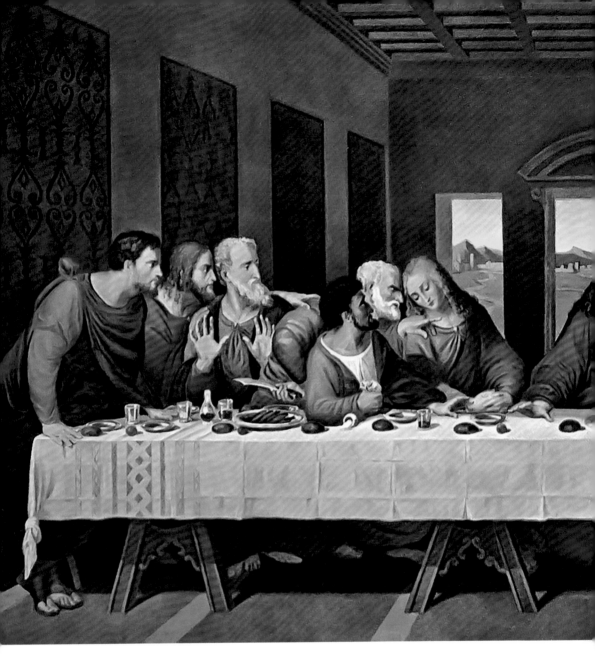

▶ 《最後的晚餐》復原圖

達文西筆下的猶大與其他人坐在一起，人們很難一眼將他認出來。他身體微微往後傾斜，右手緊緊抓著錢袋，兩眼直直地望著耶穌。這時他反倒是一個孤立的人──他的緊張，他的害怕，他在這一刻的所有思緒，都是其他門徒沒有的。

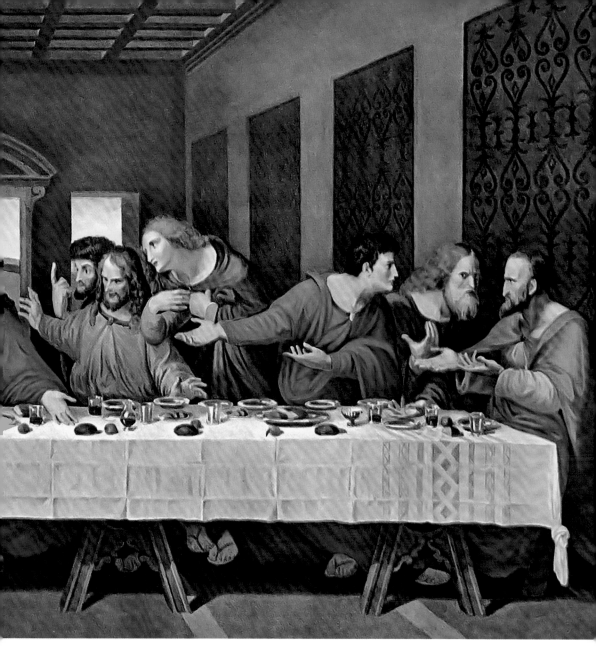

耶穌心裡已經知道是誰背叛了他，但還是為門徒分著麵包和葡萄酒。達文西將他安排在畫面正中間，兩手平靜地攤開，左掌朝上，右掌朝下，單獨形成了一個穩固的三角形。

達文西對於畫面的巧心構思無處不在。耶穌兩旁的門徒也被巧妙安排。他們被分成四組，每組三個人，分坐在耶穌兩旁。他們有人憤怒，有人吃驚，有人哀傷。達文西用不同的動作表現出門徒不同的性格。

在耶穌身上，達文西還運用了一個構圖技巧：平行透視。天花板的透視線、桌邊的景深透視線等都巧妙集中在耶穌頭上。這樣一來，儘管耶穌神態非常平靜，甚至毫無表情，但他依然是統籌全局的中心人物。這個方法說起來容易做起來難。達文西孤身一人面對如此大尺寸的壁畫時，稍微畫歪一點點，就不會有最後線條交叉匯聚於耶穌頭部這個效果。達文西需要爬上鷹架作畫，再爬下鷹架觀察，循環往復，確保精準。

這幅畫很容易讓人聯想到默劇。演員不可以說話，一切的故事都通過肢體來表現。達文西就像一個導演，精心地安排著男主角耶穌和大反派猶大的位置，還有其他門徒的群演走位。這是一場精心的排布，也是達文西這幅《最後的晚餐》最經典的地方。

無論是技藝、構圖、還是大膽的想法，達到極致，即為藝術。

意公子 說

公認的好藝術

雖然我們常說，藝術是人的主觀感受，它本不應該有什麼優劣之分。但凡能打動你的，對你個人而言便是好作品。但是，人類文明進程中有數不清的作品，大到拍賣會上的天價油畫，小到鄰家小孩的隨手塗鴉。究竟什麼才算是公認的好藝術呢？達文西給了我們答案。

一件藝術品離不開反覆打磨的技巧和精妙的布局。它能調動觀眾的情緒和想像力，用令人震撼的極致美感衝擊著人們的心靈。什麼是藝術？**把一件事做到極致，就是藝術。**

這就是藝術持久不衰的魅力。

▶ 《天使報喜圖》（局部）*Annunciation* 1472
達文西 Leonardo da Vinci

8

雖然我
駝背，
但我不是
忍者龜！

———

米開朗基羅
Michelangelo Buonarroti　1475–1564

達文西剛完成《最後的晚餐》時，

遇上了他一生中唯一的對手——米開朗基羅。

這時的米開朗基羅只有二十歲出頭，

一個初出茅廬的小伙子能被舉世公認的天才視為對手，

並且最終與其站到了同樣的歷史高度上，他究竟有著怎樣的本事呢？

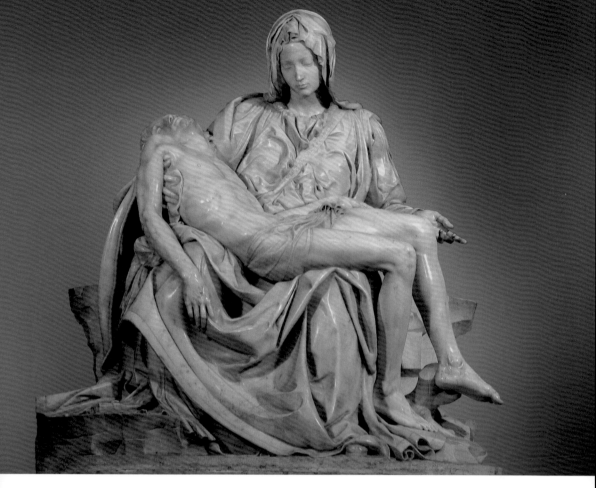

▶ 《聖殤》 *Pietà* 1498–1499
米開朗基羅 Michelangelo Buonarroti

　　1475 年 3 月 6 日，米開朗基羅出生在一個普通的小公務員家庭。他聲稱自己的藝術天分來自他的奶媽——這位石匠妻子的奶水為他帶來了投身藝術事業的衝動。十三歲時，他來到藝術家多米尼克·吉爾蘭達（Domenico Ghirlandaio）的工作室，在那裡遇到了人生中的第一位伯樂——當時佛羅倫斯最有名的藝術贊助人洛倫佐·德·麥第奇（Lorenzo de' Medici），很快就完成了他的成名作《聖殤》（*Pietà*）。而這時的米開朗基羅，不過二十三歲。

　　整座雕像具有大理石獨有的潔白無瑕質感，耶穌的傷口淺而乾淨，就像孩子一樣安靜地在母親懷裡睡去。聖母也很安靜，好像一切都與死亡無

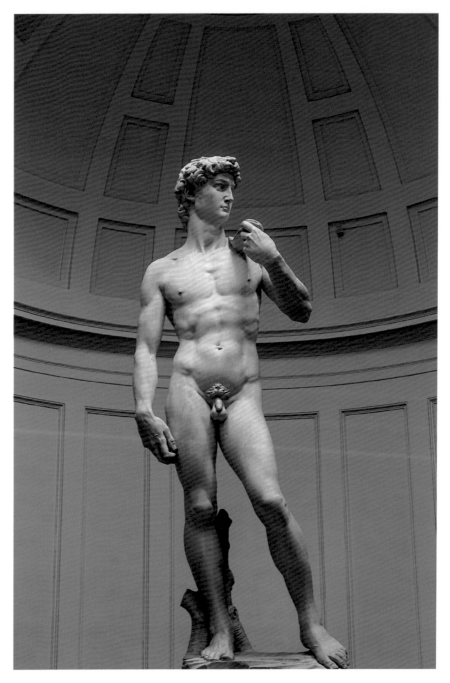

▶ 《大衛像》*David* 1501–1504
米開朗基羅 Michelangelo Buonarroti

關。這份平靜到極致的震撼一點也不亞於極力誇張的悲痛，它是一種「此時無聲勝有聲」的觸動。這座《聖殤》不僅「碾壓」了同行，更是被評價為「直追古希臘、羅馬，拔高了『藝術』這一概念的高度」。

在羅馬一炮而紅後，米開朗基羅來到佛羅倫斯。這裡是達文西坐鎮的地方，**而米開朗基羅也正是在這裡創造出了他畢生中最負盛名的雕塑——《大衛像》。**

《聖經》裡，大衛用石頭擲中巨人歌利亞（Goliath），然後趁機將他的頭顱割下，打敗了這個讓猶太人長期遭受痛苦的巨人。在此之前，大衛不是提著就是踩著歌利亞被砍下的腦袋，驕傲高調地炫耀自己的功績。而

大衛的表情其實一點也不輕鬆。即將開戰的大衛凝神戒備，處於一種全神貫注的狀態。他眉頭緊鎖，目不轉睛盯著敵人，任何看著他的人都會不由得跟著緊張起來。

《大衛像》高 5.17 公尺，加上底座足足有 7.12 公尺，相當於兩層樓的高度。因此，米開朗基羅讓大衛的手和腦袋都大得不合比例。這樣一來，當人們抬頭仰視時，他的頭和手就會成為焦點。

大衛手上青筋暴起。他手裡拿的當然也不是洗澡用的毛巾，而是布製投石器，原理與今天的彈弓類似。

米開朗基羅的大衛並沒有誇張的動作，站姿中似乎還有幾分慵懶。很多人第一次見到這尊雕塑都會產生相似的困惑：咦？他怎麼一副站在澡堂裡等位置洗澡的樣子？

米開朗基羅的《大衛像》強調了人的智慧與力量。它不僅僅是一個特定故事背景下的戰爭英雄，還是一個時刻準備迎接生命中任何挑戰的人。

著名藝術史家喬治奧·瓦薩利（Giorgio Vasari）曾在《藝苑名人傳》（*Lives of the Most Excellent Painters, Sculptors, and Architects, from Cimabue to Our Times*）一書中說：「這座雕像的優雅氣度和從容姿態達到了後無來者的高度……可以肯定，一旦看過了米開朗基羅的《大衛像》，你就不再需要去看其他任何雕塑家（不管是在世還是已故）的任何作品。」

憑藉《大衛像》，米開朗基羅穩當地坐上了最偉大雕塑家的位置，與五十多歲的天才藝術家達文西平起平坐。據說，達文西還曾經遊說羅馬權貴，勸他們把米開朗基羅的《大衛像》攔到不顯眼的角落。不過，這尊雕像最終還是按時出現在了佛羅倫斯領主廣場（Piazza della Signoria）上，屹立了幾個世紀。

如果米開朗基羅的才華僅止步於雕塑，恐怕我們還不能拿他和達文西相提並論。在他無數的傑出作品中，最令世界驚嘆的，就是西斯汀禮拜堂的天頂畫。他受教皇委託，隻身一人在鷹架上，挺著脖子昂著頭，**花了整整四年的時間，才留下了這幅面積大約 500 平方公尺，超過三百個人物的史詩級巨作。**

與天馬行空、熱愛未知又才華橫溢的達文西生在同一時代，米開朗基羅承受著巨大的壓力，但好勝的性格又促使他拼盡全力也要和這位前輩爭個高下。**他用行動證明：對藝術的追求，除了巧妙構思外，克服孤獨和勞苦帶來的磨難也同樣重要。**

用今天的話來說，米開朗基
羅是一個「執行力極強」的人。
他用作品證明了自己的能力，也
實現了他對藝術的極致追求。

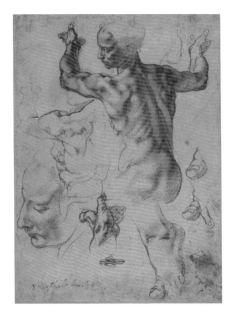

▶ 米開朗基羅的人體素描

意公子 說

藝術天才的巔峰對決

達文西和米開朗基羅究竟誰的藝術造詣更勝一籌，這個問題
永遠不會有標準答案。不過，這兩位天才間的明爭暗鬥，為世人
留下了無價的藝術瑰寶。

米開朗基羅不僅是文藝復興時期人文主義精神的有力證明，
更讓我們對人類的價值和尊嚴有了新的認識。**在有限的人生中，
身體力行去實踐看似不可能的想法**，也是人類才具有的非凡魄
力。

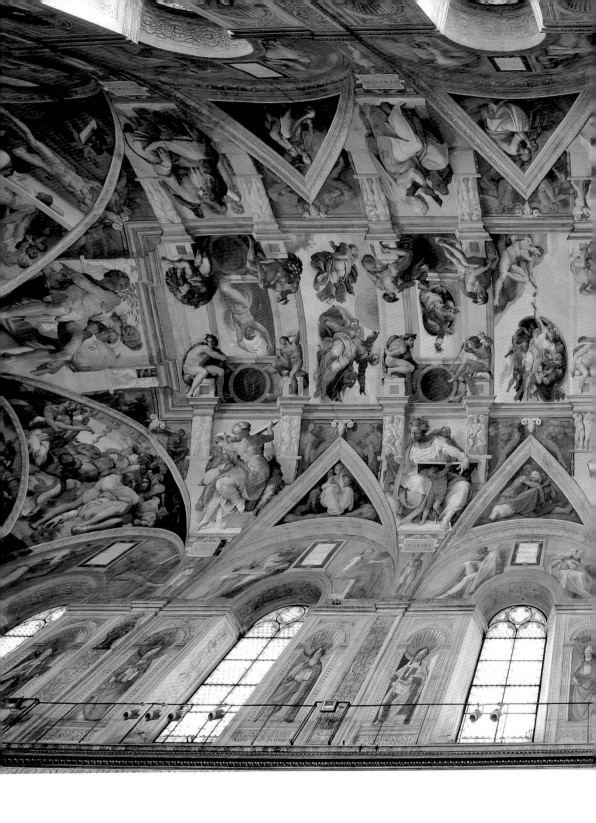

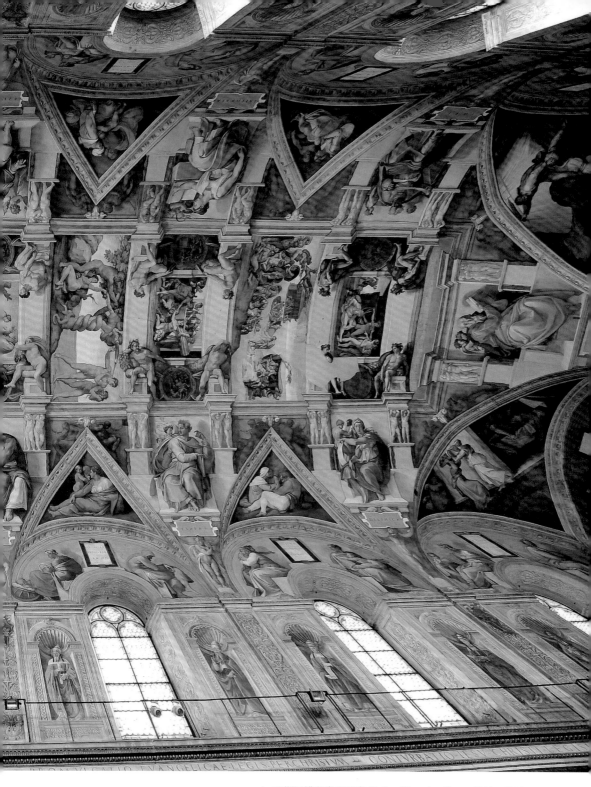

▶ 西斯汀禮拜堂天頂畫 Sistine Chapel ceiling　1508 –1512

9

你才是

媽寶男呢，

哼！

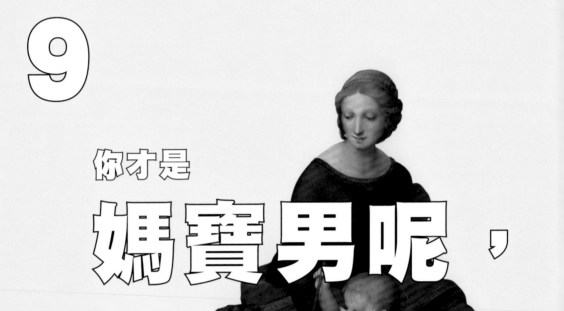

—— 拉斐爾
Raffaello Sanzio　1483–1520

拉斐爾最為人所熟悉的畫就是他的聖母畫，

他筆下的瑪利亞已經成為聖母形象的標竿。

後人在評論「文藝復興三傑」時說：「達文西畫出了人的神祕，

米開朗基羅雕刻出了人的強壯，而拉斐爾畫出了人的美麗。」

1504 年，在米開朗基羅和達文西這兩位藝術大師忙著爭勝的時候，一位年輕的畫家剛剛來到佛羅倫斯。他在親歷了米達二人在佛羅倫斯領主廣場市政廳的世紀之戰後，立刻變成了兩人的粉絲。不過這位小粉絲當時沒料到，在未來的某一天，他也將和自己的偶像一樣，成為佛羅倫斯的明星藝術家。這位年輕人就是拉斐爾。

拉斐爾比達文西小三十歲，比米開朗基羅小八歲，1483 年出生在義大利烏爾比諾小鎮（Urbino）。巧的是，他的出生日期和去世日期都是 4 月 6 日——耶穌受難日。因此，他的父母就叫他「拉斐爾」，義大利文天使之意。儘管母親在他八歲時去世，但她的慈愛和善給了拉斐爾很大影響，與愛爭強好勝的達文西、米開朗基羅二人不同，他是個性格平和的人。

十一歲時，拉斐爾被送到了與達文西同門的大畫家佩魯吉諾（Pietro Perugino）身邊學畫。既有名師指點，又有過人的天賦，拉斐爾進步飛快。到了佛羅倫斯後，他又拼命地學習達文西的畫面構圖和米開朗基羅的人物造型，沒過多久就憑藉聖母畫揚名了。

拉斐爾在構圖上通常有一種幾何三角形的穩定性，這讓畫面顯得更平衡、和諧。他的聖母真的太美了：她有著精緻的五官、白裡透紅的皮膚與溫柔的眼睛，總是給人幸福感和寧靜感。與祭壇上那些嚴肅呆板的宗教畫不同，拉斐爾的聖母流露出來的是濃濃的母愛，是一個疼愛孩子的母親，人類世界的親情也在她與聖子之間，這讓信徒非常感動，他們相信，聖母會像愛自己的孩子那樣愛天下人。於是，拉斐爾畫的聖母，就逐漸變成了人們心中認可的樣子。

拉斐爾對於人的美、母親的美有著深刻的理解。他把對母親的情感都寄託在聖母身上，把她從嚴肅的、高高在上的神，重新塑造為一個有血有肉的人。這絲毫沒有減弱聖母的威信，反而更打動了觀眾。這是他打出名氣的第一步。

1509年，拉斐爾到梵蒂岡去創作一幅濕壁畫，名叫《雅典學院》（_The School of Athens_）。

畫《雅典學院》並不輕鬆，因為沒有人見過這個學院，也沒有人知道那裡當年究竟是一種怎樣的畫面和氛圍，更不用說還要在一幅畫裡同時裝下錯落有序的 五十多個人，畫這幅畫絕非易事。拉斐爾延續了他在聖母像中注重平衡的構圖方式，在階梯的最上方讓人們一字排開，接著又在下方階梯的左邊集中了一圈人，而且高度是從中間向兩邊越來越高，右邊亦同。這樣五十幾個人連起來就是一個大三角形，讓畫面擺脫了呆板，顯得更為井井有條。

這些人舉止優雅，神態各異。為了表現學術討論的氛圍，拉斐爾把不同時空的偉人放進了同一個畫面：蘇格拉底（Socrates）、畢達哥拉斯（Pythagoras）、亞歷山大大帝（Alexander the Great）、托勒密（Ptolemy）、索多瑪（Il Sodoma）……其中有兩個人最為特別，他們站在階梯上正專注地討論問題，是整幅畫面的中心──柏拉圖（Plato）和他最得意的弟子亞里士多德（Aristotle）。

自古希臘以來，西方文化一直都把哲學看作是最為崇高的學問。柏拉圖和亞里士多德雖為師徒，但各自都有著不同的哲學理念。拉斐爾在畫中用兩個手勢將它表達出來，象徵著文藝復興時期的人們開始重新追求真理和智慧。

▶ 《草地上的聖母》_Madonna in the Meadow_　1506
拉斐爾 Raffaello Sanzio

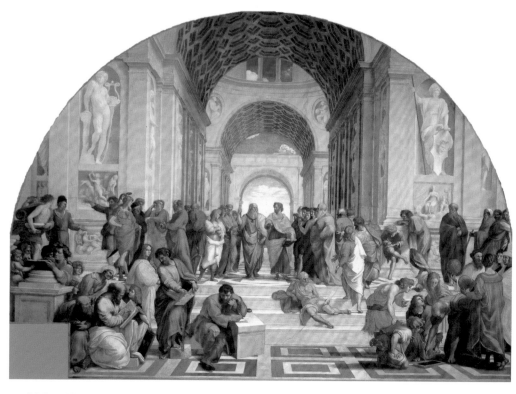

▶ 《雅典學院》 The School of Athens 1509–1511
拉斐爾 Raffaello Sanzio

柏拉圖左手拿著他著名的文章《蒂邁歐篇》（Timaeus），右手食指指向天空。柏拉圖的學說，講的是超越人類社會的「理型世界」，他追求的是心靈昇華、精神體驗。

而亞里士多德的左手是他的著作《尼各馬可倫理學》（The Nicomachean Ethics），右手則是整個掌心面向大地。和老師柏拉圖相反，他關心的是現世的秩序規則，比如法律、道德、倫理，相比於心靈、精神，這些其實是更實在的東西。

拉斐爾把自己也藏在了人群裡，但並沒有加入到任何討論中，而是望向畫外，彷彿在與我們對視交流。

值得注意的是，古希臘羅馬的那些先哲和詩人因為出生早於基督教的形成，無法受洗成為教徒，是必須要下地獄的。但到了拉斐爾所處的時代，教皇居然要求他畫「異教徒」的題材，而且是畫在教皇自己的官邸裡。由此可見，教會對人們思想的把控有所鬆動了，他們會去接納甚至崇敬人類自身的力量。

歷史走到這裡，就不僅僅是由神到人的注意力轉變了。拉斐爾在《雅典學院》中表現的人之美，不是某個個體的美貌或美感，而是整個人類的美，那種尊重知識、肯定智慧的美。

意公子 說

拉斐爾的聖母美在哪？

直到現在，義大利人如果要誇一位女性長得好看，還會說：「你簡直是拉斐爾的聖母。」

當然，也有人說拉斐爾的聖母之所以這麼美，是因為他的聖母原型都是現實中的美女。可要知道，美不僅在外表，也在內心；不僅在體態，還在思想。拉斐爾不僅畫出了外在美，更畫出了具有智慧的人類獨有的美。會思考、會思辨、會站在真理的一邊，這才是人最美的樣貌。

10
快來抱大腿啊

麥第奇家族
House of Medici　十五至十八世紀

很少有人知道，這場舉世聞名的文藝復興運動，

是其發源地和文化中心佛羅倫斯的一個家族在積極推動著。

這個家族究竟有多少財富？又有著怎樣的傳奇故事？

這一節要說的主角就是「麥第奇家族」。

西方的文藝復興其實有點像中國的春秋戰國，在文化藝術上百花齊放、百家爭鳴。而麥第奇家族幾乎資助了當時所有的重要藝術家。

麥第奇家族的祖先只是個放高利貸的，直到十四世紀末，喬凡尼・德・麥第奇（Giovanni di Bicci de' Medici）利用銀行將家族身分徹底「洗白」，才開始踏上了合法的「土豪」之路。雖然家族的聲譽變好了，但《聖經》裡可有放高利貸的人死後會下地獄這種說法。喬凡尼自知罪孽深重，於是開始和當時的富人一樣，通過出資讓藝術家為教堂畫畫，來向神表示自己的誠意和悔意。

就這樣，喬凡尼成了麥第奇家族中首位藝術贊助人。除此之外，他還想介入房地產行業——贊助教會修建教堂。這在當時的歐洲非常流行，如果修得好，不僅能得到教皇表揚，還可以加官晉爵。他贊助的第一位藝術名家就是馬薩其奧，後來被稱為義大利文藝復興繪畫的奠基人。

喬凡尼離世後，他的兒子柯西莫・德・麥第奇（Cosimo di Giovanni de' Medici）在繼承了家產的同時，也幹起了房地產事業。在當時的佛羅倫斯，有個教堂的主體早就完工了，但工匠們都不知道怎麼封頂，也找不到工程參考用書，就這樣僵持了好幾十年。巧的是，柯西莫卻在教堂某個無人問津的角落裡，發現了古希臘羅馬時期的一本建築手稿和機械工程圖紙。他心中一陣狂喜：失傳了一千多年，這回終於可以給教堂蓋個圓頂啦！

有了圖紙，柯西莫資助的建築設計師布魯內雷斯基（Filippo Brunelleschi）很快就將這些知識運用到未完成的工作中。**完成屋頂後的佛**

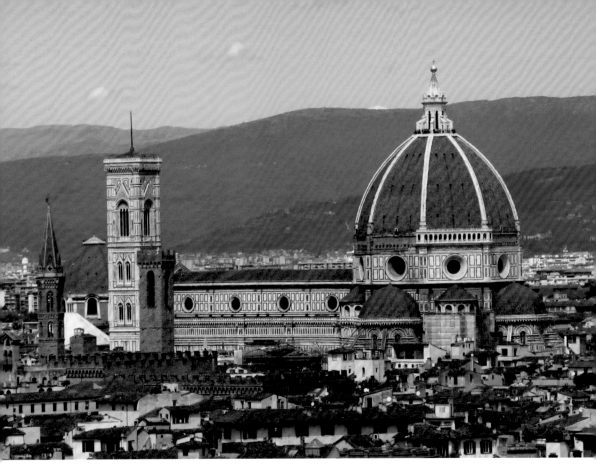

▶ 佛羅倫斯主教堂 Cathedral of Florence　1296–1436

羅倫斯主教堂艷冠歐洲，成為了文藝復興時期的第一座標誌性建築。

　　布魯內雷斯基在這幅圖稿的基礎上，結合修教堂的實踐工作，最終成為了西方近代建築學的鼻祖。至於柯西莫，教堂建完了，他也憑著「封頂」的功勞將麥第奇家族從有錢的「土豪」變成了有身分的貴族，繼續贊助了文藝復興時期的重要藝術家。

　　漸漸地，推動文藝復興的發展好像成了他們家的固定投資了。

　　到了柯西莫的孫子洛倫佐・德・麥第奇，這個家族已經成為了文藝復興鼎盛時期最著名的藝術贊助方。洛倫佐本人的文化修養很高，他本身是個詩人，沒事的時候喜歡邀請文學家、藝術家和哲學學者等，到他的私人花園舉辦沙龍，彼此交流創作。**這些人中就有藝術史上大名鼎鼎的波提切**

利、達文西、維洛基奧（Verrocchio）、米開朗基羅等，他們都是洛倫佐的贊助對象。

被贊助的藝術家需要做什麼事呢？當時大部分的繪畫題材都是圍繞著《希臘神話》和《聖經》進行創作的。所以他們一般會把金主畫成非常虔誠的信徒，或者直接畫成神的模樣。例如波提切利筆下經典的維納斯，她其實就是洛倫佐弟弟的情人——西蒙內塔·韋斯普奇（Simonetta Vespucci），而他弟弟本人也曾被波提切利畫成戰神和維納斯在一起。

▶ 《朱利亞諾·德·麥第奇》
Giuliano de' Medici 1526–1534
米開朗基羅 Michelangelo Buonarroti

2007 年，拉斐爾的一幅以洛倫佐為原型的肖像畫在倫敦拍出了天價——一千八百五十萬英鎊。米開朗基羅更是終生都和麥第奇家族有密切來往。他十三歲時就顯露出藝術天分，洛倫佐慧眼識珠，一下相中了他，將他接進宮殿，像對待自己的孩子一樣培養他。在那段時間裡，米開朗基羅接觸到了數不盡的古希臘、古羅馬時代的藝術品，還結識到了不少學

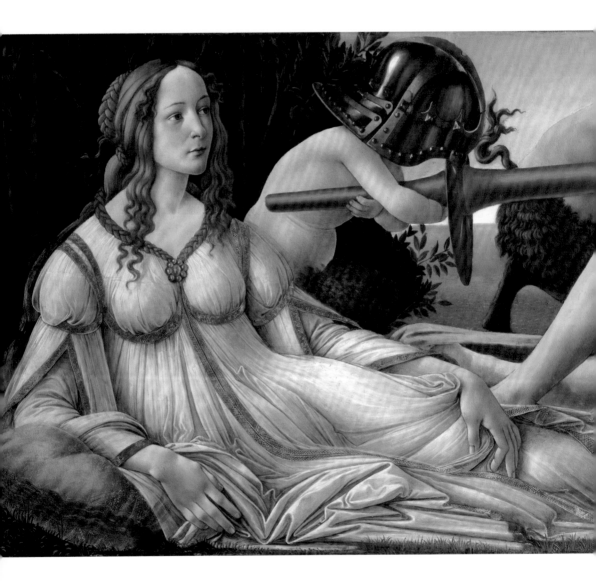

▶ 《維納斯與戰神》 *Venus and Mars* 1485
波提切利 Sandro Botticelli

者、詩人……有人甚至說，沒有麥第奇家族就沒有偉大的米開朗基羅。

例如《摩西》（*Moses*）、《畫》（*Day*）、《夜》（*Night*）、《晨》（*Dawn*）、《暮》（*Dusk*）等雕塑作品，這當中包括後來藝術考生們非常熟悉的「小衛」雕像（編註：因其樣貌與米開朗基羅《大衛像》十分相似而得此暱稱），它正是朱利亞諾·德·麥第奇（Giuliano de' Medici），即洛倫佐三個兒子之一。這些其實都是米開朗基羅受麥第奇的教皇利奧十世（Pope Leo X）委託，為家族陵墓設計的雕像。

有趣的是，今天我們對希臘諸神的形象認識往往就是從這些畫上得來的，而我們記住的樣子，其實也許只是麥第奇家族的某個人而已。

文藝復興是西方藝術的巔峰，同時也是麥第奇家族的巔峰，直到十八世紀這個家族因再無子嗣而消亡。這個曾電照風行的家族以贊助藝術家的方式，培養了無數的天才藝術家，為後世留下了不朽的作品。

意公子說

藝術贊助的開端

雖然麥第奇家族的初衷是為了救贖自己的靈魂，擺脫金錢的骯髒本質，但不可否認的是他們愛才、惜才，懂得如何用才。今天的人們再看到文藝復興時期的藝術作品時，除了感慨藝術家本身的天賦異稟，免不了也會感念這個曾經興盛的家族。他們用金錢滋養了藝術，而藝術也讓他們的財富永久地留存在了世界上。這是麥第奇家族最有意思的地方——金錢總會揮霍完，但用金錢推動下的藝術，卻在後世成為經典，得以永生。

▶ 《洛倫佐·德·麥第奇》*Portrait of Lorenzo II de Meaici* 1518
拉斐爾 Raffaello Sanzio

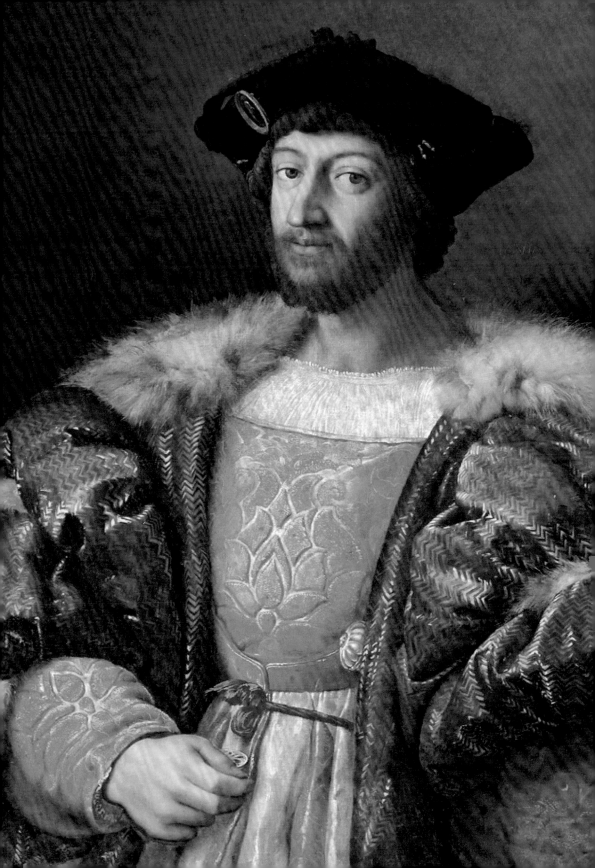

11

丟了？

誰丟了？

杜勒
Albrecht Dürer　1471–1528

從十三歲開始，杜勒就對著鏡子畫自畫像，
一共畫了十幾幅，放到現在
大概就是個在朋友圈洗版的「自拍狂魔」，
可這個舉動在當時卻很了不起。
一個自戀到如此地步的人為何不被厭惡，反被敬仰呢？

　　義大利是文藝復興的發祥地，此處眾星雲集。不過，義大利阿爾卑斯山脈以北的其他地方──法國、德國，以及一些北歐國家，藝術也都得到了不同程度的發展，人們稱其為「北方文藝復興」。

　　南北方文藝復興在藝術風格上有很大差異。一個是南方拉丁民族的浪漫主義，一個是北方日耳曼民族的寫實主義，它們相遇並相互交融，又不斷影響著整個西方藝術的發展，並持續到現在。

　　說到南北方文藝復興的交流融合，就不得不說到德國最偉大的藝術家──杜勒。他是北方的代表畫家，曾兩次跨越阿爾卑斯山，從德國到義大利去遊學，是南北文藝復興的交流大使。如果沒有他，義大利畫家可能壓根兒不會知道還有油畫這回事兒，而北方畫家也想不到可以運用「透視法」、「解剖學」讓畫面變得更為立體逼真。

　　杜勒被稱為「自畫像之父」。為什麼他會想到為自己畫自畫像呢？有人認為這是自戀的表現。確實，杜勒有自戀的資本。他勤奮、好學、會賺錢，更迷人的是，這位學霸還長得特別帥，一位文藝復興時期的美學家曾說：「他（杜勒）有一張表情生動的臉，一對明亮的眼睛，長著被希臘人稱之為四角形的鼻子，長長的脖子，寬闊的胸脯，束緊了腰的腹部，大腿肌肉十分發達，小腿也結實勻稱，樣子文質彬彬。」

　　不過，杜勒的自畫像之所以能名震世界，絕不是因為畫中的他容貌有多麼英俊。自中世紀以來，在基督教藝術裡，畫像、雕塑只能屬於神，人是卑微醜陋的，自畫像不僅被認為是對藝術的褻瀆，更是對神的不尊重。何況，在當時的社會，畫家只是被視作低下的手工藝人，或者乾脆是體力

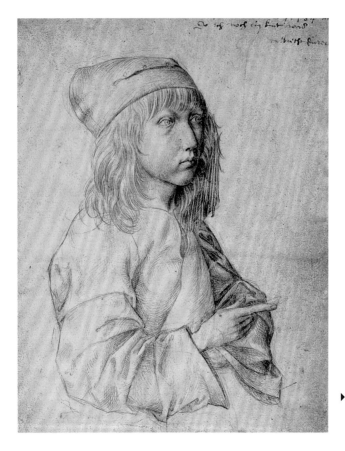

▶ 《十三歲自畫像》 1484
Self-portrait at Thirteen
杜勒 Albrecht Dürer

勞動者，完全沒有資格把自己的形象放進畫裡。因此自畫像在西方早期繪畫中非常罕見。

直到十三歲的杜勒畫出了他人生的第一幅自畫像。這也是西方美術史上的第一張自畫像。

線條流暢，畫面真實，而且臉部的明暗對比，以及人物從頭到肩膀，再從肩膀到手臂和手指，比例都很講究。從這幅畫開始，杜勒體會到了觀察人體和記錄自己的樂趣，還有這份創造藝術的快樂。

從義大利回來後，杜勒針對繪畫技法做了大量的研究，還專門寫了一本《人體比例四書》（*Vier Bücher von Menschlicher Proportion*）來總結他

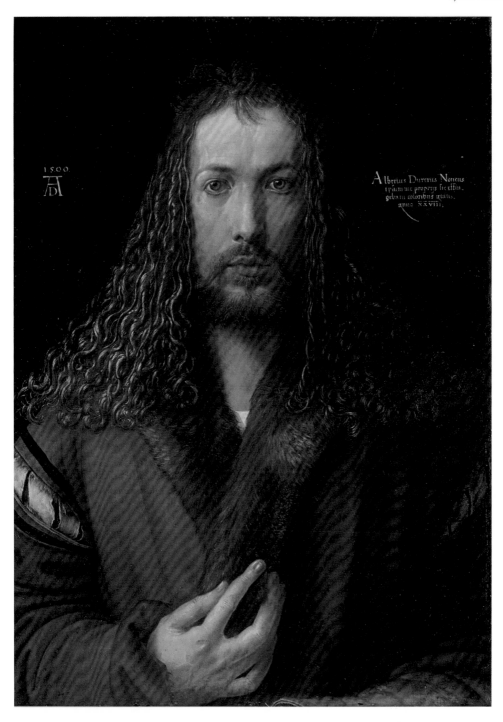

▶ 《二十八歲自畫像》Self-portrait at Twenty-Eight　1500
杜勒 Albrecht Dürer

對人體解剖和人體比例的認識。當然，杜勒的研究並不止於理論層面，1500 年，杜勒畫下了那幅舉世聞名的自畫像。

在那個時代，神可以被畫成正面，但人只能是側面。米開朗基羅在西斯汀教堂的天頂畫裡為自己披上了聖徒的外衣，《雅典學院》中的拉斐爾也只能露出半張臉。杜勒又一次打破了人們固有的習慣和觀念。

與《蒙娜麗莎的微笑》一樣，這幅畫有種你好像永遠都猜不透的深度，這個男人一言不發，卻又好像說了千言萬語。正面的視角、男人的金髮和營造的光線，都靜穆莊嚴得如同在凝望世人的耶穌。還有男人領子上的貂毛，如此細密、有毛絨感的毛領，是杜勒一筆一筆勾畫出來的。

有研究者發現，這幅畫整個構圖如此平衡大氣，是因為杜勒在裡面用了幾何構圖法。從自畫像的頭頂到他的兩肩，連線起來，是一個正三角形；從他的手指向他耳邊的兩段文字出發，連線起來是一個倒三角形；一正一倒兩個三角形一疊加，就成了一個六角星形。在這幅畫裡，杜勒不僅用了南方繪畫的構圖技法，還保留了北方畫派的真實嚴謹。

杜勒的系列自畫像開創了西方自畫像題材的先河，又逐漸形成傳統，成為關注自我、反省自我的方式，影響了後世所有畫家。他一生都在尋求突破，為自己，也為北方文藝復興時期的藝術帶來了極大的成就。文學家歌德（Goethe）曾這樣評價他：「當我們明白了杜勒的時候，我們就認識了高貴、真實和豐美，只有最偉大的義大利畫家，才有和他等量齊觀的價值。」

回到最開始的那個問題，一個在不停地畫自畫像的人究竟為什麼能夠得到人們的尊重？答案很簡單，對於當時的藝術家而言，創作自畫像在技法上是一件很容易的事情，但杜勒卻是第一個敢把這種想法付諸實踐的人。我們能看到，在這些自畫像的背後，是一個不斷追求創新和完美的畫家，正在不斷超越自我、超越時代的過程。

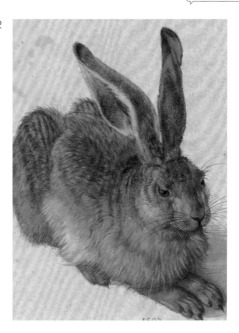

▶ 《野兔》*Hare* 1502
杜勒 Albrecht Dürer

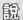 意公子 說

關注自我價值的先驅

　　杜勒的成就其實遠不止於自畫像。他的版畫是西方版畫歷史上的一座豐碑，他的水彩風景畫開創了西方畫家戶外寫生的先河。他晚年致力於編寫各種藝術技法書籍，就是為了讓藝術創作不再是簡單的工匠手藝，而是一種可傳承、可創新的學科。

　　但是，最打動人心的，倒還不是杜勒敢把自己畫成了耶穌，而是他在把自己畫成耶穌後，居然還在畫上寫：「這畫的就是我，杜勒。」他以此宣告世界：你要看到我、重視我。在文藝復興時期，這是關注自我價值的一種強有力的證明。

　　關注自我，永遠對這個世界保有好奇心和探索的勇氣，是杜勒身上最顯著的特質，也是文藝復興先驅們為我們留下的啟示。

巴洛克、洛可可與新古典

有不少房地產商喜歡用「巴洛克」來標榜自己，藉此彰顯格調的奢華。巧的是，「巴洛克」一詞最初確實是使用在建築上的。

早期的教堂非常簡樸肅穆，它要承載人們心靈上的罪苦和負擔。漸漸地，日子好過了，教會要通過富麗堂皇的教堂告訴教徒：跟著我們一起享樂吧！除了華麗，巴洛克還意味著動感。不論是繪畫還是雕塑，作品中的人都好像站在舞台上，演著一場大戲。只有這樣的張力才能讓人屏氣凝神，對宗教肅然起敬。

在巴洛克藝術最鼎盛的時期，法國國王路易十四（Louis XIV）花重金建了一座極具巴洛克風格的宮殿──凡爾賽宮。其實他的小伎倆和教會一樣，將貴族們趕進這座宏偉的宮殿，用金錢和美色腐化他們，這樣誰還會不聽話呢？路易十四死後，貴族們紛紛離開了凡爾賽宮。人雖然自由了，腦子裡卻只剩下紙醉金迷的沙龍。精美到有些頹靡的洛可可風格應運而生。

比起嚴肅的宗教佈道，貴族們顯然更喜歡希臘神話中的風花雪月，這也是洛可可藝術經常遭到批判的原因。但是，洛可可藝術只有消極的意味嗎？我看未必。這是一個時代發展的必然結果，就像二十世紀初美國「垮掉的一代」，看起來窮奢極侈、信仰喪失，但在歷史進程中又是必不可少的。

盛極必衰，資產階級的革命家實在看不下去這些貴族的臭德行了。法國大革命開始後，革命派藝術家又重新撿起波瀾壯闊的古典審美，曾經用來歌頌宗教英雄的戲劇感畫風此時被拿來渲染革命英雄，這便是新古典主義了。

12

膠原蛋白，

彈、彈、彈！

貝尼尼
Giovanni Lorenzo Bernini　1598–1680

繼「文藝復興三傑」之後，羅馬藝術圈一度群龍無首，

直到貝尼尼顯露出非凡的天賦，權貴們才找到新寵兒。

二十歲出頭時，貝尼尼就被當時的格利高里十五世（Gregorius XV）

加封為騎士，連米開朗基羅也沒有達到過這樣的高度。

當一個神童有時未必是好事，

年紀輕輕就功成名就的貝尼尼又經歷了怎樣的人生起伏呢？

「巴洛克藝術」始終圍繞著宗教與權力展開，而這一切在義大利的羅馬尤其明顯。那些已經在羅馬矗立了幾百年的恢宏建築、雕塑，大部分都出自同一位偉大的藝術家之手。那就是貝尼尼。

1598 年 12 月 7 日，非常平凡的一天，小貝尼尼出生在義大利一個藝術家庭。在雕塑家父親的敲打聲中逐漸長大的小貝尼尼，從小就流露出驚人的藝術天分，他八歲時和父親一起觀見教皇，隨手便勾勒出一個簡單的老人頭像，讓教皇非常震驚。他對小貝尼尼的父親說：**「你要用心培養他，這孩子將會是下一個米開朗基羅……」**

在十七世紀的羅馬，藝術家非常吃香。對於教廷和權貴來說，藝術和金錢同樣重要，他們會不惜花大筆銀子，只為了培養一個像拉斐爾和米開朗基羅那樣的天才藝術家。因此，貝尼尼憑藉驚人的天賦得到了教廷的寵愛。

1621 年，貝尼尼奉命為羅馬的一位紅衣主教創作了幾尊雕像。其中一尊的題材是希臘神話中，冥王普魯托（Pluto）強擄大地之母的女兒普洛瑟菲娜（Proserpina）為妻的故事。

這尊雕像完成時，貝尼尼才二十四歲。憑藉這樣戲劇性十足、細節逼真精緻的作品，他在羅馬藝術界一舉成名。**普魯托的手指深深地掐進了普洛瑟菲娜的大腿，好像真的有了彈性一樣。**這種鬼斧神工難的不是雕刻技術，而是獨出心裁的創意。

貝尼尼與當時的教皇關係非常好，教皇烏爾班八世（Pope Urban VIII）對他百般寵溺。據說有一次，貝尼尼為教皇畫畫像時不小心把筆掉在地上。教皇為他撿起畫筆，說道：「你是多麼榮幸，能讓教皇為你撿筆；而

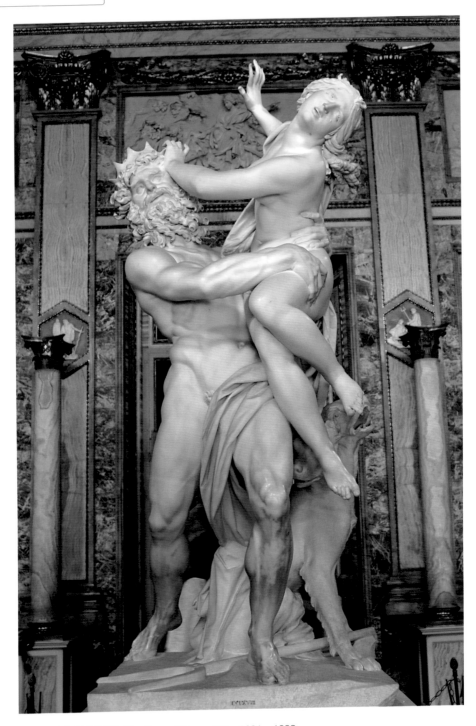

▶ 《擄走普洛瑟菲娜》 *The Rape of Proserpina* 　1621－1622
貝尼尼 Giovanni Lorenzo Bernini

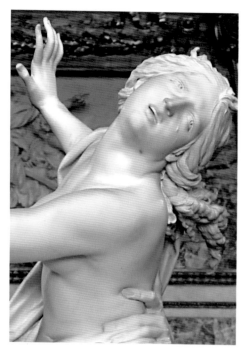

普洛瑟菲娜的表情驚恐而悲傷，淚水殘留在臉頰上。

正在將普洛瑟菲娜強行扛回冥界的冥王普魯托臉上露出得意的笑。在普洛瑟菲娜的奮力反抗下，他的眼角都被推變形了。

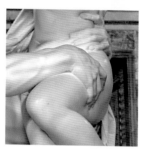

普魯托的手指把普洛瑟菲娜大腿上的肉都捏得凹陷了，可見他相當用力。貝尼尼在這尊雕像上讓大理石呈現出了真實的肉感。

我更加榮幸，能和貝尼尼生在同一個時代。」

　　過早地到達人生巔峰恐怕並非什麼好事，貝尼尼很快就迎來了命運的考驗。有了教皇加持，貝尼尼不免多了幾分狂傲。他與自己下屬的妻子走到了一起，甚至以這個女子為原型，雕刻了一尊堪稱經典的雕像。雕像的嘴唇微張，好像剛剛睡醒受到了驚嚇，胸前的衣領還沒來得及繫上。**對女人的刻畫上，貝尼尼具有天生的敏銳洞察力，這是他對親密關係和情愛的表達。**

　　不過，風水輪流轉。不久之後，貝尼尼發現這個女人背叛了他，在和他的弟弟偷情。貝尼尼自己可以搶別人的老婆，但決不允許有人給他戴綠帽子。他先是打斷了親弟弟的兩根肋骨，又派人到情人家裡把她的臉刮花。這起傷人事件在整個羅馬鬧得沸沸揚揚，貝尼尼的名聲一落千丈，他

的好運氣也彷彿走到了盡頭。

很快，為他撐腰的教皇死了。然而這還不是最致命的轉折點，真正讓他斷送前程的，正是他自負的態度。野心勃勃的貝尼尼想要在聖彼得大教堂的改造工程中大展身手，他不顧實際情況的限制，在顯然不夠堅硬的地基上建造過高的塔樓。其中一座如期交付後，很快就出現了裂縫，貝尼尼被徹底拉下神壇。名聲壞了，訂單也沒了，貝尼尼的人生從巔峰跌到了谷底。

不過，老天終究還是惜才的。貝尼尼在失意之時再次得到了證明的機會。他在一間禮拜堂中創作出了一件堪稱奇蹟的作品。

這件作品取材於十六世紀宗教界知名人物聖泰瑞莎（Saint Teresa）的傳奇自傳。西班牙修女泰瑞莎常常聽到上帝跟她說話，並書寫了天使用箭刺進她心臟的奇幻故事。這些故事其實都是這個患有癲癇的女人的幻想，但是，基於對女人的敏銳觀察，再加上多年來的雕塑經驗，貝尼尼覺得泰瑞莎在筆記中描寫的「刺透了心」的感覺實質上與少女對愛情的渴求無異。

於是他雕刻了一個拿著金矛的天使，並讓他將金矛對準泰瑞莎的下半身。再看修女泰瑞莎的表情：只見她雙眼輕閉，嘴唇微張，陶醉地接受著天使帶給她炙熱的快感，表現出一種極度享受的樣子。**在這間小禮拜堂裡，貝尼尼精準地刻畫了一個虔誠修女在與神交會時，一心渴望天堂的狀態。**

為了更好地塑造這場幻境，貝尼尼在雕塑上方安裝了數根參差不齊的鍍金青銅管，當陽光照下來時，金色銅管反射的光會讓雕像有種舞台劇的效果。此外，他還在兩旁的牆上刻下一系列浮雕，以表現一群目睹泰瑞莎升天場景時竊竊私語的觀眾。

憑藉這組雕像，貝尼尼捲土重來。他成功地將雕塑、浮雕、繪畫、建築結合起來，造就了一番近乎神蹟的景象，給那些曾因為聖彼得大教堂的失誤而批評他不懂建築的人一記痛擊。貝尼尼還是贏了。

▶ 《聖泰瑞莎的狂喜》 *Ecstasy of Saint Teresa*　1647–1652
貝尼尼 Giovanni Lorenzo Bernini

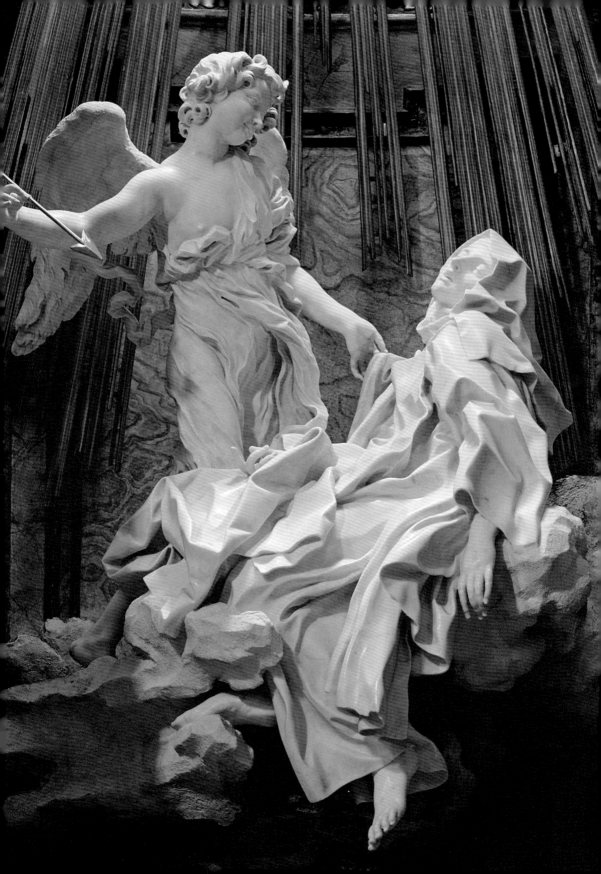

▶ 科納羅禮拜堂 Cornaro Chapel

▶ 《阿波羅和黛芙妮》
Apollo and Daphne 1622–1625
貝尼尼 Giovanni Lorenzo Bernini

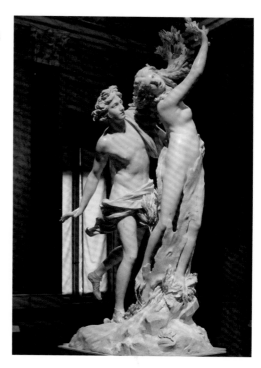

意公子 說

全羅馬都是他的展示館

　　如今，漫步在羅馬街頭，處處都是貝尼尼的手筆，滿眼皆為鼓舞人心的藝術奇蹟。巴洛克風格的壯觀場面，讓人恍然間以為自己穿越到了貝尼尼的時代。人們前往參觀，在眾多精美絕倫的雕塑前合影留念，但又有多少人越過堅硬的石頭，真正認識到雕刻出這些作品的雙手？大理石上，有的是貝尼尼一錘錘鑿打出來的痕跡，有的是他起起落落的跌宕人生。俗話說，瑕不掩瑜。貝尼尼有過失敗，有過不完美，但他所具有的自由、創新、大膽精神，讓藝術達到了前所未有的高度。

13

喝酒、賭博、打架 的好孩子

卡拉瓦喬
Michelangelo Merisi da Caravaggio　1571–1610

對於一些繪畫大師來說，除了高超的技術之外，

觀察事物的獨特方法也是為作品增添感染力的關鍵。

不過，一個人所處的環境不一樣，觀察結果自然也不一樣。

那麼，在一個混跡於社會底層的畫家眼中，世界又是怎樣的呢？

　　卡拉瓦喬既是文藝復興的最後一位藝術家，也是巴洛克時期第一個為人熟知的藝術家。

　　在很長的一段時間裡，藝術家都把「文藝復興三傑」視作自己唯一的榜樣，依葫蘆畫瓢，有樣學樣地單純追求形式上的精湛，卻忽略了前輩大師之所以偉大的真正原因，最後出現了「矯飾主義」的藝術風格，這直接導致了文藝復興後期的藝術水平不僅沒有突破，甚至還有退步的風險。**卡拉瓦喬的出現終於打破了這種局面。**

　　他出生在義大利北部一個叫「卡拉瓦喬」的村莊，二十二歲時到羅馬闖蕩，一個人無依無靠，在城市的各個角落為生計奔波。他在作坊給人打工，偶爾也給當地有名氣的畫家當槍手，來來往往接觸到的都是當時羅馬最底層的人。如果你可以穿越到那個時候，回到卡拉瓦喬所在的那個街頭，你可能會撞見遊手好閒的傭兵正在偷錢包，還會看到各種妓女、酒鬼、乞丐和賭徒……

　　卡拉瓦喬就在他們當中。他隨身佩著一把劍，除了打工和畫畫也少不了惹是生非，他就這樣，在天才和流氓之間自由轉換著。他生活在這樣的羅馬，也畫著這樣的羅馬生活。有一天，卡拉瓦喬來到賭場，正好撞見賭桌上有兩個老千在作弊，他們聯合起來欺負一個小伙子。於是他就畫下了這幅《紙牌作弊老手》（*The Cardsharps*）。

　　畫面就定格在這個瞬間。卡拉瓦喬把這看似瑣碎的一幕畫了下來，小伙子要出什麼牌呢？另外兩個老千會被發現嗎？所有場景都停留在答案揭曉的前一秒，我們只能從他們各自的眼神和動作中，來猜測他們各自的角

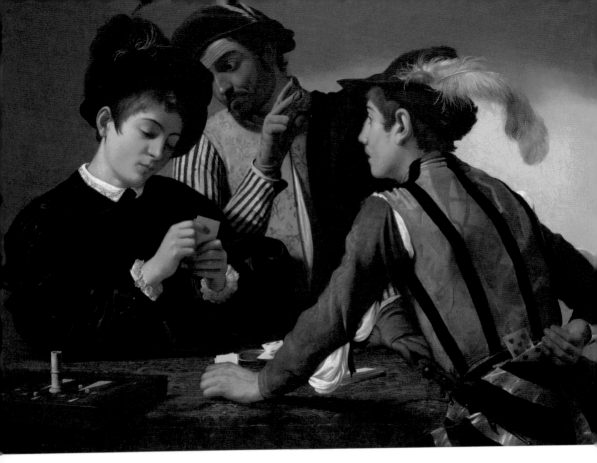

▶ 《紙牌作弊老手》 *The Cardsharps*　1594
　卡拉瓦喬 Caravaggio

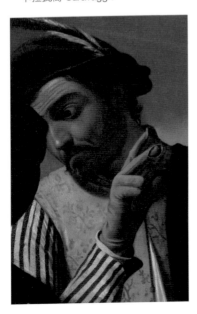

中年男人用手指偷偷比出了一個剪刀手，以此告訴他的隊友：「這小伙子有兩個王。」

這個長得眉清目秀的小伙子兩頰緋紅，稚氣未脫。他雙手握著幾張牌，似乎正在考慮出哪一張。他沒有意識到，在背後正有一個留著八字鬍鬚的中年男人在偷看。

這個背對著畫面的老千眼睛死盯著小伙子，他左手壓在桌子上，右手卻背在身後，正準備從腰縫裡抽出一張梅花六。

色，和接下來可能會發生的事情。

卡拉瓦喬的處理方式很高明。他把不同人物的神態刻畫得入木三分，以至於你一眼就能聯想到他們各自可能的身分。不過，這幅畫的關鍵還在於人物們未完成的動作，它讓人感受到畫面背後隱藏的矛盾衝突，整個場景也因此有了非常強的戲劇性。這幅畫被當時的紅衣主教德爾・蒙特（Francesco Maria del Monte）看到了，這位主教不僅是藝術愛好者，還是一個混跡賭場的老油條。他一看到這幅畫，心底就湧出強烈的共鳴：老千，騙局，爾虞我詐！這就是賭場！沒錯！因為太喜歡這幅畫了，這位紅衣主教開始贊助卡拉瓦喬的藝術創作，成了他第一位藝術贊助人。

生活有了保障，卡拉瓦喬就可以不用打工了，他開始專心畫畫，他的藝術天賦在這期間得到了充分的施展。好的作品越來越多，名氣也越來越大，接的單子也就越來越多。

雖說卡拉瓦喬接觸的都是社會最底層的人，對上帝和耶穌似乎不太有感，但當他出名之後，還是免不了被權貴叫去創作一些主流的宗教題材。在卡拉瓦喬二十八歲那年，他接到了一個訂單——為聖王路易堂（San Luigi dei Francesi）的肯塔瑞里小禮拜堂（Contarelli Chapel）創作一幅關於聖馬太（Saint Matthew）的宗教畫。

聖經裡講到，使徒馬太本來是個稅吏，也就是為政府收稅的人，因此遭到人們的唾棄和怨恨。然而福音書告誡眾人道：「能認識自己的行為是卑賤和被唾棄的人，要勝過那些心地偽善的法利賽人（Pharisees）。」因此，耶穌決定在被人鄙棄的人中挑出一個做自己的門徒。馬太就是他選中的人。這幅畫所畫的正是耶穌去召喚馬太的情景。

而卡拉瓦喬是怎麼畫的呢？在一個光線昏暗的房間裡，幾個稅吏和佩帶利劍協助收稅的兵士圍坐在一張小桌子旁邊理帳。正在這時，耶穌和他

的門徒彼得（Saint Peter）從畫面右側的門外走進來，
彼得用手指著馬太，告訴耶穌這便是他們要找的人。
只從畫面上看，你很難一眼找到耶穌，他的頭上既沒
有光暈，也沒有天使伴其左右。但是，他的手在整幅
畫中非常顯眼，一道亮光打在這隻手上，在四周黑暗
背景的襯托下，這隻手的含義一目了然：就是你了。
順著耶穌手指的方向，我們的視線自然而然就轉向了
馬太，而他也十分配合地用手指著自己，充滿疑惑。
這不正是我們聽到陌生人喊自己名字時無意識的反應
嗎？這麼貼近現實的畫面讓這個原本枯燥的宗教故事
頓時生動了起來。

　　為了更好理解卡拉瓦喬的佈光方式，我們可以回
想一下舞台劇是什麼樣。在舞台劇中，為了烘托氣
氛，突出主角，人們往往會把其他燈光減弱，然後用
一束光直接打在主角的身上，引導觀眾視線。而卡拉
瓦喬就是運用了這樣的原理，他在畫面上打了一道光
來強化明暗的對比，將人藏在黑暗中，再用光線引導
視線，順著光，我們會不約而同把注意力集中在那隻
正指著某人的手，以及那個處於畫面亮點中心、也正
指著自己的人。這道光就是卡拉瓦喬最著名的殺手
鐧，被稱為「酒窖式光線」，或者直接叫「卡拉瓦喬
光」。

　　卡拉瓦喬的偉大之處在於他即便是畫神，也要用
最底層人民做模特兒，甚至用他自己。他也畫靜物，

▶ 《聖馬太蒙召》The Calling of Saint Matthew　1599－1600
　　卡拉瓦喬 Caravaggio

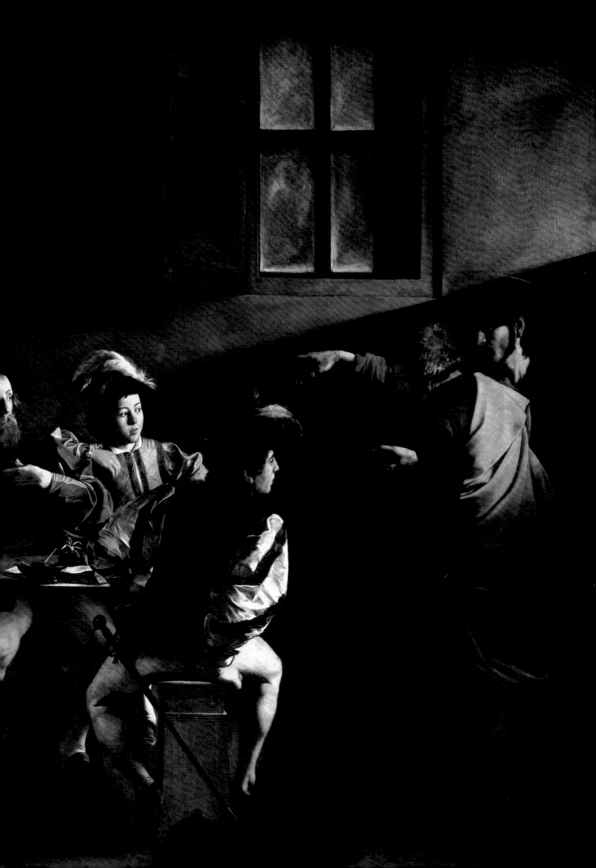

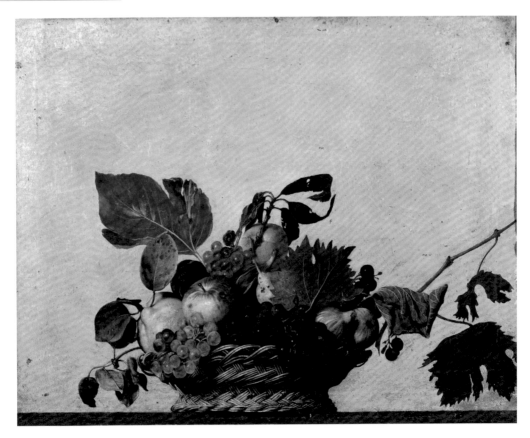

▶ 《水果籃》*Basket of Fruit*　1595－1596
　卡拉瓦喬 Caravaggio

因為他覺得自然中所存在的一切事物都同樣真實，對他來說同樣重要。他說：「畫一個蘋果，和畫一個聖母具有相同的價值。」

因此，這幅《水果籃》（*Basket of Fruit*）也被尊為靜物畫的典範，給後來的靜物畫奠定了基礎。**在這個時候，卡拉瓦喬已經充分展現出了他的藝術特點，就是「寫實」。**

不幸的是，卡拉瓦喬只活到三十九歲。他脾氣火爆，性格也很傲慢，再加上從小就在羅馬底層摸爬滾打，時常參與打架鬥毆，甚至犯下一起凶殺案，只能四處躲避追捕。三十九歲時，他在逃亡中死在了托斯卡尼海灘上。不過他在藝術上的偉大成就並沒有就此被世人遺忘。

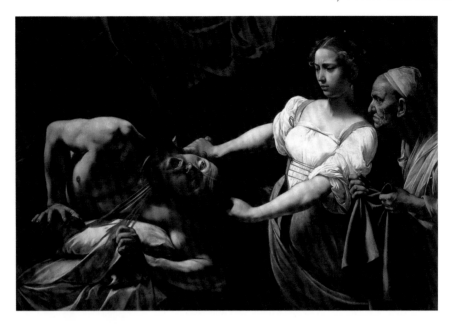

▶ 《朱迪斯斬首赫羅弗尼斯》 *Judith Beheading Holofernes*　1599
卡拉瓦喬 Caravaggio

意公子　說

凝結故事的戲劇性

　　卡拉瓦喬沒見過天堂的樣子，也不知道上帝長什麼樣。對他而言，每天發生在身邊的人和事才是最真實可感的，而這些，就是他後來所有藝術創作的靈感來源。在他筆下，就連神明也都是活生生的底層人民。

　　據說卡拉瓦喬從不畫素描，也不打草稿。他的創作過程就是先觀察，然後直接開始作畫。卡拉瓦喬在繼承文藝復興衣鉢的基礎上，也用更加真實的方式去反映他所處的社會。他的作品凝結了現實的逼真感和故事的戲劇性，也塑造了下一個繪畫時代——巴洛克時期的特徵。

14

不作死
就不會死

———

林布蘭
Rembrandt Harmenszoon van Rijn　1606–1669

談及藝術創作，人們通常會想到構圖原則、透視法、色彩運用等。
除了這些能讓我們在實踐過程中充分模仿的具體技巧外，
其實還有著藝術家獨有的藝術精神值得我們學習。
那麼，這種精神是什麼呢？

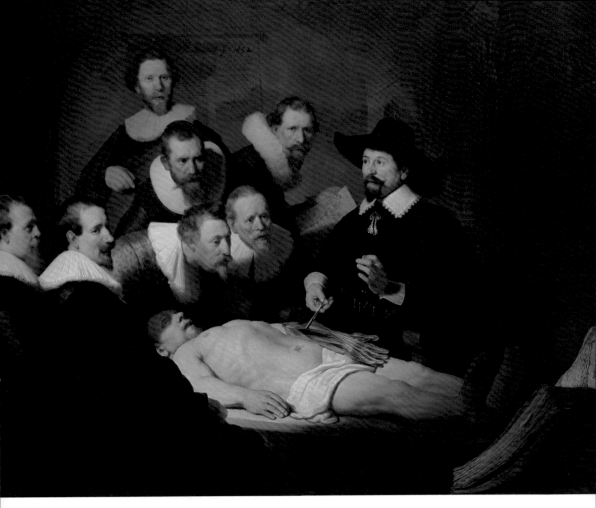

▶ 《杜爾博士的解剖學課》*The Anatomy Lesson of Dr. Nicolaes Tulp*　1632
　林布蘭 Rembrandt

　　十七世紀，隨著勤勞的荷蘭人壟斷了海上的經濟貿易，一批新興資產階級開始活躍，藝術的消費群體也在悄然轉變。它不再專屬於有錢有勢的貴族和「為神靈代言」的教會，生活水平提高的普通人也開始接近藝術，不僅買畫成為了一種潮流，還有很多人會請畫家來記錄自己富庶的生活。

　　出生於荷蘭萊頓市（Leiden）的林布蘭，恰好趕上了荷蘭最好的時代。1630 年左右，他帶著幾十個徒弟奔赴充滿機會的阿姆斯特丹，憑藉一幅《杜爾博士的解剖學課》（*The Anatomy Lesson of Dr. Nicolaes Tulp*）名聲大噪。

　　在當時，不僅個人有畫肖像的需求，政府、企業和各種小團體也時不

時地需要那麼幾張能把每個成員的臉都記錄清楚的合照，集體肖像畫因此成為一種潮流。在這類畫中，人們往往會按特定的次序並排站好，表情嚴肅地「面向鏡頭」，類似於我們現在的畢業大合照。

但是，林布蘭在《杜爾博士的解剖學課》中進行了一種全新嘗試：圍在教授身邊學習解剖知識的學生們一人一種神態。有人困惑，有人好奇，有人專注，有人驚訝。他們不但個個面容清晰，表情也不再是呆滯麻木的，充實的情感顯然讓畫中的場景更加真實。

林布蘭一炮而紅，就此走上了升職加薪迎娶「白富美」的人生贏家之路。他的訂單源源不斷，所有人都以林布蘭畫了自己為榮。他娶了薩絲琪亞（Saskia van Uylenburgh）為妻，並且對這位來自貴族家庭、心地單純的大家閨秀疼愛有加。更誇張的是，他還買了一棟巨大的別墅，遇到自己喜歡的藝術品就毫不猶豫地「剁手」購買，帶回家慢慢欣賞。

1642 年，春風得意的林布蘭接到了有生以來最大的一筆訂單。民兵隊長班寧・柯克（Banning Cocq）和手下民兵一行共十六人請林布蘭為他們畫一幅集體肖像畫。野心勃勃的林布蘭決定畫一幅改變集體肖像畫現狀的作品，引領新的風潮。

在這幅被後人稱為《夜巡》（*The Nightwatch*）[1]的畫作中，林布蘭用到了他最擅長的光線布局：一束斜射下來的光把主角的右側照亮，左側則陷入黑暗。這種強烈的明暗對比讓人物稜角分明，立體感十足。同時又通過弱化民兵身上的光，使畫面彷彿蒙上了一層神祕的面紗。時至今日，「林布蘭光」仍是攝影師必學的布光法則。

1 《夜巡》的場景其實發生在白天，只是後來因為畫面昏暗而被人們錯誤地命名為《夜巡》。

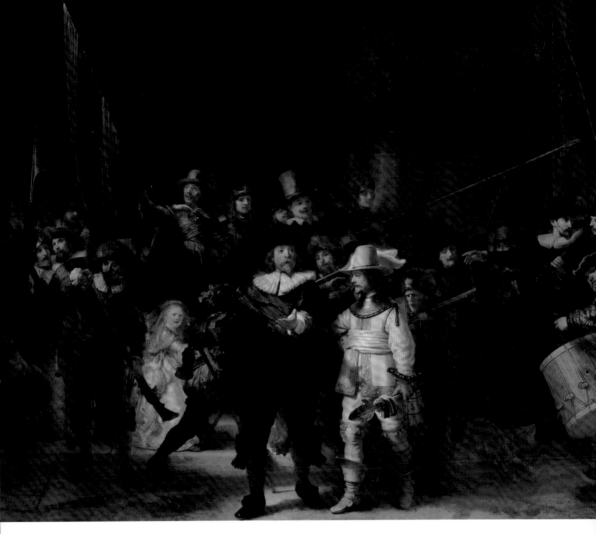

▶ 《夜巡》 The Night Watch　1642
原名《班寧·柯克射擊手連的出發》The Shooting Company of Frans Banning Cocq and
Willem van Ruytenburch
林布蘭 Rembrandt

　　《夜巡》是一幅偉大的作品。只是，它也成為了林布蘭厄運的開始。

　　民兵們看到《夜巡》後，一個個大眼瞪小眼，生氣地質問林布蘭：
「大家付的錢一樣多，憑什麼有人可以當主角，而我們卻要在黑暗裡當背
景？」大家的心裡很不痛快，有的人甚至拒絕付款。當林布蘭遵從顧客的
意願，畫出他們想要的模樣時，他們給了林布蘭無限風光；當林布蘭不再
奉承他們，轉而畫出他們的真面目時，他們走得一個比一個快。

就在林布蘭的事業遇到了「瓶頸」時，他那善良的妻子也在他懷中逝去，孤苦伶仃的他漸漸愛上了一個比自己年輕許多的女僕。但主人與女僕結婚在當時的荷蘭卻是件令人不齒的事情，整個阿姆斯特丹都沸騰了，各種汙言穢語撲面而來，再也沒有人請他畫畫。債主們也變著花樣上門討債，林布蘭不得不變賣所有藏品，最後被迫搬出曾充滿歡樂的豪宅。

落魄的林布蘭開始鍾情於有人情味的主題，鄰居家那個穿著粗布麻衣的婦人和滿身泥土的小孩也成了他畫中的主角。**長久以來，他的畫總是有一種魔力，彷彿能勾勒出人的心靈，現在他把這一點發揮得更充分了。**

故事還沒有結束。即將步入晚年的林布蘭出人意料地獲得了一個翻身的機會。阿姆斯特丹剛剛建成的市政廳需要一幅表現古代荷蘭英雄西菲利斯（Claudius Civilis）反抗羅馬暴政的巨幅畫作。

這幾乎是個命題作文，掛在市政廳的英雄史詩當然要足夠波瀾壯闊，讓所有荷蘭人打從心底自豪。然而，林布蘭的畫卻讓政府官員們對他徹底失望了。英雄西菲利斯是獨眼殘疾人這沒錯，可為什麼不像其他畫家那樣只畫他健全的那一側呢？五十五歲的林布蘭很清楚，自己生錯了年代，一個表面繁榮的社會需要的不是殘忍的真相，而是經過美化的浮誇想像。

最後為了生計，林布蘭揮淚將這幅畫砍得七零八落，以為會有人來買它的局部。沒過多久，林布蘭離開了人世。那一束光也隨之熄滅了。

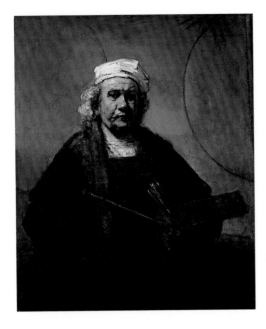

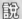 《自畫像》
Self-Portrait with Two Circles
1665 – 1669
林布蘭 Rembrandt

意公子 說

守護藝術家的獨立人格

　　如果以當今社會上許多人對成功的定義來衡量，林布蘭很早就站在成功的金字塔塔尖了，他完全有能力靠討好市場獲得幾輩子都用不完的財富，穩穩地扎根在所謂的上流社會中過完一生。但他選擇了另一條路。

　　他至死都不願為了迎合客戶而喪失作為藝術家的主動權，喪失自己獨立的人格。他用一生的經歷為我們描繪了一個藝術家眼中的藝術，真正偉大的是他的靈魂，是這種不屈的藝術精神。

　　他是荷蘭之光，也是世界繪畫之光。

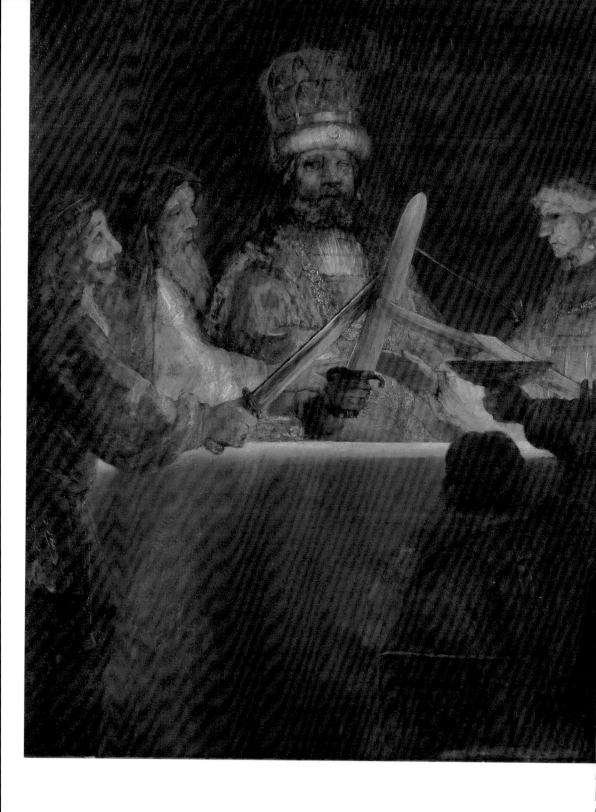

▶ 《西菲利斯的密謀》*The Conspiracy of Claudius Civilis* 1661–1662
此畫為林布蘭裁碎後僅存的一部分

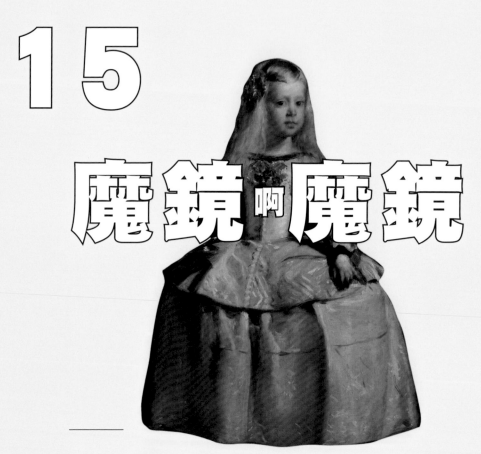

15

魔鏡啊魔鏡

委拉斯蓋茲
Diego Rodríguez de Silvay Velázquez　1599–1660

有人曾這樣評價委拉斯蓋茲的《宮女》（*Las Meninas*）：
「在西方藝術史中，可能沒有任何作品
能像《宮女》那樣強烈地吸引藝術家和批評家的興趣。」
事實上，別說藝術家和批評家，就連哲學家也跑過來湊熱鬧。
一幅畫裡究竟能有什麼了不起的哲學道理呢？

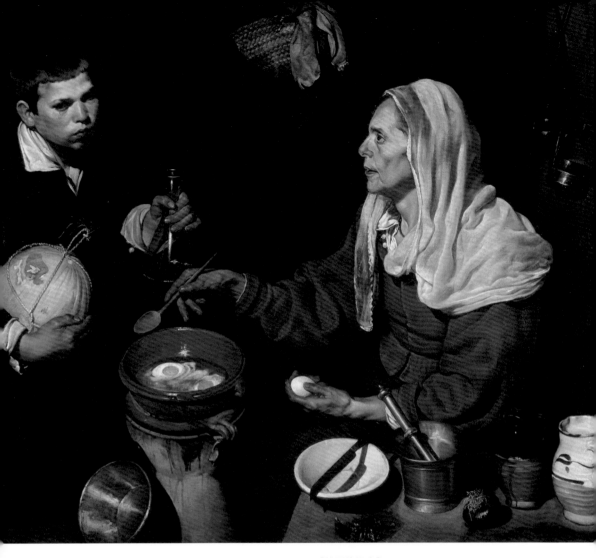

▶ 《煎蛋的婦人》 *Old Woman Frying Eggs*　1618
委拉斯蓋茲 Diego Velázquez

　　從十五世紀到十七世紀，西班牙曾憑藉其海上霸主的實力盛極一時，在整個歐洲乃至全世界都佔據著不可動搖的地位。荷蘭成為了它的殖民地，而在西班牙國王舉辦繼位典禮時，教皇都要親自從羅馬趕來參加。

　　權力越大，鞏固權力的需求就越大。除了軍事武力方面，思想上的同化和統一也相當重要。一些當權者將藝術視為宣傳自己的重要手段。所以，當時的藝術家很受重視，而委拉斯蓋茲就是其中之一。

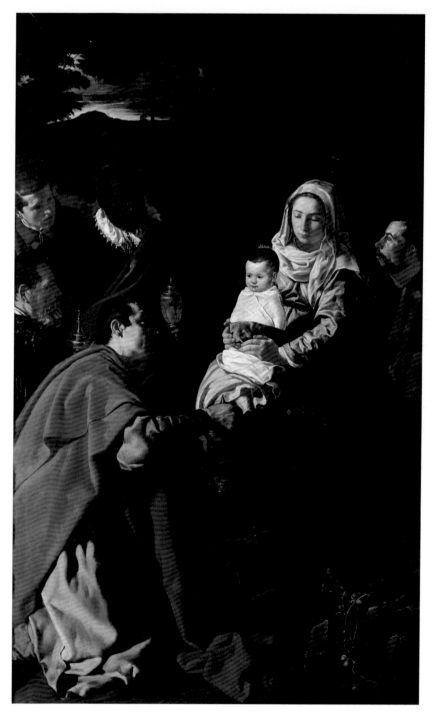

▶ 《三賢士來朝》 *Adoration of the Magi*　1619
　委拉斯蓋茲 Diego Velázquez

委拉斯蓋茲是一名宮廷畫家，他的畫最大的特點之一就是逼真，他只畫自己眼睛看到的事物。這一繪畫風格在他的宗教畫裡尤為明顯，比如那幅大名鼎鼎的《三賢士來朝》（*Adoration of the Magi*）。這幅畫描繪的是《聖經》中的一個故事：東方的三位賢士夜觀星象，預見到猶太人的新君即將誕生，於是來到耶路撒冷，為聖母聖子獻上禮物以表達敬意，包括達文西和波提切利在內許多畫家都畫過這一題材。

沒人見過那三個賢士、聖母和耶穌到底長什麼樣，委拉斯蓋茲是如何做的呢？說出來很好笑，他找的模特兒都是自己身邊的人——聖母和耶穌分別是他的妻子和女兒，而那三個賢士裡不僅有委拉斯蓋茲自己，還有岳父大人。他這是把一家老小都畫進去了！

正是這種務實的方法讓他筆下的人物看起來特別親切、真實。很快，他在小城裡畫出了名氣。野心勃勃的委拉斯蓋茲當然不滿足於此，他來到了西班牙首都馬德里，開始高調地給貴族們畫肖像畫。這位大哥深知，意見領袖們的宣傳比他的自薦更容易引起國王的注意。果然，第二年委拉斯蓋茲就被召進王宮，成了一名宮廷御用畫家。在他為宮廷貴族畫的大量肖像畫中，最有名的莫過於和《蒙娜麗莎的微笑》、《夜巡》一同被納入「世界三大名畫」之列的《宮女》[1]了。

據說這幅畫的創作背景是為國王夫婦畫像，但被突然闖入的小公主打斷了。於是委拉斯蓋茲巧妙地捕捉到這場小意外。畫家用鏡子玩了一個魔術，成功把一個 2D 畫面擴展成一個 3D 空間，除了正得意揚揚的小公主外，還把本來不在畫面中的國王和王后也裝了進去。

1 畢卡索（Picasso）和達利這兩位二十世紀的大畫家都以《宮女》為題材進行過創作，畢卡索還聲稱自己有五十七幅畫的靈感都來自《宮女》。

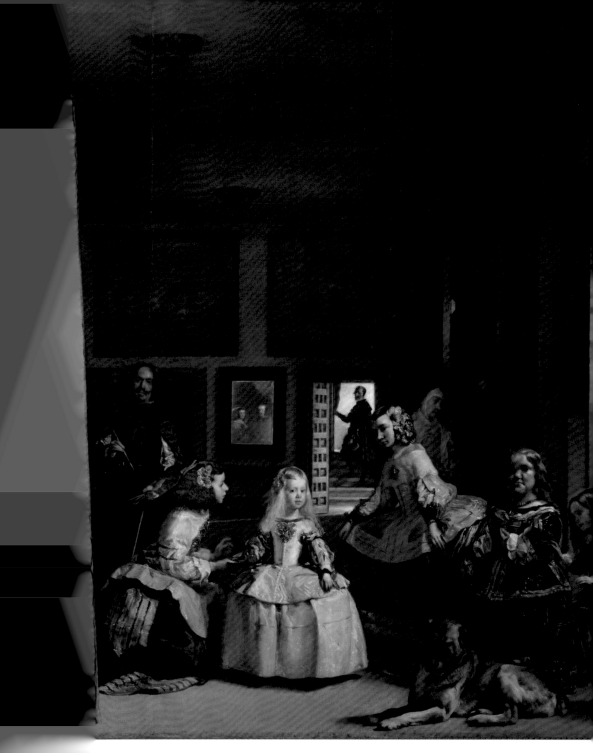

《宮女》 *Las Meninas*　1656–1657
立斯蓋茲 Diego Velázquez

正在畫畫的委拉斯蓋茲

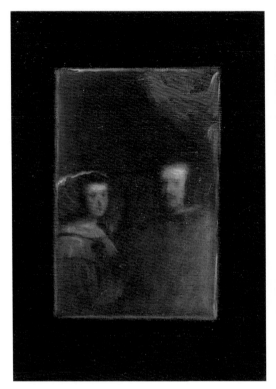

鏡子中的國王夫婦

一個闖入畫面的人提供了新的視角

　　這面鏡子正是這幅畫最神奇的地方，也是最早吸引西方研究者的元素。**它起到了一個非常關鍵的作用──讓國王和王后顯像。**但這個顯像又不只是表面上的顯像：國王和王后本來不可能出現在畫上，但是畫面裡公主、宮女、大臣和畫家本人卻全部因為對面的國王和王后而定格了。

　　這正是這幅畫的第二層妙處：本來不會出現在畫面上的事物，被隱匿起來的東西，恰恰決定了畫面裡所有人的姿態。二十世紀的哲學家米歇爾・傅柯（Michel Foucault）看了這幅畫後總結道：「是一個不可見的本體

決定了一個可見的場景。」這幅畫給我們帶來一個關於「人類認知」的啟示，即可見的東西背後，往往存在著決定它的不可見因素。我們看到的公主、畫家等一干人就是這般模樣。

「可見和不可見」、「現象和本質」這種二元對立統一關係就是傅柯從《宮女》裡看到的哲學道理。看起來似乎很簡單粗淺，但事實上，從這裡出發，我們能感悟到很多深意。這是哲學的功力，也是藝術的力量。

意公子 說

直擊人心的小細節

有些作品之所以偉大，遠不是「好看」這麼簡單。這些作品本身包含了大量值得人們研究和思考的訊息，讓人感到好奇，並且忍不住要反覆玩味。

委拉斯蓋茲有大半生時間都是一名宮廷畫師，因此他的畫作也多為貴族肖像。當時有人還酸溜溜地說，他除了會畫人頭，別的一無所長。可是這個看起來只會「畫人頭」的人，卻因為多畫了兩個人頭，就讓世界永遠地記住了他。有的時候，藝術家的偉大跟他的作品數量真沒多大關係。藝術家真正的力量，在於用一個小小的細節直擊人心。

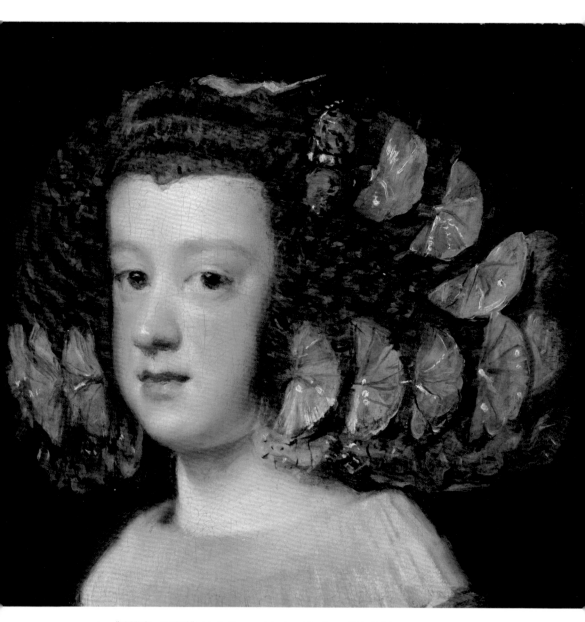

▶ 《瑪麗雅‧泰瑞莎》 *María Teresa, Infanta of Spain*　1651–1654
委拉斯蓋茲 Diego Velázquez

16

爆炸_的少女心

龐巴度夫人
Madame de Pompadour 1721–1764

有一個女人,她不是藝術家,

卻對一整個時代的西方藝術起到了推波助瀾的作用。

她就是大名鼎鼎的龐巴度夫人,正是她讓洛可可藝術走向了極致。

那麼,這個女人究竟有什麼魅力,能帶動整個時代的藝術風潮呢?

　　1721 年，法國一個不起眼的家庭迎來了一位新成員。這位剛出生的小女孩在她教父的資助下，接受了良好的教育。到了十九歲時，教父安排她嫁給他的一個貴族外甥，生活幸福美滿。這位漂亮的夫人經常跟著丈夫參加沙龍，漸漸地，她的名字就像一股微風，吹遍了巴黎大街小巷，連當時的法國國王路易十五（Louis XV）也嗅到了。

　　當年的凡爾賽宮，每天都在舉辦各種派對。對於國王、貴族和高官來說，聚會就是每天的頭等大事，姑娘們都盡可能地打扮得與眾不同，只為了能在派對上成為焦點，特別是吸引國王的注意。

　　不同於古代中國，當時的法國貴族們可謂是風流成性，國王的情人更是數不勝數。許多貴族女子都以被國王看上為榮耀，**甚至是她們的丈夫也無恥地希望妻子成為國王的情婦，來為自己和家族謀取利益。**

　　後來的故事你肯定能猜到了。這個美麗的女孩兒在一場化妝舞會裡和當時的法國國王路易十五相遇，不久後便宣布了離婚，正式成為了國王的情人，被加封為龐巴度侯爵。

　　龐巴度夫人很清楚，作為一個「吃青春飯」的國王情婦，光是天生麗質顯然是不夠的，得會打扮、夠時髦才行。因為她的平民出身，龐巴度夫人在宮裡一度遭受排擠，但是她通過幾件事就扭轉了局面。

　　首先，這個國家除了國王，最有權力的是誰呢？當然是王后。龐巴度夫人一進來，就對失寵已久的王后畢恭畢敬，還專門讓人重新修繕了王后陳舊的寢宮。接著，她又繼續發揮她當年組織沙龍的能力，擴大自己在凡爾賽宮中的交際圈。

　　很快，龐巴度夫人成了宮裡的時尚風向標。她發明了一種把前額頭髮弄蓬鬆的新髮型，類似於貓王的標誌髮型「飛機頭」，結果大受歡迎，被命名為「龐巴度髮型」，直到今天依然被許多女孩兒們採用。三百年前創造出來的髮型能夠流行至今，可見這個女人對於美感的敏銳度非同小可。

　　當然，這只是她走的第一步。龐巴度夫人還喜歡給自己留下肖像畫，用它們來裝飾自己在凡爾賽宮的寢殿。

　　在這幅畫中，優雅的龐巴度夫人有著一張鵝蛋小臉，粉綠色長裙和淡粉色高跟鞋襯得她的皮膚更為白皙，她正拿著書慵懶地躺在沙發上，精緻得像個芭比娃娃。

　　不過，龐巴度夫人可沒有只停留在自我裝扮上。在建築和室內裝飾風格上，她也要留下濃濃的「龐巴度風格」。她創辦的「塞夫勒瓷器廠」（Manufacture Nationale de Sèvres），一經推出就得到法國上流社會的認可。瓷器作為中國的外銷品一直備受歐洲貴族的推崇，而歐洲的生產商直到十八世紀才掌握了燒製技術。法國人利用當地的原料，做出了一種含有玻璃材質的陶瓷品種，比中國的瓷器柔和很多。塞夫勒瓷器那別具一格的粉色代表著貴族的時尚和優雅，人人都以能在家裡擺上幾件為豪。

　　不僅如此，龐巴度夫人還為自己興建了埃夫勒宮（Hôtel d'Évreux），也就是今天的法國總統府愛麗舍宮。1764 年春天，龐巴度夫人因病去世，享年四十三歲，沒有留下子女。洛可可藝術在龐巴度夫人的推崇下走向了極致，它早已從貴族的奢華趣味轉變成了一種在人類藝術史上有著重要地位的藝術風格。

▶ 《龐巴度夫人肖像》*Portrait of Madame Pompadour*　1756
布雪 François Boucher

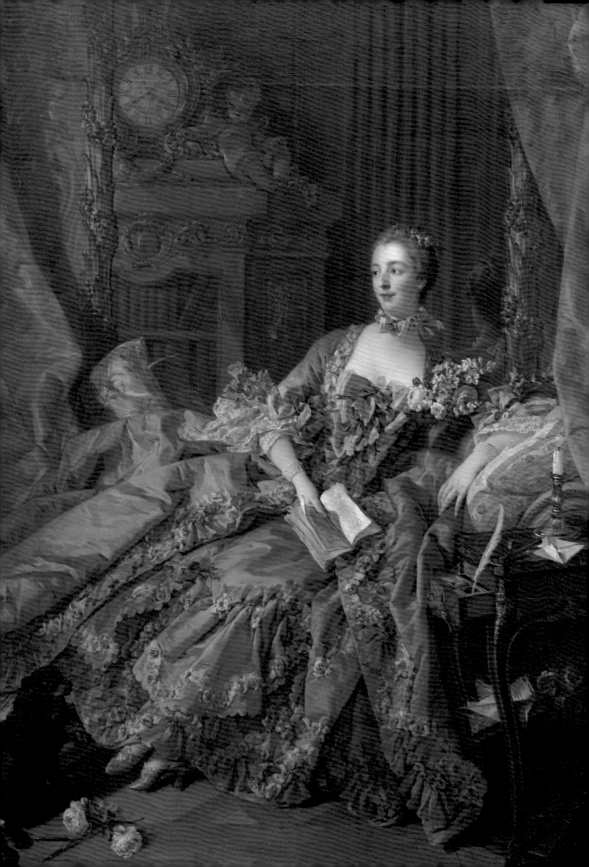

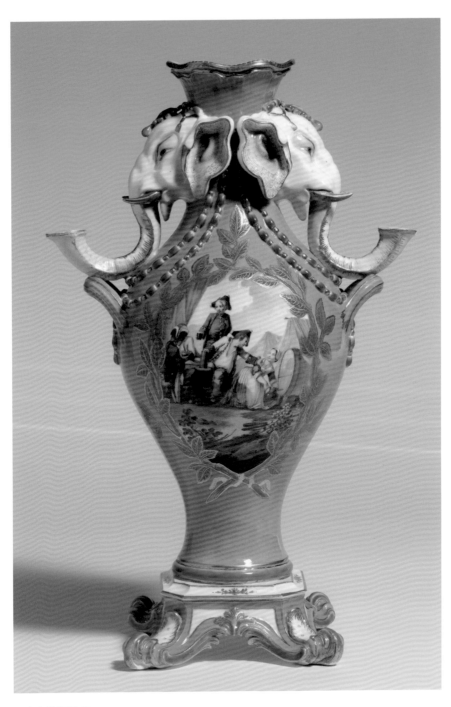

▶ 塞夫勒瓷器 Sèvres

▶ 龐巴度夫人
Madame de Pompadour
1759 布雪 François Boucher

意公子 說

品味的力量

　　容顏會老去，但是畫作會永存，哪怕龐巴度夫人年老色衰了，國王和世人也還是能通過這些畫，感受這個女人年輕時的風采。

　　龐巴度夫人憑藉自己的金錢、權力，以及對藝術的獨特感受，大力推動著法國藝術的發展。在她的影響下，法國藝術空前繁榮，洛可可風格也達到了鼎盛的階段。

　　年輕是好事，但智慧和品味更重要，不是嗎？

17 死在浴缸

也就算了，還被全世界圍觀！

大衛
Jacques-Louis David　1748–1825

1793 年 1 月 21 日，隨著路易十六（Louis XVI）被推上斷頭台，
流行了近一個世紀的洛可可藝術
就如同國王的腦袋般滾落進歷史的塵埃裡。
不到一百年的時間，法國經歷了多次共和制、
君主立憲制和帝制的交替執政，在這浩浩蕩蕩的社會變革中，
藝術家又要如何面對呢？

　　當洛可可藝術的奢華走到極致，一場由底層人民掀起的革命即將到來。法國路易十五時期，龐巴度夫人領導下的法國參與了多場團體混戰。打仗靠什麼？是錢。戰爭結束後的法國人劈里啪啦打著算盤一清點，才發現國債總量已經高達二十億法郎。

　　波旁王朝（Maison de Bourbon）此時命數已盡，在 1788 年春天，命運放上了壓死這隻駱駝的最後一根稻草。

　　這一年開春，法國再一次遭遇了嚴重的旱災。餓殍遍野，國王和王后卻還在為了買珠寶而增加賦稅，這還有天理嗎？伏爾泰（Voltaire）等人不是整天在沙龍裡說要自由、平等、博愛嗎？得了，革命吧。革了國王的命。

　　事態愈演愈烈，死亡的陰影籠罩在法國上空。**大衛畫的這幅《馬拉之死》（*The Death of Marat*）就是一幅描繪革命者被暗殺的作品。**畫中的青年男子名叫馬拉，是法國大革命中雅各賓派（Club des Jacobins）的核心領導人之一。雅各賓派當政後，他被推選為主席。因為在革命工作初期，他經常需要躲在陰冷的地窖中，因此患有嚴重的濕疹，他不得不泡在灑有藥水的浴缸裡，一邊治療，一邊處理公務。

　　在一個尋常的日子裡，一個相貌普通的女子敲響了馬拉家的大門，說是有重要情報要向他透露。正當馬拉沉浸在獲得情報的欣喜中時，女子從披巾下掏出了一把匕首，精準而有力地刺穿了馬拉的肺部，鮮血濺滿了浴巾，馬拉的慘叫聲久久地迴盪在浴室裡。

　　在這幅畫中，馬拉垂下的右手提醒我們注意畫面右前方的木箱，這個暗黃色的木箱有幾處藝術家精心安排的細節。在木箱上，墨水瓶、幾張鈔

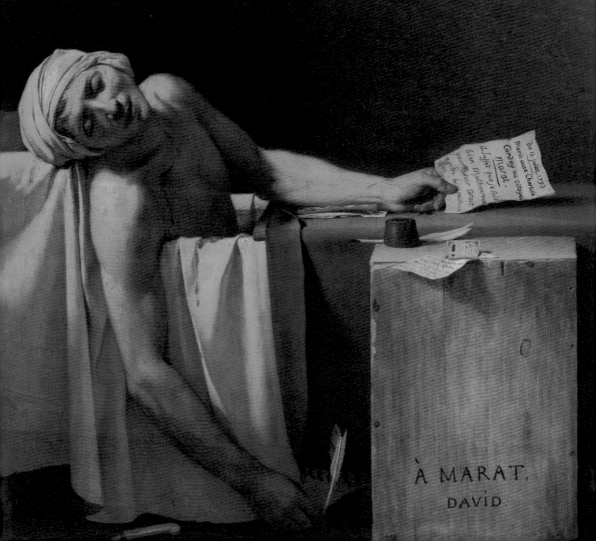

du 13 juillet 1793
Marie anne Charlotte
Corday au citoyen
Marat.
il suffit que je sois
bien Malheureuse
pour avoir Droit
à votre bienveillance

À MARAT.

DAVID.

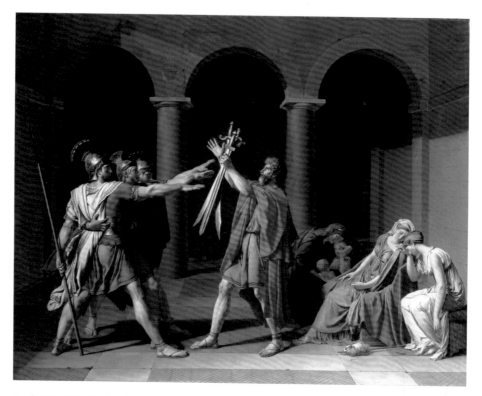

◀ 《馬拉之死》 *The Death of Marat*　1793
大衛 Jacques-Louis David

▶ 《荷拉斯兄弟之誓》 *Oath of the Horatii*　1784
大衛 Jacques-Louis David

票和一張紙條依次排開，紙條上寫著：「請把這五法郎的紙幣給一位五個孩子的母親，她的丈夫為祖國獻出了自己的生命。」木箱的底部有兩行字：第一行是致辭「獻給馬拉」，第二行簽著畫家的名字「大衛」。

　　暗殺發生的前幾天，大衛還曾拜訪過馬拉，親眼看到他在浴缸中忍受著病痛的同時，還在書寫著行動計劃。當死亡的消息傳開後，大衛感到震驚而又憤怒，他拿起手中的畫筆，開始創作這幅作品。畫家就像是凶案現場的目擊證人，馬拉在莊嚴肅穆中倒下，而刺殺他的兇手應該遭到大家的討伐。

　　大衛對於革命是充滿熱情的，他用自己最擅長的畫筆投入革命，因此他還有一個外號叫「革命畫家」。他擅長以古希臘和古羅馬時期的題材和風格來創作鼓舞人心的作品。他曾經畫過一幅《荷拉斯兄弟之誓》（*Oath*

of the Horatii）──一
名父親高舉三把利劍，
將它們分發給他自己的
三個兒子，讓他們投入
戰鬥。就在他的身後，
母親與妻子相擁哭泣。

　　法國大革命之後，
其他帝國主義擔心這種
革命的野火會燒到自
己，英、普、奧、俄等
老牌帝國組織了反法聯
盟，宣稱是「幫法國國
王平定內亂」。小個
子拿破崙（Napoléon）

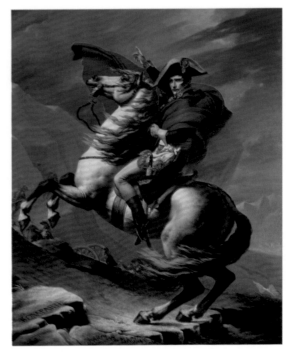

▶　《拿破崙穿越大聖伯納德山口》
Napoleon Corssing the Alps　1801
大衛 Jacques-Louis David

發揮神勇，率軍打贏了五十多場大型戰役，鞏固了法國大革命的成果。
以至於許許多多藝術家都在用自己的形式歌頌這位偉大的將軍，貝多芬
（Beethoven）的《第三號交響曲》（*Symphony No. 3*）也正是為拿破崙所
作。後來，拿破崙重蹈覆轍，想要恢復帝制，貝多芬氣得把《第三號交響
曲》改成了《英雄交響曲》（*Sinfonia Eroica*）。

　　按理說，革命畫家大衛知道拿破崙幹了這麼一件事，非氣得心臟病突
發不可。畢竟大衛曾經是多麼積極擁護著法國人民的革命。然而，大衛不但
沒有生氣，還成了拿破崙當皇帝的積極參與者。如今，在巴黎羅浮宮裡，人
們還能看到一幅巨型畫作《拿破崙加冕》（*The Coronation of Napoleon*），
這幅畫便是大衛為拿破崙畫的。畫中的拿破崙英俊瀟灑，正在為自己的皇

后戴上王冠。而大衛，也從革命畫家變成了新皇帝的首席畫家。

講到這裡不難看出，為什麼洛可可藝術和新古典主義這兩種時間距離很近的藝術形式之間會有如此大的差異。 既然要宣傳、推廣革命，洛可可那種帶有奢靡氣息的風格當然不適合了，而且還得堅決摒棄，甚至指責那是封建貴族的邪惡統治。只有像大衛這樣具有革命激情的藝術家，才適合當時的社會環境，走的才是正確的道路。

只不過，在很短的時間裡，斷頭台上人來人往，革命的初衷與自由平等的渴望似乎已經在權力和屠殺中改變了方向，甚至連藝術也成為了鏟除異己的工具。

意公子 說

激情歷史的記錄者

事實上，咱們今天講的大衛，如果不談他的藝術造詣和他對新古典主義的貢獻，那麼他在歷史上的名聲並不太好，因為他一會兒畫革命黨人，一會兒又成為宮廷御用畫師，是人們眼中典型的牆頭草。

大衛的轉變，讓人難以理解。但是歷史已經隨著時間的長河奔向遠方，我們難以辨出唯一的真相。也許，像《馬拉之死》這樣的革命作品，像大衛這樣的革命畫家，就是出現在了歷史需要的位置。他用創作的方式，為我們記錄下了那段為了自由拋頭顱灑熱血的激情歷史。

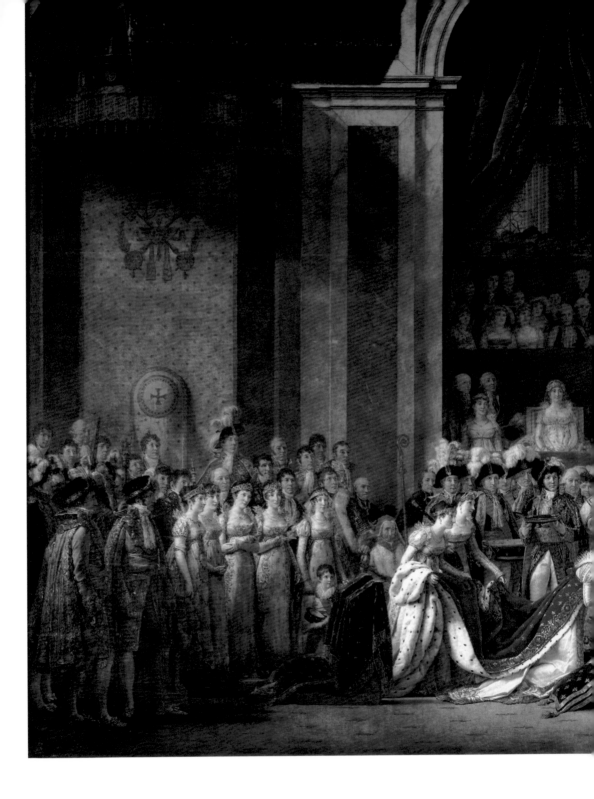

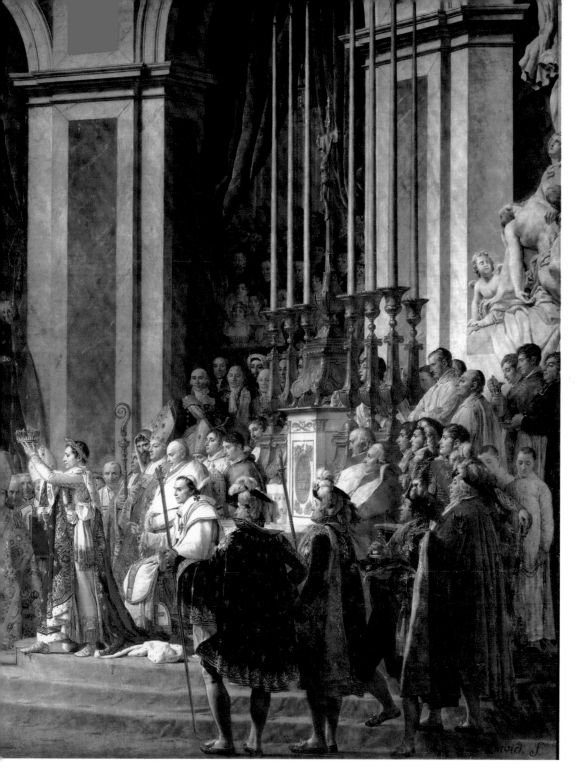

▶ 《拿破崙加冕》 *The Coronation of Napoleon*　1805 –1807
大衛 Jacques-Louis David

18

把我的腰
修得細長
一些

———

安格爾
Jean-Auguste-Dominique Ingres　1780 –1867

從文藝復興以來，藝術家對人體的構造可謂瞭如指掌。

不論是畫人還是神，人體結構總不會有什麼大的偏差。

然而，有這麼一個號稱追隨古典畫法的人，

卻在完全不顧最基礎技法的同時，

又生生畫出了曼妙而不合人體比例的美女。

對美的追求，會與科學的正確構圖衝突嗎？

十八世紀時，法國這片土地上展開了轟轟烈烈的大革命，也誕生了提倡古希臘和文藝復興時期古典美的畫派──新古典主義。這個畫派有兩個代表人物，一個是奠基人革命畫家大衛，另一個就是他的學生安格爾。

安格爾在當時法國畫壇的地位非常高，幾乎是正統藝術學院的最高領導人。而他的畫風也一直影響到今天。他的厲害之處，恐怕就是他筆下的女性題材作品了。

其實，凡是古典風格的作品，從古至今最少不了的就是女性題材。比如說比例完美而又略帶男性美的斷臂維納斯、神祕的蒙娜麗莎，還有拉斐爾筆下的唯美聖母。但是這些藝術家在創作以女性為主題的作品時，都不可避免地帶有私心，他們希望用女性的美來傳達自己的某些想法或思考。

但安格爾不一樣。他說：「呵，我可沒有你們那麼多心機，我就只想單純地畫女性，極致地去表現女性的古典美。」而他也確實做到了。**就算是從現在往前再推三百年，女性古典美的最高峰也是安格爾**。但要真正認識他，恐怕還要從他被批判的地方說起。

安格爾其實畫過許多幅土耳其後宮題材的畫作。因為當時十八世紀的法國貴族圈子流行著東方藝術，他們喜歡中國瓷器，也對那具有濃烈東方情調的土耳其後宮生活極感興趣，這可能是貴族們無所事事之餘生出來的「偷窺欲」。以至於表現土耳其後宮閨房的藝術作品，在那個時代成為一種潮流。安格爾也緊跟市場畫了好幾幅，其中最具代表性的就是這幅《大宮女》（*The Grande Odalisque*），它被稱為史無前例的作品。

這幅畫很簡單，主題就是一個沒穿衣服的女子半躺在床上，她用左臂

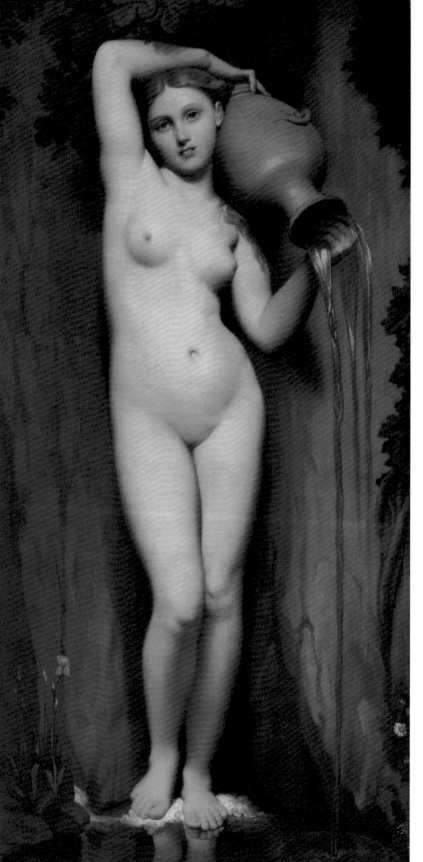

▶ 《泉》*The Source*
1856
安格爾 Ingres

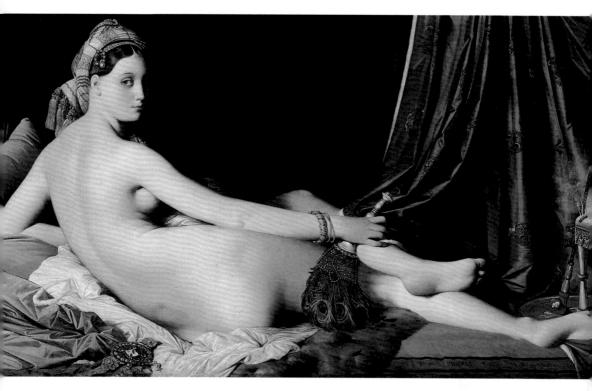

▶ 《大宮女》 *The Grande Odalisque* 1814
安格爾 Ingres

的手肘撐在床上，背對著我們，臉扭過來一半多，沒有什麼表情。你可能
會問，這跟洛可可時期布雪（Francois Boucher）[1]的繪畫風格區別在哪啊？
為什麼安格爾這幅畫被稱為古典女性作品呢？

　　首先，其色調是一種偏向沉穩的暗色調，畫面後方是大面積的深褐色
背景，女子右手邊也是一張繡滿花紋的深藍色窗簾。其次，長久以來女性
裸體在古典繪畫中都是頗受歡迎的題材，但裸體絕不等同於情色，安格爾
的這幅裸體作品就比布雪的作品要含蓄得多。

――――――――――――

1 布雪（1703 –1770 年），法國畫家、版畫家和設計師，是一位將洛可可風格發揮到極致的
畫家。

我們在這幅畫上幾乎找不到任何感官上的刺激——沒有波瀾壯闊的劇情，也沒有裸露的人體器官，這幅畫所包含的更多是在精神層面上對人體美的欣賞。更絕的是，就算你在這幅畫面前湊得再近，也找不到一絲一毫的筆觸。安格爾彷彿在說，這不是他畫的，這就是一個活生生的人。

畫中的女子側身橫躺在一堆凌亂的被褥上，窗簾的一角被她用右手壓在腿上，手上還拿著一把孔雀羽毛做成的扇子，扇子蓋著女子大腿。安格爾彷彿把顏色過渡的手段用盡了，從紅潤，到金黃，再到光線照射下的白皙。這時，女子回過頭來，她頭上裹著一塊中東風情的頭巾，五官精緻、細膩，肌膚一塵不染，女子的頭和臀部中間是曲線完美的腰。你想呀，她背對著我們，而臉又扭過來看著我們，這時候她的腰就不太舒服，得扭一下。而這一扭，就扭出了大問題。

大多數人乍看這幅畫都會感嘆她的美麗，但多看兩眼就會發覺不對：這位大宮女的腰，好像細長得有點過分。當時的評論家們看了安格爾這幅《大宮女》就開始「噴」了：「這畫的是人還是鬼？這女人的腰，至少多了三節脊椎骨。這還是偉大的新古典導師大衛的學生嗎？大衛教給他的古典技法，他都忘了吧。」還有人直接說：「可憐的大衛教出來安格爾這麼一個壞學生。他為了畫出自己心目中完美的形象，隨便地把人體當作橡皮泥一樣拉長縮短。」

安格爾的另一幅《瓦平松的浴女》（The Valpinçon Bather），也因腿的比例不合理遭到了同樣的質疑。他真的畫錯了嗎？事實上，安格爾這樣的做法，在藝術史中是有據可查的。文藝復興時期，波提切利畫了一幅蛋彩畫，叫作《維納斯的誕生》，畫裡維納斯比例修長，曲線優美。為了達到畫家想像中完美的比例，維納斯的脖子被刻意地加長了，以至於被許多人詬病說維納斯的脖子是加長版的林肯轎車。

▶ 《瓦平松的浴女》*The Valpinçon Bather*　1808
安格爾 Ingres

安格爾是不是有意去學習前輩的方式我們不得而知，但是評論家的嘲諷絲毫不能動搖安格爾。他們的質疑或許是對的，大宮女的腰確實被安格爾人為加長了，可是這又怎麼樣呢？可能就是因為這段多了三節脊椎骨的腰部，才使她如此柔和。假如我們把這三節骨頭拿掉，讓大宮女完全遵從正常人的比例，那麼她可能就僅僅是千千萬萬幅裸體女性油畫作品中的一個，而不是一幅舉世名畫了。

這就是為什麼我們將安格爾歸為「新古典主義」的代表畫家，而不是一位純粹模仿古人的工匠。在他那顆熱愛古典藝術的心中，也藏有強烈的創新精神。

安格爾的《大宮女》在沙龍裡公開展出後，不少評論家嚇壞了，他們捂著眼睛破口大罵安格爾，說他傷風敗俗，說他侮辱古典藝術。因為安格爾畫的裸女並非來自某段古典故事，而是現實中的一個普通女子。然而，仔細想想，評論家們的說法是不是有些掩耳盜鈴？只有當你內心不純淨，才需要為自己的窺私慾找一個藉口。但如果你真的理解了古希臘與文藝復興的古典美，就會發現真正的古典美正是像安格爾這樣，去純粹地欣賞和熱愛「人」這件天生偉大的藝術品。

《朱比特與西蒂斯》
Jupiter and Thetis　1811
安格爾 Ingres

意公子 說

藝術學校掌門人

　　安格爾是幸運的。他在新古典的路上雖然遇到了極大的挫折，卻也在有生之年得到了廣泛的認可。他開辦了自己的學校，被選為法蘭西藝術院（Académie des beaux-arts）院士，還擔任了羅馬法蘭西學院（French Academy in Rome）院長。

　　他成為這個時代藝術的代表性人物。因為在他的作品中像《大宮女》、《泉》這類細膩安詳，甚至說是靜穆而偉大的肖像作品，深受大眾的喜愛。而他作為美術學院院長，也將老師大衛和自己的一套古典藝術創作理論廣泛運用到教學中。

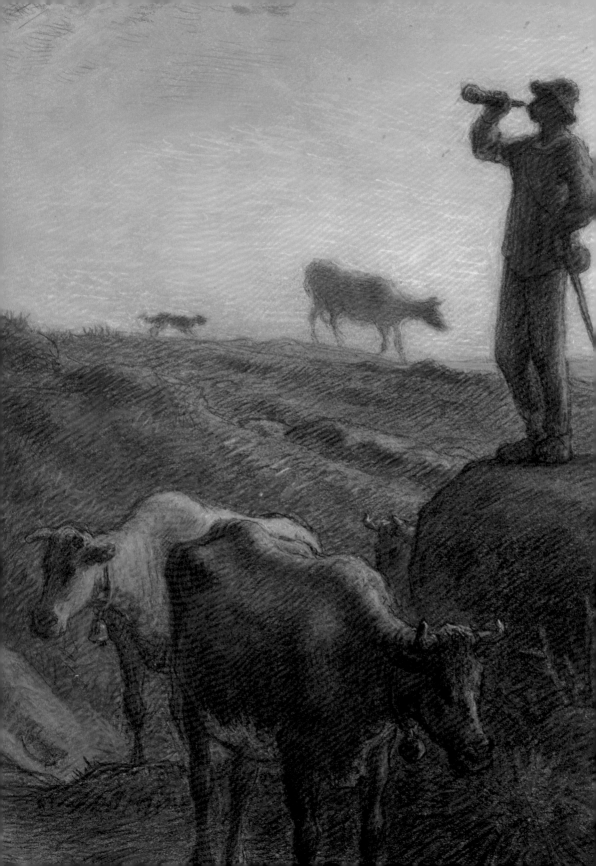

浪漫與寫實

前面我們講到，大衛和安格爾等藝術家將嚴謹、講究、有理有據的古典主義審美重新發揚光大，人們把他們的畫風稱作「新古典主義」。

但是，那句話怎麼說來著？長江後浪推前浪，把前浪拍翻在沙灘上。後來的畫家當然不會就這樣善罷甘休，新古典主義推翻奢靡的洛可可，它就至高無上了嗎？追求平衡、正確、理性的美無可厚非，可是一旦它變成了某種公式，所有選擇都趨於理性，人的情感又該向何處宣洩呢？

要說起來，人真是奇怪的動物。一個人的行為往往是由理性和感性共同支配的，而全人類的歷史又何嘗不是如此。經歷了啟蒙運動後，理性主義在歐洲得到了前所未有的重視和推崇。但物極必反，漸漸有人開始反思：情感和想像力難道不重要嗎？這種反思帶來了一種極具詩意的思潮──浪漫主義。

浪漫主義畫家描繪著激動人心的場面，海難、戰爭、革命，這些抒發他們心中理想的畫面讓所有人看了都熱血沸騰。這時候，有一個人突然站出來，他既沒有畫這樣的史詩級場景，也沒有模仿古典主義去畫什麼宗教和神話，更沒有畫那些浮誇的王室貴族，而是去畫那些「毫無看點」的農民，著實把所有人都愣住了。

庫爾貝帶著他的現實主義來了。波瀾壯闊的浪漫主義和深沉質樸的現實主義，哪個更能打動你呢？

19

哥來
告訴你
什麼是
浪漫

德拉克洛瓦
Eugène Delacroix　1798–1863

大多數歷史教材在講到法國「七月革命」時，
都會用這幅《自由領導人民》（*Liberty Leading the People*）做插圖。
法國人非常珍視它，甚至將它印上了郵票和鈔票。
無數人曾試圖用幾十幾百萬字去談論「自由」這個複雜的話題，
一幅畫又能把它表現到什麼程度呢？

你身邊肯定有幾個渾身有勁使不完的朋友，德拉克洛瓦就是這種熱血青年。年輕時，聽說希臘鬧獨立，正跟宗主國鄂圖曼帝國（Ottoman Empire）打仗，他就跑到希臘，幫人家搞獨立，一去就是三、四年，還畫了一堆關於希臘獨立戰爭的畫。

其實，德拉克洛瓦早年在巴黎美術學院（École des beaux-arts de Paris）學畫的時候，學的也是安格爾《大宮女》的畫法，用一絲不苟的線條畫雍容華貴的裸女。但是，這個熱血青年慢慢發現，如此講究客觀和理性的古典主義居然被用來給專制獨裁者畫畫，附和著這些人的審美，這難道不是最大的不理性嗎？他對這種畫法失去了興趣。

受自己的師兄——法國浪漫主義繪畫奠基者傑利柯（Géricault）的啟發，**德拉克洛瓦開始大膽求新，逐步拋棄古典主義的思維。**1830 年，法國爆發「七月革命」。經歷了大革命的人們實在受不了復辟王朝的專制，於是決定再來一場革命。如果你看過電影《悲慘世界》（*Les Misérables*），也許能想像出當時的情景。

巴黎街頭，政府軍堆起了無數壁壘。

然而，僅僅三天，起義軍就佔領了巴黎。

根據同在革命軍裡的大仲馬（Alexandre Dumas）記載，當時，德拉克洛瓦的畫室離巴黎聖母院不遠，聽到四周槍炮聲後，德拉克洛瓦從畫室裡走出，站到革命軍的隊伍裡，親眼看著人們在 7 月 28 日這天衝破壁壘。滾滾濃煙中，一個領軍者拿著法國「三色旗」衝在最前面，這面旗在人民手中傳遞，最終飄揚在巴黎聖母院的鐘樓上。德拉克洛瓦的愛國熱情一下子

▶ 《坐在墓園的孤女》 *Orphan Girl at the Cemetery* 1824
德拉克洛瓦 Eugène Delacroix

就被點燃，**他寫信給自己的弟弟，在信中說：「我不能為這個國家戰鬥，但是我可以為這個國家作畫。」**於是便有了《自由領導人民》。

當時的法國，革命與復辟交替進行。在這麼動盪的情況下，出現了一種藝術風格——浪漫主義。

時局如此混亂緊張，還有心思浪漫？

這個浪漫，當然不是戀愛時送情人一朵玫瑰的那種。「浪漫」在英文中寫作「Romantic」，它的字根是「Roma」。沒錯，「浪漫」與古羅馬有關。**浪漫主義其實是一種激情。**法國的種種災難與黑暗，成為這種美學觀念的土壤。浪漫主義用一種虛實結合、真實而又誇張的方式表達對現實的關懷。

比如傑利柯的《梅杜莎之筏》（*The Raft of the Medusa*）。

一場重大海難，一片單薄木筏，一群等待救援的倖存者，堆成一座「金字塔」。「塔尖」的受難者伸出手臂，向遠處呼救，底下則是僵硬的屍體。無助的人類面對汪洋大海，渺小而絕望。

新古典主義繪畫強調的是精雕細琢，每一處線條都畫得冷靜、精確。美是美了，卻也像一個被過分修飾的美女。與之相反，浪漫主義關注真情實感，尤其是極強烈的情緒。大悲，大喜，恐懼，焦慮。當生命受到超乎尋常的觸動，人的情緒張力就會達到極致。浪漫主義者想表達的，可能也就是在困難和災難面前，人類迸發出的巨大能量。

所以，浪漫主義並不是脫離實際，或者漫無邊際。恰恰相反，它關心的是生命遇到重大災難和危機的時刻，是人的內心。**生命被壓迫得越厲害，反抗意識就會越強，情緒的反映也就越強烈。這就是浪漫主義的表現基準。**

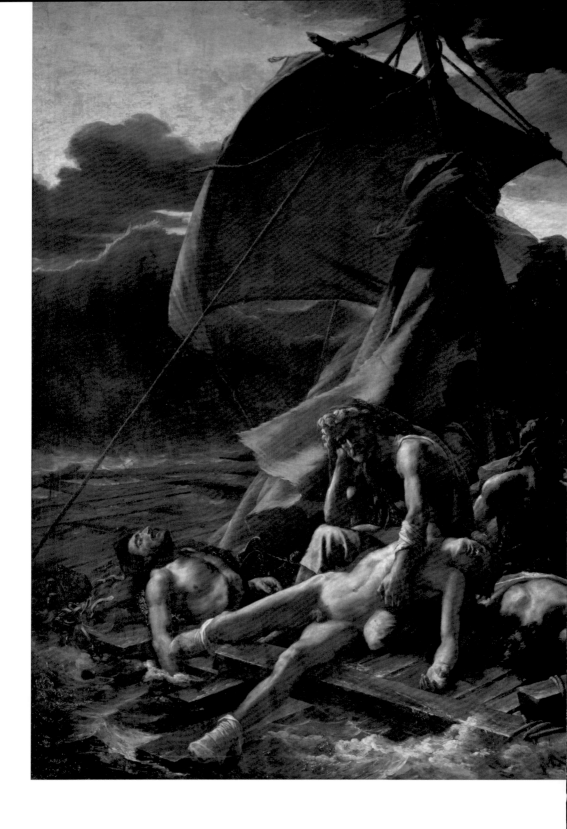

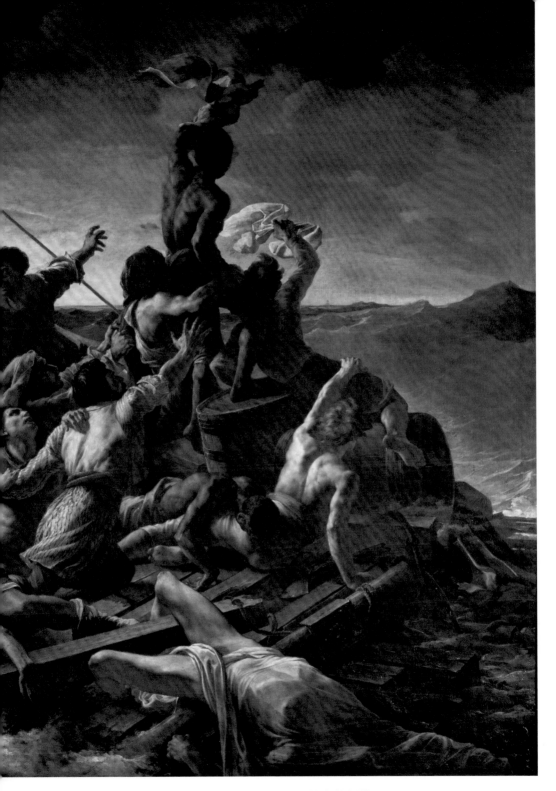

▶ 《梅杜莎之筏》 *The Raft of the Medusa*　1818–1819

傑利柯 Jean -Louis André Théodore Géricault

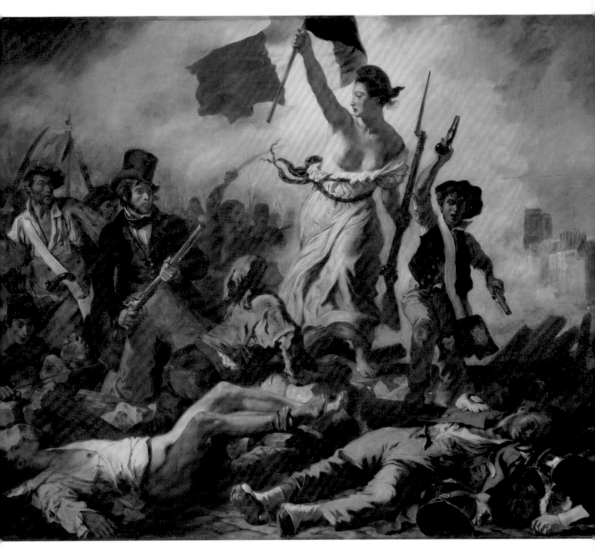

▶ 《自由領導人民》 *Liberty Leading the People*　1830
德拉克洛瓦 Eugène Delacroix

女神戴著的帽子叫作弗里吉亞帽（Phrygian Cap），在古希臘和古羅馬，被解放的奴隸都戴這款帽子，它是自由的象徵。

與古希臘神像一樣，畫中女神也光著腳。不同的是，這個女神光著的腳踩在了剛剛被攻破的石頭壁壘上面。德拉克洛瓦將打仗的寫實性和超越戰爭本身的象徵意味結合了起來。

仔細看這幅畫你就會發現，遠處的建築物正是巴黎聖母院。再仔細些，你就會看到，巴黎聖母院的頂上已經插上了一面三色旗。

意公子 說

歸隱還是反抗？

浪漫主義詩人拜倫（Byron）曾說：「無論頭上是怎樣的天空，我準備承受任何風暴。」

中國魏晉南北朝時期，有一幫散漫的文人，他們與德拉克洛瓦一樣，在政治黑暗、戰爭頻繁、生命被壓抑到極限的年代裡，造就了燦爛的文化和自由的精神。當然，不同的是，他們選擇了歸隱，德拉克洛瓦選擇了反抗。

20

貴族就是矯情

庫爾貝
Gustave Courbet　1819－1877

在奧塞美術館（Musée d'Orsay），你會看到很多庫爾貝的作品，

風景、水果、動物、裸女和他自己。

然而，你將不會看到以前藝術家最常描繪的題材——神話和宗教。

對此，庫爾貝回應道：「我不會畫天使，我根本沒見過她。」

　　1855 年 5 月，法國巴黎正在舉辦一場世界名畫博覽會，各地遊客慕名而來，現場熱鬧非凡。可是，許多人並沒有走進展館，而是被展館邊上一個孤零零的小棚子所吸引。這個臨時搭建的棚子門口拉著一個橫幅，上面寫著「現實主義：庫爾貝，他的四十件作品展覽」。

　　庫爾貝要向所有人展現自己的「現實主義」藝術。當然，參觀這個展也是要掏錢的：一個法郎。庫爾貝還附贈一份作品目錄。人們紛紛走進棚子一探究竟。很快，巴黎人都知道有一個叫庫爾貝的小伙子搞了個現實主義陣營。

　　現實主義就這樣正式出現在大眾面前。

　　庫爾貝出生在法國東部的奧爾南（Ornans）小鎮，爸爸是葡萄園主，家庭條件比較優渥。他天生機敏，很有主見。一開始，父親把他送到巴黎學習法律，結果他自己轉學畫畫，沒事兒就跑到美術館臨摹大師作品，尤其喜歡卡拉瓦喬和委拉斯蓋茲。1850 年代，法國經歷了幾次革命動盪，社會貧富分化嚴重。庫爾貝結識了很多文人學者，接觸了各種民主和自由思想。他看不起新古典主義，認為那些把精力放在不食人間煙火的女神和五穀不分的貴族畫像上的人都是裝腔作勢，而浪漫主義也不過是無病呻吟。

　　庫爾貝下定決心，只畫自己親眼看到的東西。

　　1849 年 11 月的一個中午，庫爾貝乘著四輪馬車經過一個荒涼不堪的山坡時，被兩個人吸引，那是兩個打石頭的工人。其中，老人單膝跪地，兩手掄著錘子一下一下敲打著石頭，身後站著一個十多歲的少年雙手捧著一大筐碎石，由於重量難以承受，只能抬起左腳暫時頂一下，褲子的背

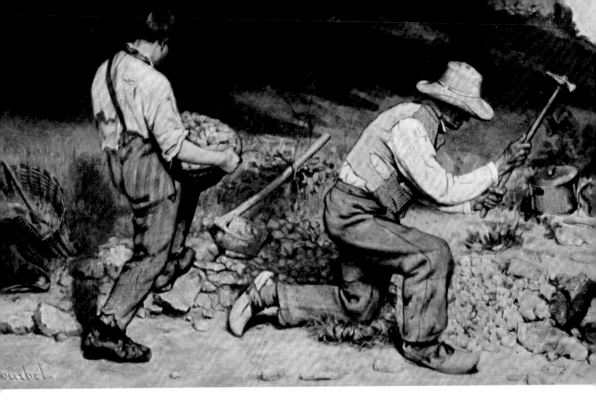

▶ 《碎石工》 *The Stone Breakers*　1849－1850
　庫爾貝 Gustave Courbet

帶已被磨斷一條，上衣也破了一大塊，滿是補丁。庫爾貝把這兩個碎石工
請到畫室為他們畫像，又到碎石場畫了些寫生稿，最終完成了這幅《碎石
工》（*The Stone Breakers*）。

　　這幅畫在當時引起了軒然大波，老貴族們十分不滿，資產階級也嘲笑
他。有人指責庫爾貝說，怎麼能把這種「下等勞動者」帶到高貴的藝術
裡？庫爾貝則宣稱，他要拋棄幾百年來固有的「高雅趣味」，為思想自由
而畫。後來，庫爾貝寫信對朋友說，自己被這兩位碎石工震驚了。這一老
一少，讓他不禁有種錯覺，好像男孩老後就是那個正在打石頭的老人，而
那辛苦的老人也正是從男孩一步步到現在這般景象，這種看不見前途的悲
慘境況讓人痛心絕望。

庫爾貝所堅持的寫實，不只是把眼睛看到的東西畫下來而已，他描繪的現實帶有他個人所秉承的一種批判。他想通過這些畫讓人們看到社會中真實存在、而又往往容易被忽略的不平等。

另一幅大型寓意畫《畫室》（*The Painter's Studio*）將他的現實批判精神體現得淋漓盡致。

這幅作品高 3.6 公尺，寬約 7 公尺，幾乎有一整面牆大小。畫中三十多個人都跟真實的人差不多大小。正中間放著一張大幅風景畫，庫爾貝本人正側仰著頭，好像在得意地看著自己的作品，還不時提著筆來隨手改兩下。他背後站著一名身材柔美的裸體模特兒，面前則是一個穿著破爛、聚精會神的小孩。

整幅畫以他們三人為中心分成了左右兩撥人。

小孩左邊是乞丐、商人、工人等老百姓，處在風景畫的背面。他們是不懂得看畫甚至不知藝術為何物的群體，三五成群，或站或坐，有的還拿著布，好像在談生意。裸體模特兒的這邊——風景畫正面正對著的，是另一個階層，衣冠楚楚，樣貌不凡，其中甚至有一些著名人物，如詩人波特萊爾（Baudelaire）、評論家尚弗勒里（Champfleury）以及哲學家普魯東（Proudhon）。

不是說他只畫眼睛看得到的東西嗎？難道畫室裡真的聚集了這麼多人？

當然不是。

這幅畫原名叫作《畫室：概括了我七年藝術和道德生活的真實寓喻》，名字太長，所以簡稱《畫室》。但是，原標題中「真實寓喻」似乎更能表達畫面上所暗含的意義。

這是真實，更是寓喻。

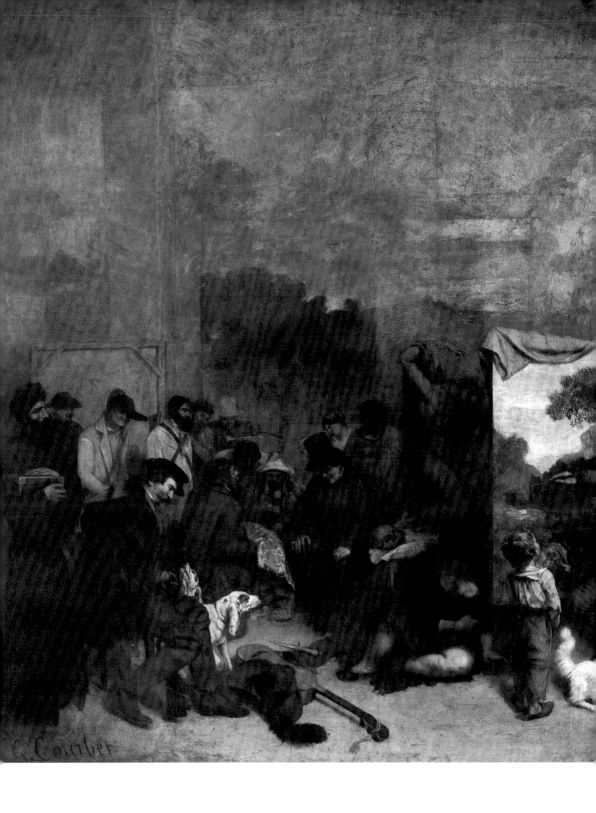

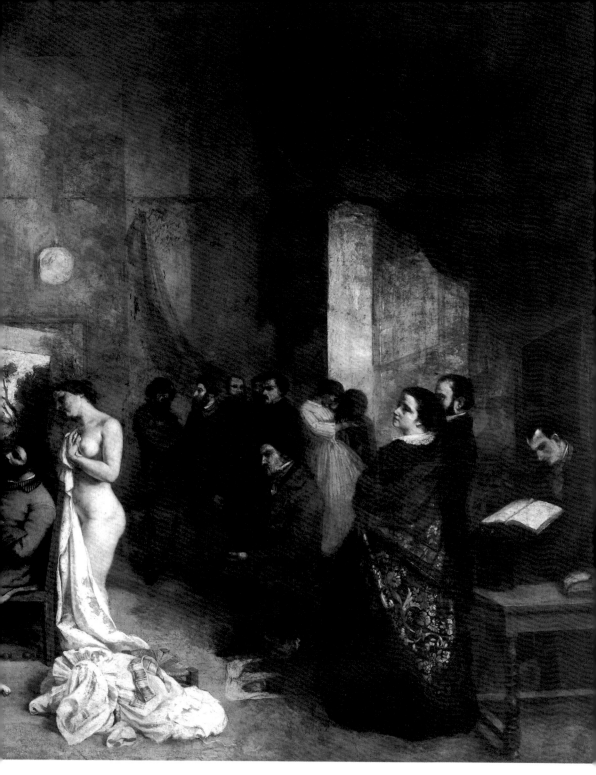

▶ 《畫室：概括了我七年藝術和道德生活的真實寓喻》 1855
The Painter's Studio: A real allegory summing up seven years of my artistic and moral life
庫爾貝 Gustave Courbet

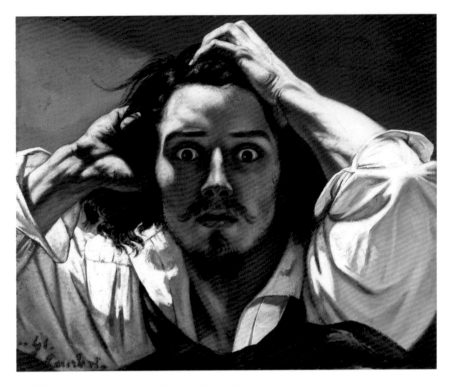

▶ 《絕望的人》*The Desperate Man*　1843 –1845
庫爾貝的自畫像

　　上學時，老師常會講到一個詞──縮影。**《畫室》也是一個縮影，是畫家身處的法國社會的縮影。**庫爾貝用自己的主觀想像營造了這樣一個縮影：在他的畫裡，有支持他的文學家和哲學家朋友，也有對此毫不在意的人，而更多的，則是貧苦百姓，他們對藝術一無所知。

　　這是庫爾貝虛構的畫面，但這的確是當時法國最真實的生活。

　　在寫實方面，庫爾貝比卡拉瓦喬和委拉斯蓋茲都更進一步。卡拉瓦喬是用現實世界裡的人來畫宗教，為教堂服務，畫天使和眾神；委拉斯蓋茲的作品裡則多為王室貴族。

　　庫爾貝始終追求的是真實，而不是好看。他當然沒見過上帝，沒見過

大地之母蓋亞，他唯一能瞭解到的，就是每個孩子都是媽媽生的，而媽媽是媽媽的媽媽生的。簡單來說，繁殖這件事由女人來完成。於是，他畫了藝術史上最與眾不同的《世界的起源》（*L'Origine du monde*）。畫布上，只有一個女人下半身的大特寫，沒人知道這個「人類之母」到底長什麼樣子。

庫爾貝所要強調的是：**這是人的世界，不是上帝的世界。**

世界之源應該是來自人類，來自女性，甚至來自女性生殖器，這就是他對生命的思考。可以說，庫爾貝是傑出的畫家，但更重要的是，他將他對社會的思考凝聚在他的寫實畫作中。畢竟，現實本身已經包含了足夠的寓意。

現實的藝術

從文藝復興開始，一直到庫爾貝出現之前，藝術作品的題材幾乎沒有太大變動，神話和宗教始終是被廣泛描繪的主題。但是，從庫爾貝開始，藝術不再是故事的藝術，而是現實的藝術。正如法國評論家所說：「沒有庫爾貝，就沒有馬奈；沒有馬奈，便沒有印象派。」

因為他，後世的藝術家不再把眼光望向幾百年前的故事，而是開始真正用心去觀察自己所生活的世紀。

21
粒粒皆辛苦

米勒
Jean-François Millet　1814–1875

儘管農民這個群體如此重要，

千百年來，他們卻很少有機會成為藝術裡的主角。

　　1849 年秋，一個露水未乾的清晨，米勒上了一輛馬車，永遠離開了巴黎楓丹白露（Fontainebleau）森林入口處的巴比松村（Barbizon）風景優美，背後是大片森林，有潺潺流水，前面則是無際田野，聞得到嫩嫩青草的香氣，聽得見蟬鳴鳥叫。米勒在巴比松定居，一輩子再也沒有離開。

　　巴比松的環境很像米勒的故鄉——那個春耕秋收、顆粒歸倉的諾曼第農家。在那裡，米勒的童年簡單而快樂。二十三歲，米勒來巴黎學畫，受盡城裡人排擠，作品也被沙龍拒之門外。為了融入城市人的圈子，他不再畫鄉村題材，開始接訂單，給有錢人畫肖像。為了討生活，他只能放棄對藝術理想的追求，按照別人的要求作畫以換取生活必需品，偶爾還要畫一些裸女來討好客戶。

　　妻子去世後，米勒心灰意冷。他意識到，強迫自己去接受那個本就不屬於自己的世界，是再痛苦不過的事。在悲痛絕望中，他離開了巴黎。

　　雖然自己要一邊畫畫一邊耕作，但此時此刻，米勒才真正開始做回自己，畫自己喜歡的畫。他重新撿起自己喜愛的題材——農民和鄉村的生活。他畫男人們篩穀子、鋤地、砍柴、捆乾草；畫女人們縫紉、洗衣、哄孩子。

　　1857 年，米勒來到巴比松的第八年，他畫了《拾穗者》（The Gleaners）。

　　秋天，麥子剛剛收割完畢。一望無際的田野上，三個農婦在拾麥穗，腰彎得很低很低。她們並不是大把大把地去抓，而是用拇指和食指去捏，一粒一粒去收集田野裡剩下來的麥子。撿一個上午，至少能給家裡多補半

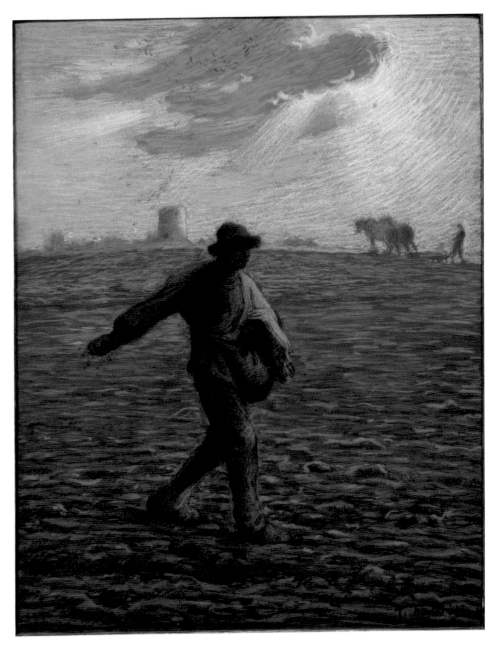

▶ 《播種者》 *The Sower* 1850
米勒 Jean-François Millet

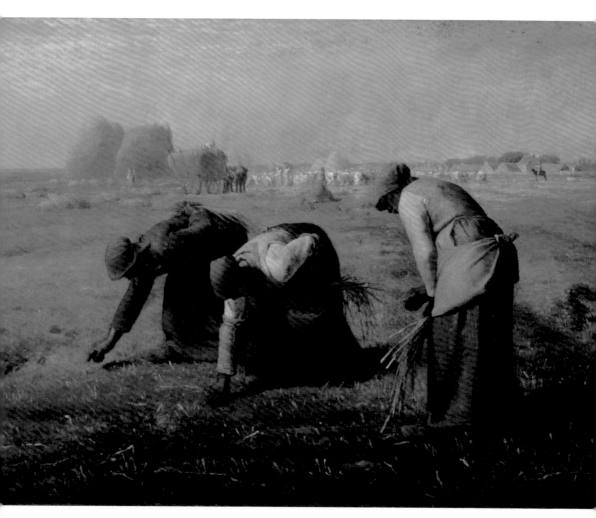

▶ 《拾穗者》 *The Gleaners*　1857
米勒 Jean-François Millet

斤麵粉。對農民來講,這真的很有誘惑力。

　　我們幾乎看不清她們的臉,可是這一點都不妨礙我們記住她們,記住這幅畫。

　　有人說,《拾穗者》是米勒對剝削者和地主的控訴,你看,地主騎著馬督促著僱農收割成山的麥子,農民卻在這裡辛苦地撿遺穗。但是,地主完全不是這幅畫的重點,這幅畫的主角就是吃不飽的農民,她們為了一點

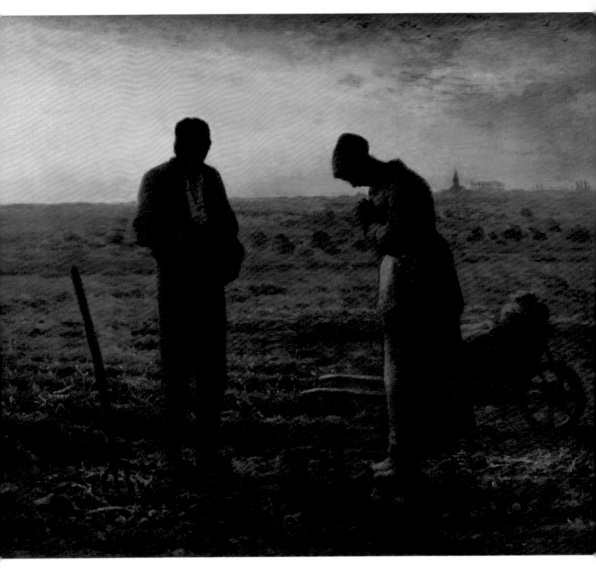

▶ 《晚禱》*The Angelus* 1857–1859
米勒 Jean-François Millet

點麥子彎下腰，這個場景也許令人傷感，可它的目的卻並不是批判和控訴，而是純粹出於悲天憫人的情懷，出於深深的敬意。

從整個畫面的構圖到大地色系的配色，人們會感受到一種寧靜而非悲憤，因為米勒更想表現的是農民本身對糧食的珍惜和敬意，農民對土地有感情，對故鄉有感情。

面對大地，人必須謙卑。

這是一種隱忍，同時也是一種尊嚴，超越了任何政治隱喻。 米勒自己講過：「一個搞藝術的人干預政治是不明智的，藝術就是藝術。」

當然，米勒依然很苦。貧病交加不說，藝術上，他依然得不到主流的認可。和前一次不同，米勒並沒有中斷自己的繪畫，在飢寒交迫、病痛折磨和不被認可的辛酸裡，他畫出了曠世傑作《晚禱》（*The Angelus*）。

畫面中，夫婦二人在田野上工作了一整天，收割了半袋馬鈴薯。夕陽西下，光從地平線直射過來，遠處教堂忽然響起鐘聲，在空曠的大地上迴盪。男人脫下了帽子低著頭，女人雙手合十放在胸前，兩個人在鐘聲裡安靜地禱告。

在《晚禱》中，米勒擷取的不再是農民日復一日的勞作，而是他們放下農具，停止耕作的場景。即使工作了一天只收穫了半袋馬鈴薯，他們依然感謝土地的贈予。對生活、對土地懷有敬意，這就是最平凡、最真實的農民。禱告這個動作就是生活中的一部分，在這裡卻成了最美的一瞬間。

一位學藝術的朋友曾經跟我講，據統計，全世界流通最廣的一幅畫，其實是《晚禱》。我當時很詫異，居然不是《蒙娜麗莎的微笑》，不是《向日葵》（*Sunflowers*）。後來一想，我覺得其實這是有道理的。

米勒的畫，讓人「回歸」。

當我們內心對土地的感情被喚醒後，人會變得柔軟、謙卑。對土地的

情感，超越了身分、職業和時間。在米勒的畫裡，有最遠古的人對大地、對自然、對生活的感念。

很多時候，我們已經記不起人類還有這樣的情感了。

意公子 說

平凡之美

1820 年代，法國經歷了工業革命，工廠裡都是轟隆隆的機器，生產效率提高了好幾倍。有錢人到處圈地建廠，工業的風頭完全蓋過農業。可是這時，米勒卻反過來，關注那些好像已被時代拋棄的農民，認認真真地描繪平凡的人和平凡的生活。其實，誰也沒有被時代拋棄。日新月異的世界中，人始終擁有機器所無法超越的情感。當回歸到平凡生活，那些骨子裡深藏的愛與謙卑，所蘊藏的能量才是身為人最珍貴的一切。

▶ 《召喚牛群返家》Calling Home the Cows　1866
米勒 Jean-François Millet

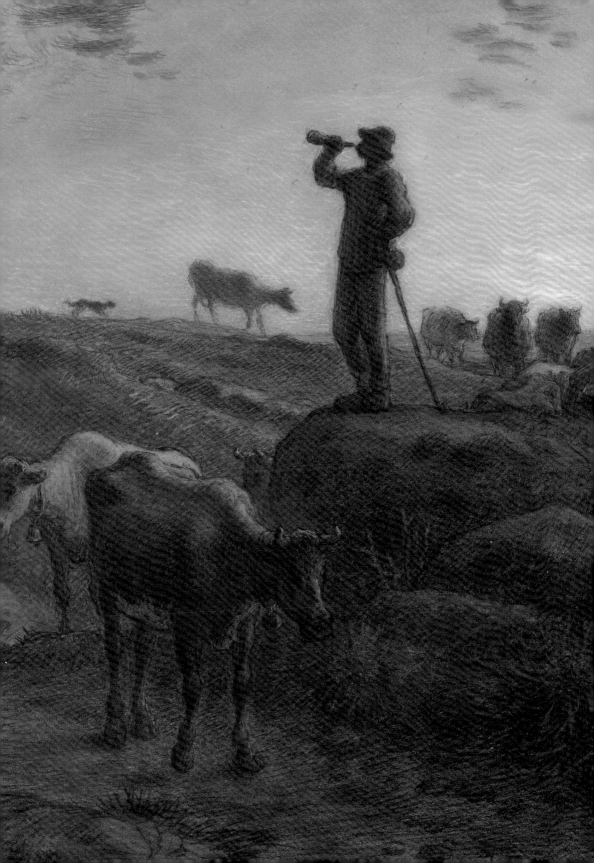

22

今天中午吃什麼好？

羅丹
Auguste Rodin　1840–1917

即使你不瞭解雕塑藝術，

也一定見過羅丹的《沉思者》（*The Thinker*）。

它常常被當代人惡搞，

這個渾身一絲不掛的男人撐著下巴，眉頭緊鎖，

彷彿遇到了什麼了不得的大事。他到底在想什麼？

羅丹選擇學雕塑，是因為他買不起顏料。

雖然羅丹一家都是虔誠的基督徒，不過這並不能改善他家的條件。羅丹的姐姐外出打工，賺錢供羅丹學藝術。他先是上了國立高等裝飾藝術學院（École nationale supérieure des arts décoratifs），之後報考了世界四大美術學院之一的巴黎美術學院。可是，巴黎美術學院一而再、再而三地拒絕了羅丹，校方認為，羅丹並不能真正領悟古典雕刻之美，評價說：「此生毫無才能，繼續報考，純屬浪費。」

就在他屢次落榜時，家裡傳來了姐姐的死訊。羅丹崩潰了。心灰意冷之時，他進了修道院。歐洲的修道院有很多作用，其中一個就是「隱修」，這和中國的寺廟、道觀有點像，在一個與塵世隔絕的地方，放下欲望，一心侍奉神明。

諷刺的是，修道院院長看出了羅丹的藝術能力，鼓勵他「還俗」，回到俗世中去。於是羅丹到義大利遊學，專門去觀摩了米開朗基羅的雕塑，從中收穫了頗多感悟，也感受到了從人體本身去表現精神的雕塑使命。

《沉思者》其實不是一個單獨雕像，它只是羅丹《地獄之門》（*The Gates of Hell*）中的一個人物。《地獄之門》這項大工程，是 1880 年時，法國政府委託羅丹為即將動工的巴黎裝飾藝術博物館（Musée des Arts décoratifs）的青銅大門所做的裝飾雕刻，羅丹花了超過三十年才完成。它有兩層樓高，大概兩座三人沙發連起來那麼寬，對於參觀者來講，單是尺寸，就足夠震撼。

作品靈感來自但丁（Dante）《神曲：地獄篇》（*La Divina Commedia:*

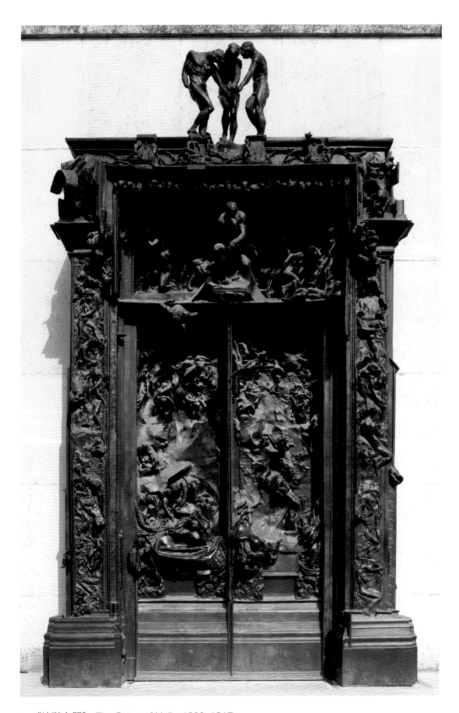

▶ 《地獄之門》 *The Gates of Hell*　1880–1917
　羅丹 Auguste Rodin

Inferno）。但丁從地獄之門進入了地獄，看到九層地獄裡各種身負罪孽的人遭受折磨和懲罰的場景。這道「門」上刻畫了一百八十六個形象。這些形象各不相同，但都是人在痛苦掙扎時的表現。他們來到地獄門口，接受最後的審判。如果仔細看每一個形象，會發現他們的痛苦真的是很外化的，可是如果僅僅雕刻得真實，除了讓人恐懼，並不會有太多回味，大不了就跟看個恐怖片一樣，今天嚇到你，明天你就忘了。

《地獄之門》最精彩的部分還不是那些扭曲痛苦的形象，而是這個在群像裡顯得冷靜、矜持的「沉思者」。他坐在地獄之門的門楣中央。

這個男人是誰？

一身肌肉，看起來很結實，手和腳都很大，皮膚也很粗糙，想必應是個辛苦操勞了一輩子的人。他的左手耷拉在左腿上，右手撐著頭，可是也搭在左腿上。兩隻手放在同一條大腿上，這姿勢肯定很不舒服。但羅丹這樣雕，是為了讓一個坐著的雕塑看起來不那麼死氣沉沉。這個男人處在一種不平衡的姿態裡，因而有了種動感。彷彿此刻，他已經忘記了身體扭曲所帶來的不適，完全沉浸在自己的內心世界。

首先，他的位置決定了他心裡的指向。他坐在地獄之門上，看著下面受盡折磨的一百多條生命，面對的是人間。但是，一旦大門打開，往裡走一步就是地獄。所以，他正處在人間和地獄的交界，處在生死的交點。這時，再來看他的一絲不掛就很有意思了。沒有衣服，就沒有任何識別，你看不出他是誰，他可能是你，也可能是我。他褪去生命中所有的附加物，「質本潔來還潔去」。不過，這跟佛家講的「了無牽掛」又不同，面對死亡，他卻不斷在思考。

當然，我們無法給出答案或者進行揣測，說人們面對眼前的人間和背後的地獄時內心到底是怎麼想的。一念地獄，一念天堂；一念生，一念

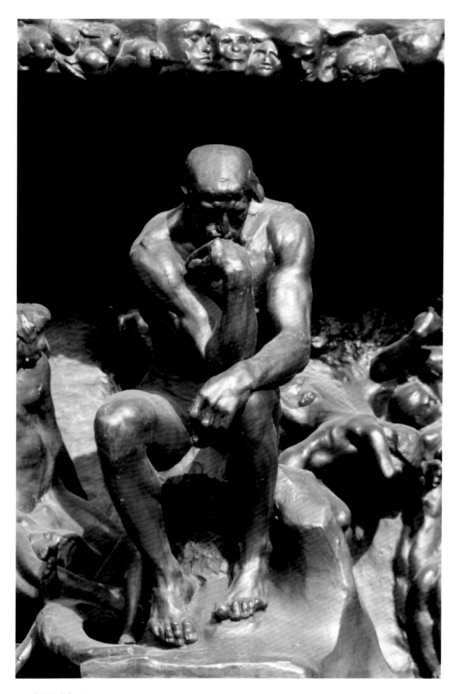

▶ 《沉思者》 *The Thinker* 1880–1917
羅丹 Auguste Rodin

死。所有被稱為二元對立的事物有時並不會有太明晰的分界線。如果站在交界處的是我們，我們又會想什麼呢？

也許，完全理解了死亡的本質，我們才會瞭解生命的含義。因為這個巨大的命題，沉思者的思考，永遠都不會有結束的那一天。

意公子 說

更普世的藝術價值

羅丹的《沉思者》超出了但丁《神曲：地獄篇》的文學範疇，它早已擁有了更普世的價值。米開朗基羅等前輩的作品強調靜止中的張力，但羅丹雕塑最大的特點卻在於動中有靜。表面看來，人物處在一個不平衡的姿態動態裡，但事實上他卻掉進了一個永恆的剎那，而且將不會再從那個狀態裡解脫出來。換句話講，他完全安靜了。羅丹把雕塑的動靜關係完全改變了，這種向內迸發的精神，感染著每個看著雕塑的人。

藝術史到了這個時候，有了一個難得的轉變。這種轉變不僅表現在筆觸、色彩運用或構圖等技法上，更在於藝術家的觀念。他們從神話、宗教遙遠縹緲的幻想裡徹底掙脫出來，用顏料去描繪活生生的勞動人民、底層群眾，這是現實主義了不起的地方。

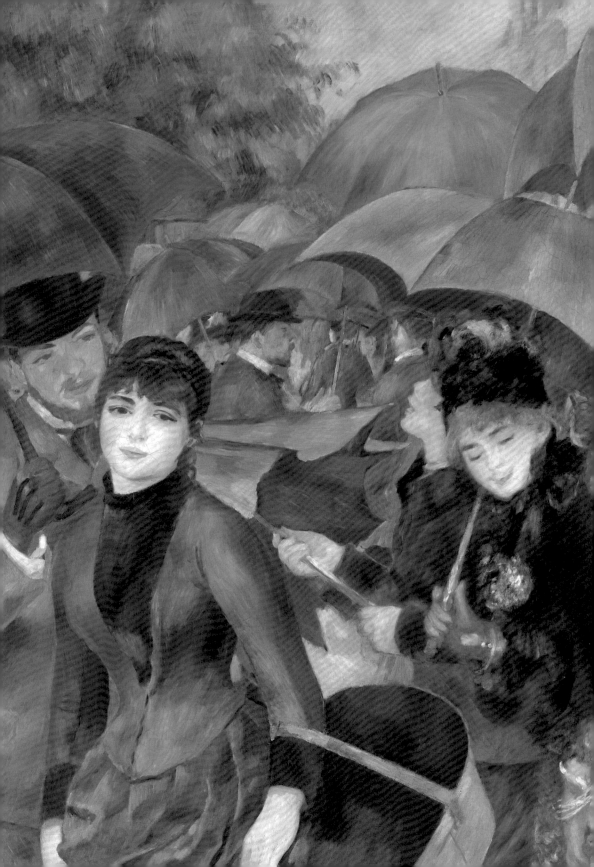

印象派

1874 年 3 月，一群年輕人以「無名畫家」的名義，在巴黎一個簡陋的攝影工作室裡辦了一場畫展，展出的都是他們一起去戶外寫生的作品。

人們抱著看笑話的心態，去看這群輕狂的年輕人搞了些什麼名堂。結果看的人越多，反對的聲音也越大：「這些無名畫家拿來一塊畫布，用顏料和畫筆胡亂塗抹，最後署上名字就算大功告成。這真是妄想，跟精神病院的瘋子在路邊撿塊石頭當鑽石一樣。」

在古典審美幾百年的影響下，主流藝術圈已經養成了思維定式，認為藝術作品必須構圖嚴謹、線條流暢、造型明確、顏色細膩。而這場畫展中卻沒有一件作品符合這些標準。

人們看到莫內的《印象·日出》（*Impression, Sunrise*）時，心裡有一百個不解：「這就是一個模糊的印象吧。」就這樣，「印象派」在這充斥著鄙夷和嘲諷的語境下誕生了。誰會想到，它將成為西方藝術史上最偉大的藝術派系之一呢？

23

光著身子野餐？

想想還有點小激動啊！

馬奈
Édouard Manet 1832–1883

一說到印象派，很多人馬上會想到莫內（Monet），

但其實，印象派的開山鼻祖是

一位姓氏和莫內只差一個字母的前輩——馬奈（Manet）。

馬奈比莫內早幾年「出道」，

包括莫內在內的印象派畫家都深受他的影響。

一切要從 1863 年馬奈參加的一場沙龍開始說起。

「沙龍」最初是指十七世紀的歐洲貴族在自家客廳召開的社交聚會，到了十九世紀，則演變成了法國每年舉辦的官方藝術展覽，代表了社會主流對入選藝術家的高度認可，是很高的榮耀。

馬奈早早就成了小有名氣的年輕藝術家，參加過好幾次沙龍。然而，在 1863 年的沙龍展上，馬奈的三件參展作品全部落選，同時被打回來的還有四千多件。這些藝術家聚集起來發出抗議，對沙龍保守的審查標準表示不滿：憑什麼要按你們的標準來判斷？

這件事鬧得沸沸揚揚，不得不讓當時在位的拿破崙三世（Napoléon III）出面調解。他想：既然你們都對官方標準不服，那就給你們一個地方，讓公眾去評判吧。於是他下令在官方沙龍的旁邊，專門劃出一個展區來展覽落選作品，**這個展區就叫作「落選者沙龍」。**

雖然也是展覽，但來的人多半帶著諷刺和挖苦的心態來看熱鬧。就在這時，馬奈的一幅畫引起了軒然大波，鋪天蓋地的嘲笑和謾罵朝他湧來。

馬奈畫了一幅風俗畫：《草地上的午餐》（*Luncheon on the Grass*）。

這幅看似雲淡風輕的風俗畫徹底改變了數百年來裸女畫的規則。

首先，當時繪畫作品裡的裸女一般分兩類，一類是神話中的女神，比如美麗的維納斯；而另一類是不食人間煙火的女子，比如安格爾的《大宮女》。她們都有一個共同點：不僅漂亮，而且純潔，超凡脫俗。

但馬奈這幅畫裡的裸女是現實生活中能找得到真人、叫得出名字的風塵女子，這嚴重有損社會風氣啊！

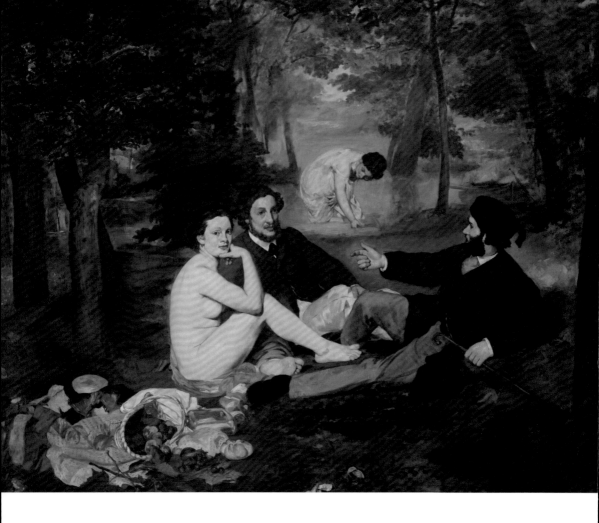

更何況這個赤裸的風塵女子居然還和兩個衣冠楚楚、同樣叫得出名字的男人坐在一起，這畫面放到今天看也會覺得尷尬、不協調。不僅如此，這位裸女的坐姿也很有內涵，看似隨意地蜷起右腿，手肘靠在膝蓋上，拇指和食指輕輕托著下巴，轉過頭來面對觀眾，露出一抹微笑，彷彿她看到了我們在看她一樣，絲毫不羞怯。她用一種很坦然、很平靜的神情與每一個看畫的人對視，然後很淡定地對你微笑，彷彿在說：「這又有什麼呢？」

這簡直是公然挑釁。當時法國巴黎市郊的公園裡一直存在著賣淫活動，所以人們一看這幅畫，就覺得馬奈是在暗指這樣的行為。**除了用有爭議的人物做主題，馬奈還摒棄了人們沿用幾百年的畫法。**之前藝術家都

▶ 《草地上的午餐》 *Luncheon on the Grass*　1862–1863
馬奈 Édouard Manet

畫中心的兩位男士，一個是馬奈的好友，另一個是他弟弟尤金 · 馬奈（Eugène Manet）。全身赤裸的女人叫維多琳 · 莫涵（Victorine Meurent），是馬奈畫中常出現的模特兒，也是當時大眾都非常熟悉的風塵女子。

這名遠處的女子也許是在戲水。人物的大小不太符合透視法，整幅畫也因此顯得「不成比例」。

左前方是一個傾倒的水果籃，裡面的水果、麵包和其他食物都滾了出來。籃子下壓著裸女的衣服。

是在一個有固定光源的室內環境裡畫畫，亮面、暗面和明暗交界線會非常明顯。而《草地上的午餐》中的人物是真正處在自然光下的，不會像畫室的光源那樣有非常清晰的明暗面。室外光線非常複雜，除了太陽光，還有水面反射光、草地散射、樹葉的遮擋等，所以人物身上會有很多不規則的光。相比畫室裡由不同亮度烘托出的立體感，馬奈的作品會給人感覺畫的兩邊都是亮的，人就像紙片一樣，看起來不夠立體。

　　如果要做個類比的話，之前的畫家作品就像是拍寫真，影棚裡有專門的布景和專業的燈光，化妝師和攝影師指導你擺出各種姿勢，照完還有後期精修。馬奈這幅畫就是大家野餐時，用手機拍完直接發到朋友圈裡的粗

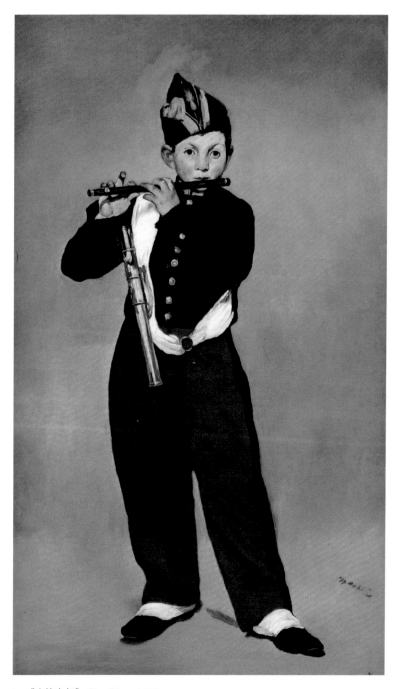

▶ 《吹笛少年》 *The Fifer* 1866
馬奈 Édouard Manet

糊合照。

馬奈對於光和色彩的處理開啟了一個新方向，儘管這種做法一開始並不受主流歡迎。其實，卡拉瓦喬和林布蘭都對光線有過新的處理，但本質上還是遵循和追求著立體與明暗的效果，力求在 2D 畫布上延伸出 3D 立體感，為畫面營造出戲劇性。而馬奈追求的是更加純粹的光影效果。他的另一幅畫——《吹笛少年》（*The Fifer*）中沒有陰影，也沒有輪廓線和地平線，去掉所有傳統的條條框框後，只剩下一個專注吹笛的少年，畫面無比純淨。

馬奈弱化了事物的細節和輪廓，用大面積的鮮艷顏色來營造陽光下的明亮世界，這一點對後來的印象派來說非常重要。受馬奈影響，越來越多年輕人走進大自然，執著而自由地畫出他們在陽光下看到的世界。

意公子 說

藝術的開拓者

每一件新事物出現時總免不了要遭到舊有勢力的批判和反對。哪怕曾經頂著「落選者」的稱謂，孤立和惶惑也只是磨練。顛覆了主流畫派的傳統又怎樣，當他們被稱為「印象派」的時候，這就已經是改寫藝術進程的第一步。

不僅是藝術形式，甚至現實生活中的很多事物也一樣。而偉大的人物身上，都有這種頂著輿論壓力一步步堅持下來的特質。他們挑戰原有的邏輯和觀念，探索符合新時代發展規律的新事物，這些開拓者無論身處哪個行業，都顯得那麼可貴。

24

來一張

1919年的

《睡蓮》壓壓驚

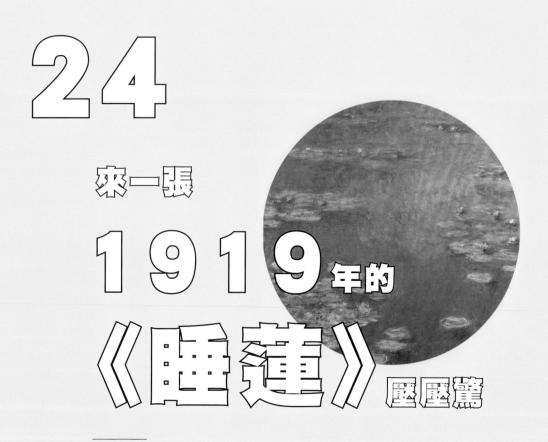

莫內
Claude Monet　1840–1926

與深受文藝復興影響的

那些華麗細膩、線條流暢且光影嚴謹的同期作品相比，

莫內那些看起來像是未完成草稿般的作品是如何脫穎而出的呢？

這些模模糊糊的畫最大的魅力究竟在哪兒？

▶ 《印象‧日出》 Impression, Sunrise 1872
莫內 Claude Monet

　　十九世紀，法國有位名叫布丹（Boudin）的風景畫家，他在同鄉米勒的影響下對繪畫產生了自己的看法。他告訴學生：「畫畫時，往往會對物體有一個最初的印象，這個最初印象非常重要，你要努力將它保留下來。」這位接受了老師教誨的學生，就是「印象派之父」莫內。

　　在啟蒙恩師的鼓勵下，莫內對戶外寫生產生了濃厚興趣。早前，米勒和巴比松畫派的藝術家雖也有所提倡，但他們往往只是在外面畫出草圖就回到畫室了。莫內與他們不同，他的創作過程全部都在戶外進行，因此他必須趁光線還沒發生改變的時候快速將光影捕捉下來。當時藝術界的主流審美認為，莫內的《印象‧日出》（ Impression, Sunrise）顛覆了既定的規則。

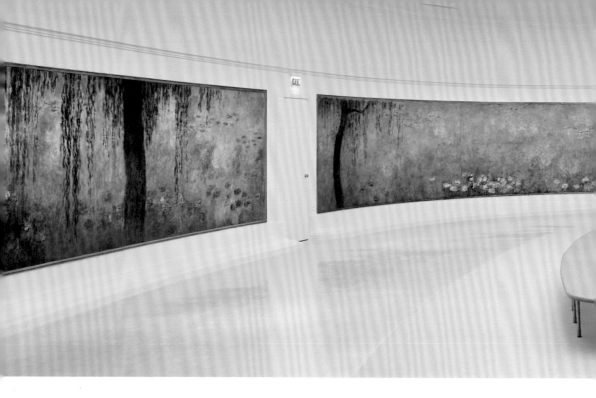

　　畫面中那顆初升的太陽顏色用得很妙，既非烈日當空火紅熱辣，也非夕陽西下暗淡昏黃，它的紅帶有點橙色和黃色，在周圍冷淡的淺灰和紫色反襯下，竟有一種朝氣蓬勃的感覺。瑞士美術史學家沃夫林（Heinrich Wölfflin）對莫內在畫法上的轉變做出了總結：這是從「觸覺原則」到「視覺原則」的轉變。什麼意思呢？打個比方，安格爾的《大宮女》在流暢的線條下，具有非常完整的造型和清晰的輪廓邊沿，這就是「觸覺原則」。與之相反，「視覺原則」強調物體和物體之間連成一片，不被線條分割開，讓人感覺無法摸到事物的具體邊界。

　　但是，沒有線條和輪廓，如何區分不同物體呢？

　　「顏色」是莫內給出的答案。他用不同的顏色來記錄物體在光線下的變化，藉由色彩本身來認識這個世界。《印象・日出》打破了線條對色彩的束縛，給了藝術界一個全新的思考角度，也奠定了莫內前半生的風格。他一直到得了白內障，也依然沒有停止對光和色彩的追逐。

▶ 橘園美術館 Musée de l'Orangerie

　　以前的畫家往往會花上幾個月甚至幾年來打磨一幅畫，而莫內一個月就能畫出幾十幅。為了能追上光的變化速度，他甚至創造了一種堪比照相機連拍技術的「連作法」──他在戶外一次性支上好幾個畫架，只要光線起了變化，就立即移步到下一個。如此一來，他得以在短時間內迅速記錄光影的變化過程。**這一技法決定了莫內後期作品的一大特點：系列化。**

　　一般藝術家對同一題材頂多重覆畫兩三張，而莫內能畫出幾十張，你得按照系列來查找和欣賞。比如《麥草堆》（*Haystacks*）系列包含二十四幅，《倫敦國會大廈》（*London, Houses of Parliament*）系列有十四幅，《盧昂大教堂》（*The Rouen Cathedral*）有二十六幅。在這些系列化的作品當中，規模最大的就是《睡蓮》（*Water Lilies*）。從 1900 年到去世的整整二十六年裡，莫內都在進行著《睡蓮》的創作，多達兩百三十三幅，這其中還不包括被弄丟的兩幅和他自己不滿意而毀掉的十五幅。所以莫內的《睡蓮》都是按年份來劃分的，比如說 1919 年，莫內只畫了四幅，聽起來

就像是某一年份的葡萄酒產量非常稀少一樣。

在眾多《睡蓮》當中，有八張嵌板畫尤為著名。它們現在收藏於法國橘園美術館（Musée de l'Orangerie）專門為之建造的兩間橢圓形展廳裡。

這一組《睡蓮》高度統一為 2 公尺，寬度從 3 公尺到 5 公尺不等，最長的超過 12 公尺。這一系列每一幅描繪的都是漂浮在水面上的睡蓮，柳樹細長的枝條低低地垂下來，與天空和雲影一起倒映在水面上，與睡蓮溫柔地融為一體。每一幅的色調都不太一樣，有些滿目蔥綠，像春天冒出的嫩芽；有些全是濃郁的淡紫，像蓮花凋零。它們展現了睡蓮在不同時期、季節與時間段裡的模樣。

開始創作橘園美術館的《睡蓮》系列時，莫內已經七十五歲了。經歷了親人離世、戰亂等一系列精神衝擊，莫內越來越衰老，身體也越來越差。他從少年就開始到戶外追光，幾乎一輩子都暴露在炎熱的陽光下，這嚴重傷害了他的眼睛，白內障、黃視症、紫視症，各種眼疾都找上了莫內。到他老年時，幾乎已處在一種「瞎與不瞎之間」的朦朧狀態。直到 1917 年，他在幾乎看不到色彩的情況下，卻創作出了橘園美術館的《睡蓮》系列，到達了他的藝術巔峰。

莫內畫睡蓮，就像古代僧侶專注於抄寫經文、圖繪聖像，他們全然孤獨寂靜，只有狂熱的專注。橘園美術館裡的《睡蓮》特別像東方的長卷畫，在他的作品中你能感受到非常濃郁的東方意境。在莫內精心打造、悉心照料的吉維尼小鎮（Giverny）花園裡，他設計了一座綠色的日本橋，橋上刻著一句日語，意思是「漂浮世界的影像」。橋底下池塘裡靜靜地躺著一朵朵睡蓮。步入晚年的莫內把視線聚集在這片平靜的水面上，沒有地平線，也沒有天空和草地，有的只是這個世界的倒影和唯一真切存在的睡蓮。**莫內最終脫離了對感官的依賴，創造了一個虛實難辨、無限的、沒有**

盡頭的藝術世界。

　　當你站在法國橘園美術館的「睡蓮廳」裡，被《睡蓮》360度環繞，你會產生一種幻覺，彷彿置身於一座被睡蓮包圍著的小島上。這些睡蓮像是流動著的時間，又像是循環著的生命，從盛開到凋零，從繁華到幻滅，從死亡到新生，看不到邊界。

▶ 《蓮花池上的日本橋》
Bridge over a Pond of Water Lilies　　1899
莫內 Claude Monet

意公子說

宛如東方長卷的《睡蓮》

　　無論是莫內的《睡蓮》還是黃公望的《富春山居圖》，一幅偉大的畫作絕不僅是對空間的簡單複製，它可以包含四季的更迭、時間的往返和生命的輪迴。這種意境讓這些作品從單純的繪畫形式上升到了哲學的層面。

　　有機會的話，請你一定要去一趟橘園美術館，坐在莫內的《睡蓮》之前，靜靜地待上幾個小時，去體會一個一生追尋光的畫家，在耄耋之年，留給世人的最後一抹色彩。

25

誰還沒點兒

特殊
嗜好？

————

竇加
Edgar Degas　1834–1917

為了在畫裡真實地反映出光影變化，印象派畫家幾乎總是往室外跑。

可正是在這個時期，有一位很特殊的畫家，

他只畫人物，還是同一種人——芭蕾舞伶。

這個題材究竟有何吸引力，

能讓一位畫家付出一輩子的時間不厭其煩地描繪它呢？

　　竇加畫芭蕾舞者，幾乎到了痴迷的地步。他一生留下了兩千幅繪畫作品，其中一半是以芭蕾舞伶為題材的。即使後來竇加從繪畫轉向雕塑，題材也還是芭蕾舞者。

　　在竇加的畫裡，你可以同時感受兩種藝術的美：**一種是繪畫藝術本身的美，有色彩搭配、光影變幻和構圖造型；另一種是芭蕾舞蹈藝術的美。**

　　1834 年，竇加出生在法國巴黎的一個富裕家庭，在藝術的熏陶中長大，後來在巴黎美術學院學習時，也是拜在安格爾學生的門下，古典主義構成了竇加的原始審美。後來他到義大利遊學，期間遇到了自己的師祖，已經八十多歲的安格爾勸告他：「小伙子，你要畫線條，畫許許多多的線條。」

　　得到了師祖教誨，竇加開始拼命地練習畫線條，痴迷於素描，這讓他有著不同於其他印象派畫家的扎實人體線描基本功。如果就此發展下去，竇加會是一位非常優秀的古典主義畫家，但我們今天之所以承認這位畫家的偉大，恰恰與古典繪畫無關，而是因為他筆下芭蕾舞伶的形象。

　　促使他做出改變的，正是馬奈。

　　竇加從義大利遊學回到巴黎之後認識了馬奈。兩人年齡相仿，家世相近，一下子就成了好友。馬奈告訴竇加，你應該睜開眼睛，用你敏銳的觀察力好好看看我們城市裡正在發生的一切，而不是沉浸在你自己的小生活裡。慢慢地，竇加從畫神像和肖像畫的習慣中走出來，開始畫剛剛建好的歌劇院、街邊洗衣服的女工、新成立的棉花交易所等等。

　　不過，儘管受到了新觀念影響，竇加的內心仍舊十分矛盾。他對印象派確實很感興趣，可古典畫法在他心中已經扎根，不願放棄。這要怎麼解

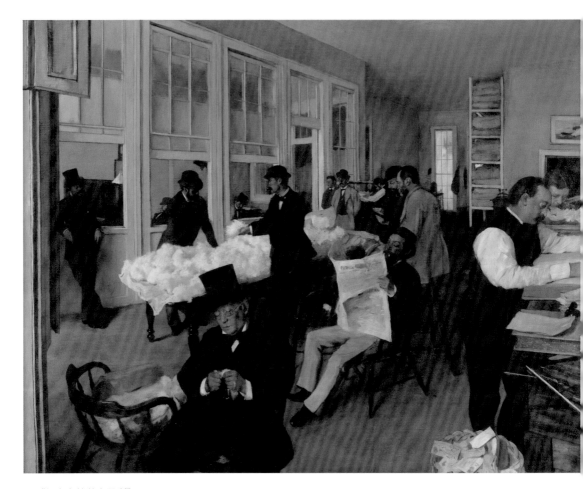

▶ 《紐奧良棉花交易所》 *A Cotton Office in New Orleans* 1873
竇加 Edgar Degas

決呢？他找到了一個平衡點——芭蕾舞。

曾經有學習過舞蹈的人告訴我，舞蹈的極致之美，在於演員在台上要像一尊流動的雕塑，不管停留在哪一個瞬間，舞蹈者的姿態都要完美。

所以竇加選擇了芭蕾。舞者踮起的腳尖要支撐起身體全部重量，同時還要保持姿態平衡優美，在做高難度跳躍或者旋轉時要輕盈舒展。芭蕾舞是剛和柔、力和美的結合。**竇加在芭蕾舞者身上找到了能夠代表人類完美體形的樣子。**

不過如果他只畫出了芭蕾舞的美，那倒沒什麼值得回味的，美中暗藏的殘忍才是竇加的主題。在十八、十九世紀的法國社會，這些跳芭蕾的女孩子來自社會底層，要經過長時間的嚴格訓練，吃盡苦頭，才能勉強當個配角，在劇院領取微薄的工資。在人們眼中，她們都是為了攀附金主才學跳舞的，是供人觀賞的對象。

竇加有一幅很有名的《謝幕》（*The Star*），很多人喜歡，認為畫中的女孩兒姿態優美，作品的配色也很棒。**但是，這幅畫的內容遠沒有那麼簡單。**

這幅畫中，舞者頭戴花環，穿著點綴精緻花瓣的白色芭蕾舞裙。她正擺出一個非常優美的姿態：正弓步向前，雙臂展開，頭微微向後昂起，身體舒展。搭配舞台背後的花叢布幕，畫面如夢如幻。

可如果仔細看，就會發現在畫面左上角還隱藏著一些人。其中最顯眼的就是躲在布幕後，露出半截身體的「西裝男」。

優美之下，畫家想要表達的其實是這樣一件事：芭蕾舞演員正在被他人觀看。

從畫面的視角來看，芭蕾舞女在我們視野水平線的下方，畫家正俯瞰著這個舞台，所以我們能看到舞女，也能看到別人在看她。竇加的這種角

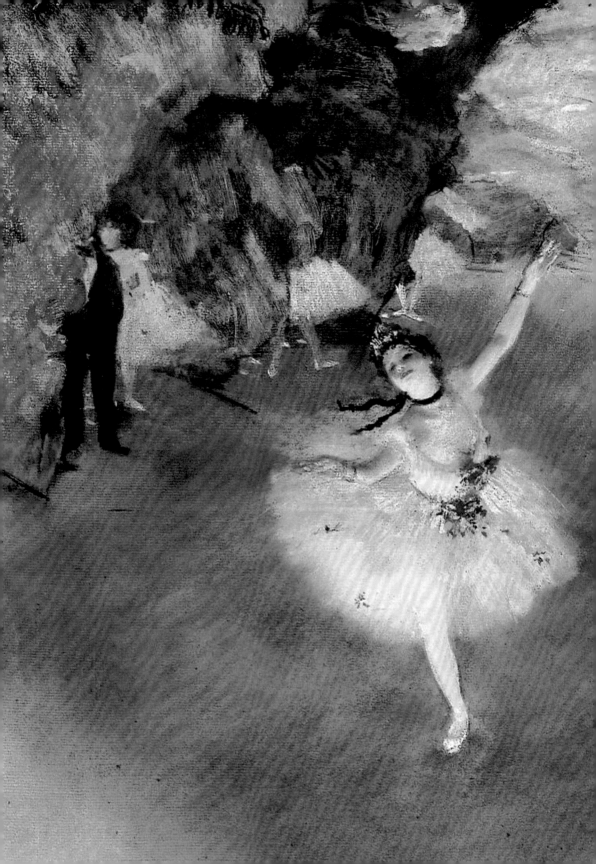

度，有人歸納出一個專有名詞：**鑰匙孔角度。**

這是一種類似於「窺探」的角度。正因為是「窺探」，門裡面的人也就不知道有畫家在觀看這一回事。所以我們看到了他們，而他們卻看不到我們。這是單向而非雙向的。這不只是一種觀察角度的問題，竇加要表達的是一種觀看權力的問題。

這正是當時看倌所處的角度，布幕後的那個人代表的就是一種注視和評判。在他們眼中，芭蕾舞者的任務就是在舞台燈光下，極盡所能地展現肢體語言，迎合人們的標準。竇加用這樣的角度告訴世人，人們其實並不在意舞者的個人情感，只要她們姿態夠美就可以了。**在這幅單人特寫的畫當中，這位「花仙子」就是舞者這個群體的一個代表、一個縮影。**

而在群像畫裡面，就更是如此了。

竇加的《芭蕾舞課》（*The Ballet Class*）畫的就是一群女孩子正在上舞蹈課的情形。在這幅畫裡，竇加沿用了他的「鑰匙孔角度」，在離我們最近的地方，畫面最左邊的一個女孩坐在桌子上，邊聽著課邊撓著背。

人在什麼情況下會做出撓背這種並不雅觀的動作呢？它一定是在人最放鬆最自然的時候。可是，雖然這是一個正怡然自得的女孩，可我們根本看不見她的臉，事實上離我們最近的兩個女孩兒，都是背對著我們的。即使是在燈光之外，她們不是迎合人們品味的舞者，只是一群活潑純真的小女孩，畫家甚至也沒有給她們一個正臉。畫家想藉此告訴我們，她們是如此不受重視。

事實上，竇加大多數的繪畫，都是看不清舞者的臉的。**在畫裡，「舞**

▶ 《謝幕》*The Star*（*Dancer on Stage*） 1878
竇加 Edgar Degas

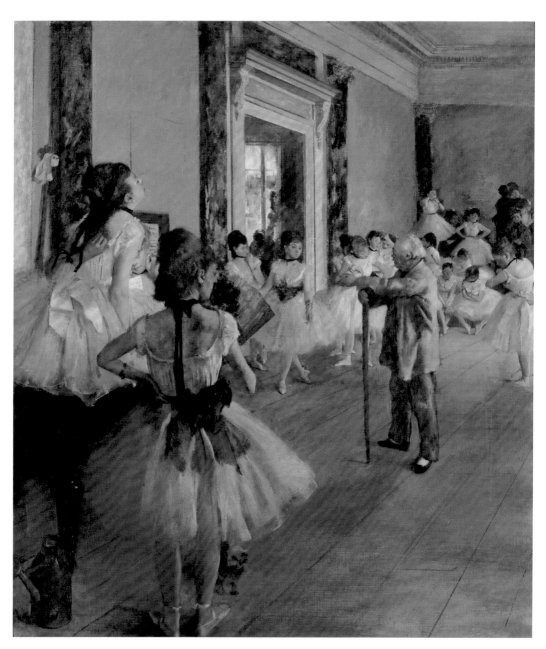

▶ 《芭蕾舞課》 *The Ballet Class* 1871–1874
竇加 Edgar Degas

者」變成了一個群像，一個沒有個體特徵的群體。芭蕾舞的美有一種深深的矛盾，舞者既是活生生的人，又是被完全忽略了個人意志的一個群體。

這就是藏在竇加作品中，美麗背後的殘忍事實。

意公子 說

看與被看之間

竇加大可選擇古典的道路去走，可是他沒有。他選擇了一個當時人們都不去涉足的領域。這個領域介乎貴族和底層之間，反映了富和貧、男和女、看與被看的兩極關係。漂亮的裙擺，優美的舞姿，儘管代表了人類完美的體形，但在聚光燈之外卻始終暗藏著殘忍。值得慶幸的是，竇加看見並選擇了她們，給予了舞者被真正看見的一面。竇加的芭蕾舞者畫像之美好，不只是停留在用色和筆觸上，而是一種層次豐富的藝術，帶給了我們無窮的回味。

26

做人
最重要
的是
開心

雷諾瓦
Pierre-Auguste Renoir 1841–1919

有一個畫家，窮了一輩子，年紀很大了才娶到老婆，他身體還很不好。

但奇怪的是，他的畫彷彿有一種魔力，能讓人不由自主地開心起來，

甚至有人乾脆稱他為「幸福畫家」。

他究竟有什麼魔力，可以畫出常人難以捕捉到的快樂瞬間呢？

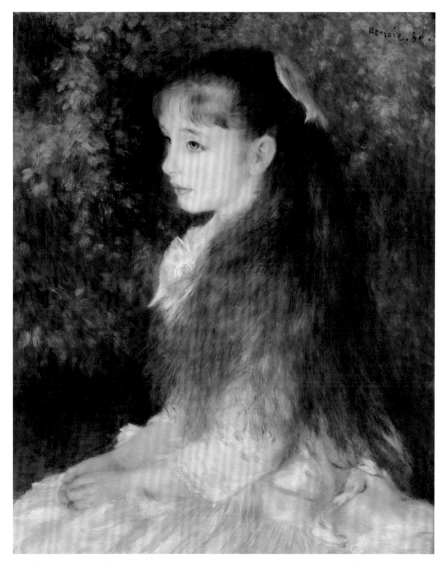

▶ 《伊蕾妮‧卡恩達維小姐》 *Portrait of Mademoiselle Irène Cahen d'Anvers* 1880
雷諾瓦 Pierre-Auguste Renoir

　　雷諾瓦這個名字你可能不太熟悉，但你或許見過他的一幅畫。這幅畫
的官方名字叫《伊蕾妮‧卡恩達維小姐》（*Portrait of Mademoiselle Irène
Cahen d'Anvers*），但人們一般都親切地稱它《小愛琳》（*Little Irène*）。
畫中的主人公小愛琳是當時法國一位知名銀行家的女兒，八歲的她側身坐

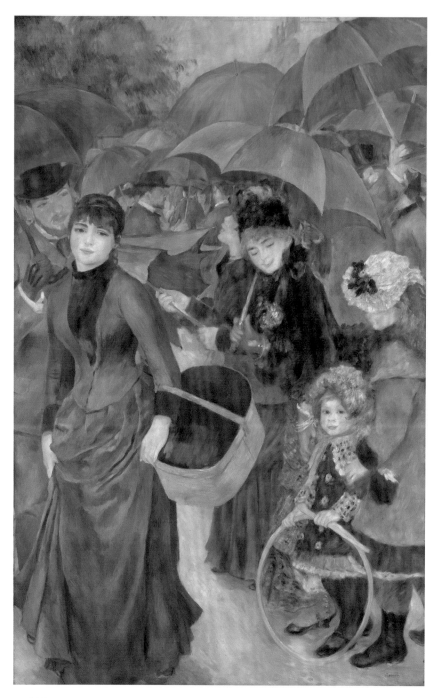

▶ 《傘》 *The Umbrellas*　1880－1886
雷諾瓦 Pierre-Auguste Renoir

著，手輕輕地放在腿上，水靈靈的眼睛平靜地望著前方。暗綠色的背景將小愛琳襯托得格外青春美麗。就連和雷諾瓦不太對盤的竇加在看完這幅畫像後，都忍不住讚嘆：「真是難以想像，畫得太美了！」

雷諾瓦究竟是一個什麼樣的畫家呢？

1841 年，巴黎郊區的一位窮裁縫家迎來了一個新成員：雷諾瓦。可家裡已經有了一大堆孩子，窮得快要揭不開鍋了，不得已，父親早早地就把孩子們送去學手藝，雷諾瓦的第一份工作就是到瓷器店當學徒。

那時候，瓷器上的花紋圖案還是手工繪製的，而雷諾瓦的任務就是以最快的速度在上面畫出色彩艷麗的花朵。雷諾瓦頗具繪畫天賦，從學徒工迅速成長為專職為細瓷產品繪製圖案的畫匠。後來，機器進入瓷器車間，雷諾瓦又變成了一個扇子裝飾工，主要工作就是臨摹布雪等洛可可時期畫家的作品。布雪最擅長的是什麼？畫香艷豐滿的女人嘛。雷諾瓦晚年回憶自己的少年時期曾說，他當時特別喜歡布雪的美女洗澡圖，覺得它們非常迷人，所以反覆臨摹了無數次。**或許正是這份工作，讓他在以風景畫為主流的印象派中，成了唯一偏愛人物畫的藝術家。**他曾說：「上帝最美的創造便是人體——以我個人的品味來看，是女性的身體。」

1862 年，二十一歲的雷諾瓦手裡攢著當學徒時偷偷攢下的私房錢，憑著他的天賦和打工時練就的繪畫基本功，來到了巴黎美術學院學習。在這裡，雷諾瓦結識了莫內，兩人一拍即合，一起結伴到巴黎郊區的布隆–馬洛特村（Bourron-Marlotte）寫生，去描繪森林裡美麗的自然景色和閃耀的太陽光影。在這段過程中，雷諾瓦借鑑了印象派畫家的「不連貫筆觸」，他打破了人物肖像必須用規整線條的傳統，轉而用輕鬆的筆法和短促的線條去描繪人物，讓畫面有了一種前所未有的動感。

這就是雷諾瓦創造幸福的第一步：嚴格的比例，嚴謹的輪廓線條，以

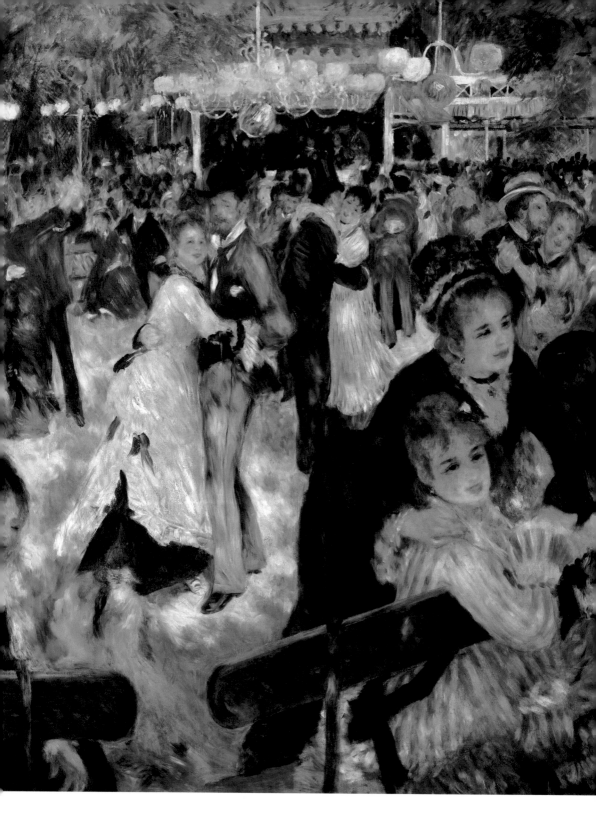

▶ 《煎餅磨坊的舞會》 *Dance at Le Moulin de la Galette*　1876
雷諾瓦 Pierre-Auguste Renoir

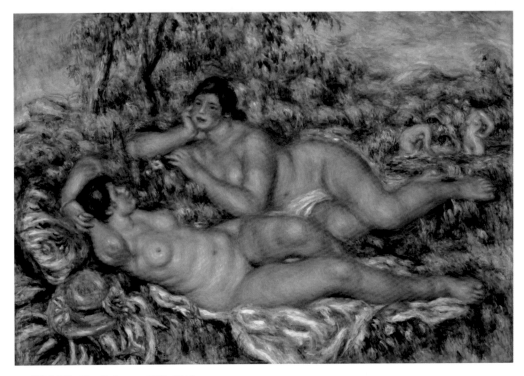

▶ 《浴女圖》 *The Bathers* 1918–1919
雷諾瓦 Pierre-Auguste Renoir

及讓人看不出來的筆觸。他在那種一邊哼著歌，一邊搖晃身體，甚至還會和周圍人聊聊天的狀態下，用跳躍的、不連貫的筆觸將人物描繪出來。

然而，只靠「不連貫的筆觸」還不夠，顏色也很重要。燦爛的陽光透過樹葉，照在人的臉上、衣服上，留下斑駁的光影。風輕輕吹拂著樹葉，光影也隨之跳躍。雷諾瓦發現了這份屬於自然的奧妙，他讓光打在人物身上，通過人身上柔和的光影和色彩的變幻，讓人彷彿快要隱沒在光和大自然中，這是獨屬於雷諾瓦的魔法。

講到這，我們從繪畫的技巧上為雷諾瓦的「幸福」二字做出了解釋。但如果只是這樣，雷諾瓦就不過是一個技法高明的普通畫家，未必會被後人推崇。那麼，雷諾瓦的幸福祕笈還有什麼更深層的原因嗎？

如果一個畫家不是打從心底快樂，那麼他懂得再多繪畫技巧也沒用。

一個發自內心感到世界美好的畫家，才能用筆刷把歡樂帶給世人。這才是雷諾瓦畫出幸福的終極奧義。

事實上，雷諾瓦在四十七歲時就患上了風濕病，後又轉變為關節炎，此後三十年，他每一天都飽受風濕骨痛的折磨。六十九歲時，他甚至全身癱瘓，只能坐在輪椅上讓人推著走。再後來，僵硬變形的手指連畫筆也夾不住了，他不得不讓家人把畫筆塞進他的指縫裡，靠著轉動手腕作畫。但他沒有被病魔打敗，也沒有選擇罷筆不畫或者乾脆去畫一些陰暗的負能量作品，而是繼續著他對陽光的追求。

雷諾瓦是在七十八歲時病逝的。就在他生命的最後一年裡，他還完成了一幅作品，叫作《浴女圖》（ *The Bathers* ）。整幅畫是在一個莊園裡完成的，他把女孩們畫得簡練而概括，顏色還是一如既往地豐富、溫暖。柔和的光線和豐滿的人物融合在一起，給人一種歡樂、愉悅的感覺。

意公子　說

畫幸福

就像雷諾瓦一生所追求的：「為什麼藝術不能是美的呢？世界上醜惡的事已經夠多的了。」對他來說「幸福」恰恰是最容易捕捉和創作的。「畫幸福」從來不需要任何魔力，當一個人發自肺腑感受著世界的美好，相信幸福，他就能夠畫出幸福，擁有讓每一個人感受幸福的「魔力」。同樣，生活為什麼不能朝美的方向看呢？雖然痛苦總是不可避免，但我們還是可以快樂地站在陽光下。只要心裡有光，光就會照進我們的心裡。

27

不
跑遠一點，
我怕
甩不掉
梵谷……

———

高更
Paul Gauguin　1848–1903

到了十九世紀中後期，一些畫家厭倦了巴黎這座活色生香的城市，
想要去別處尋找一些真正打動人心的主題。高更就是其中的代表。
他逃離了法國，逃離了歐洲這個西方文明中心，
一個人跑到南太平洋的小島上，過起當地土著的生活。
他的出逃究竟為他的藝術帶來了怎樣的閃光點呢？

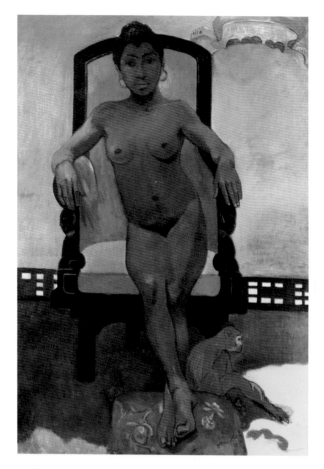

▶ 《爪哇女子安娜》 *Annah the Javanese* 1893
高更 Paul Gauguin

　　高更的畫裡沒有歌舞昇平的城市風景，也沒有優雅動人的紳士淑女，有的只是五顏六色的熱帶叢林和厚嘴唇、塌鼻子、深色皮膚、半裸著的熱帶島嶼原住民。這些畫彷彿脫離了西方美術史，將我們捲入另一個時空。

　　高更出生於巴黎，他的母親出身於祕魯貴族，有印第安血統。**高更三歲時隨家人移居祕魯，這裡的風土人情和巴黎很不一樣，**人們的膚色、長相、風俗習慣也不同於歐洲人，年幼的他常跟著印第安土著保姆到森林去，自由自在地看著各種各樣的樹、果子和鳥類。「我有很驚人的視覺記憶，我記得這段時光。」高更曾回憶說。到了七歲，他們又舉家搬遷回歐洲，生活回到正軌。高更在二十三歲時做起了股票經紀人，過著一個正常的城市中產階級應該有的生活。

▶ 《你何時結婚？》 *When will You Marry?*　1892
高更 Paul Gauguin

　　然而，在表面的平靜之下，他的心境已經發生了變化。高更是一個藝
術愛好者，通過買畫結識了藝術圈人士後，便開始跟著他們學習繪畫。結
果一發不可收拾，色彩和線條把高更帶回了那個五彩斑斕的童年，那個遠
離塵囂的大自然。這讓他暫時逃離了現實生活，忘記了工作的壓力。

　　與此同時，許多歐洲國家在美洲殖民，繼而無形中也受到了殖民地文
化的影響。當地人不講透視法，不在乎光影，僅僅是用天真爛漫的方式把

事物勾勒出來，這些異域風格的藝術顛覆了西方藝術家從文藝復興以來幾百年的繪畫習慣和感知，**他們意識到，這種返璞歸真的做法讓藝術有了新的生命力。**

在高更心中，原始味道的藝術就像是他的「家園」。他毅然拋下不菲的薪資和穩定的生活，去了地球的另一邊，也就是法國當時在南太平洋的殖民地：大溪地島（Tahiti）。**在這裡，高更找到了一直追求的東西——一種沒有經過規則和文明束縛的生命力。**

在最初幾年裡，高更畫了很多島上女子，其中一部分是裸女。她們既不展示人體的極致美，也沒有巴洛克、洛可可風格的雍容華貴，高更筆下的裸女不拘謹也不做作，呈現出的就是一個人最真實、最原始的狀態。高更用一幅名為《我們從哪裡來？我們是誰？我們要去哪裡？》（*Where Do We Come From? What Are We? Where Are We Going?*）的作品，將他窮盡一生都在苦苦追尋的疑問都畫了進來。這幅畫很大，高 1.5 公尺，寬 3.6 公尺，這種橫向的長卷畫在西洋繪畫史中非常少見，當你從右往左緩步遊走時，就會發現它似乎暗示了人一生的長度。

高更用這幅畫總結了一輩子的思考和掙扎，畫中的大溪地人充滿了原始意味，彷彿在說人類從遠古走來，一直都擺脫不掉這些命運和問題。他曾經在給朋友寄去的一封信裡，講了讓我很感動的話：「越過巴特農神殿之馬，回歸童年時代的木馬。」

他把生命力放到了人最原初的那個狀態裡。

在文明不斷前進、人人嚮往大城市時，高更卻一直向後退，提醒人們去思考那個被遺忘已久的問題，去反省那個被規則和文化的幻象捆綁住的自己，去自問內心深處想要追求的到底是什麼。也許只有真正的回溯，才有動力認清自己並繼續前行。

▶ 《我們從哪裡來？我們是誰？我們要去哪裡？》　1897–1898
Where Do We Come From? What Are We? Where Are We Going?
高更 Paul Gauguin

畫面最左邊坐著一個行將就木的白髮老婦人，她雙手捧著臉，似乎在痛苦地回憶什麼。畫面另一端則躺著一個嬰兒，他們遙相呼應，暗示著我們生與死之間似乎並不遙遠。

摘蘋果的壯年男子：在西方，「摘蘋果」具有很強的象徵意義，亞當、夏娃因摘食禁果，有了貪欲和智慧，而被逐出了樂園。

人們側方身後有一尊神像。沒有人望向它，可是它卻在看著每一個人。神和人之間隱約有某種內在的關聯與呼應。

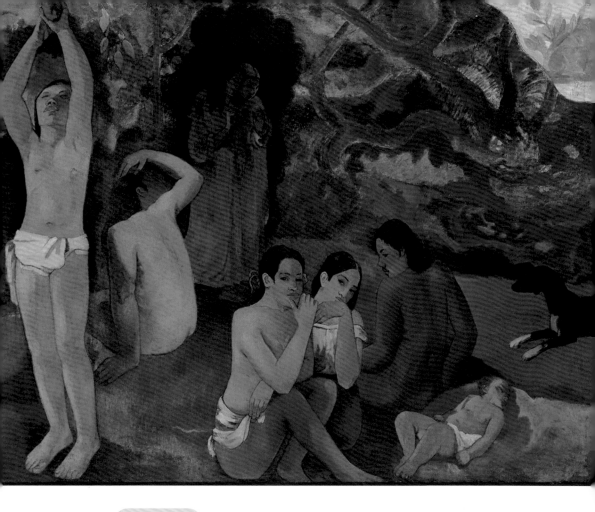

 意公子 說

從城市叛逃，回歸原始

　　高更的逃離，卻給人們拉出了一個嶄新空間，得以用抽離的眼光來反觀自己。他走得很艱難，在他之後，表現主義、野獸派都受他影響，開始在繪畫上挖掘人內心的衝動和生命力，讓藝術呈現出全新的樣式。毛姆（Maugham）把高更的故事寫成了一本值得反覆品讀的小說——《月亮與六便士》（The Moon and Sixpence）。人人都在看著地上的六便士時，總要有人先抬起頭，看見月亮。

28

我是你

最熟悉的

陌生人

梵谷
Vincent Willem van Gogh　1853–1890

如今，梵谷這位畫家已經成了一個眾所周知的國際化「大 IP」，
《向日葵》和《星夜》（*The Starry Night*）
以超高的頻率出現在人們的生活中。
每個人心中都有一個梵谷，那梵谷心中的自己，又是什麼樣的呢？

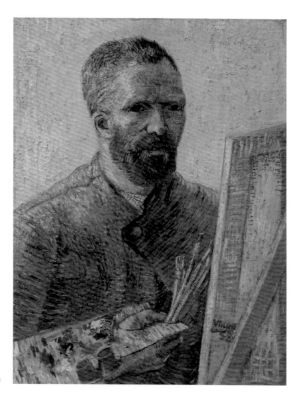

▶ 《畫架前的自畫像》
1887–1888
Self-portrait as a Painter
梵谷 Vincent Willem van Gogh

　　在西方藝術史上，有兩個來自荷蘭的「自畫像狂魔」，其中一個就是梵谷。梵谷的一生畫了四十多幅自畫像，串聯起來就是一部梵谷生命歷程和繪畫技法演變簡史。只有讀懂梵谷的自畫像，才算是真的瞭解梵谷。

　　梵谷的自畫像就如同我們上傳自拍照到朋友圈時，會先做個「美圖秀秀」一樣，都反映了人們心中對「自我」的認識。雖然有人覺得梵谷畫那麼多自畫像是因為他窮到請不起模特兒，但事實上他是為了表達內心的困惑和折磨。他曾在寫給妹妹的信中說道：**「畫自畫像是一件極困難的工作，它必須與相片中的自己不同。自畫像的目的在於畫出更深層的自我。」**

　　梵谷三十歲才開始畫油畫，三十七歲就結束了自己的生命。在短短七年的創作時間裡，有四年都獻給了自畫像，平均一年畫十幾幅。假設他一幅畫從構思到打稿，再到完成需要半個月的時間，那麼他一年至少有一半以上的時間在「自拍」。梵谷畫的第一幅自畫像，是《畫架前的自畫像》（*Self-portrait as a Painter*）。

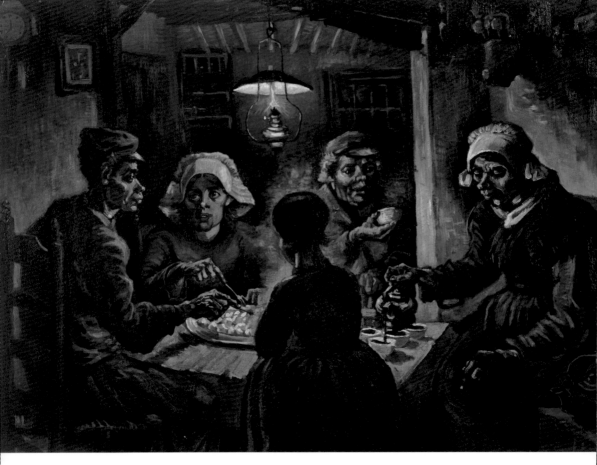

▶ 《食薯者》 *The Potato Eaters*　1885
梵谷 Vincent Willem van Gogh

　　這幅畫色調灰暗，畫中的梵谷坐在畫架前面，一張臉暗淡無光，顯得很哀怨。但值得注意的是梵谷手邊的調色盤，上面有幾塊鮮艷的朱紅色和明亮的奶油色顏料。這就很矛盾了，**為什麼調色盤上的顏色如此鮮艷，成品的畫面卻灰暗得毫無生機呢？**

　　原來，這個時候梵谷剛從荷蘭來到藝術之都巴黎學習繪畫。在這之前，他畫的大多是《食薯者》（*The Potato Eaters*）那樣色彩比較保守古典的作品。但到了巴黎後，梵谷看到印象派畫家莫內、雷諾瓦等人那五彩繽紛的畫面後，受到了極大的觸動。他希望自己也能掌握印象派筆下的陽光和色彩，所以調色盤上被梵谷擠滿了鮮艷的顏料。但進步往往是需要時間的。年輕的梵谷經歷了許多挫折，他一直被消極的情緒所環繞，可他又迫

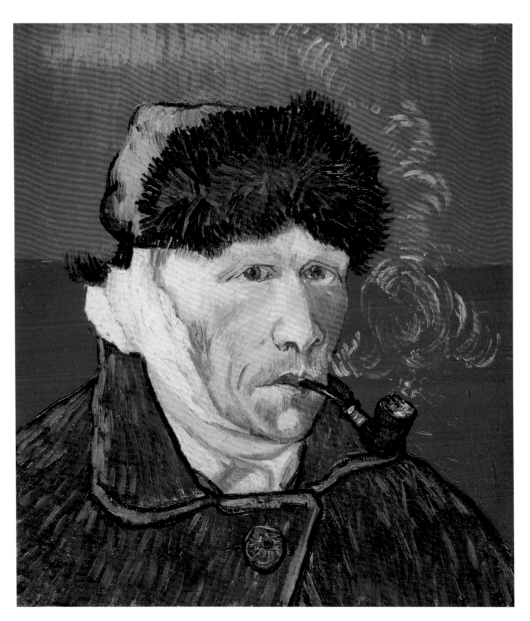

▶ 《割耳朵的自畫像》 *Self-portrait with Bandaged Ear and Pipe* 1889
梵谷 Vincent Willem van Gogh

切地想要追求明亮鮮艷的色彩，希望自己在生命和藝術上都更加光明。二者之間的矛盾讓梵谷非常焦慮。

接下來的時間裡，梵谷像著魔了一樣瘋狂畫畫，**在短短幾年時間裡就將繪畫的各個領域都嘗試了一番，終於找到了屬於他自己的色彩。**在這個階段，他最具代表性的是《割耳朵的自畫像》（*Self-portrait with Bandaged Ear and Pipe*），色彩和筆觸已經爐火純青。但他的心情卻並不是那麼輕鬆暢快。

這幅自畫像最引人注目的還是包裹著梵谷側臉的白布，而它出現的原因也眾所周知：他把自己的耳朵割掉了。和前面那幅風格頹廢的作品對比一下就會發現，這裡的梵谷色彩明亮，筆觸粗獷，反倒沒有了陰鬱糾結的感覺。**這是因為此時的梵谷已經拋棄了古典主義，他用畫筆描繪自然，用內心去感受世界。**

在與昔日好友高更鬧翻後不久，梵谷住進了精神病院。儘管病情日漸好轉，到後來可以自由出入，但周圍村民竟以梵谷是危險分子為由，聯名請求市長將他關回病院。與此同時，弟弟西奧（Theo）也要結婚了，梵谷也不想再讓他擔心。於是在種種原因驅使下，他再次回到了精神病院。

在醫院裡，梵谷畫了他生命中最後一幅自畫像──《沒鬍子的自畫像》（*Self-portrait Without Beard*）。

其實他是留了鬍子的，但在最後這幅自畫像裡，他把自己想像成沒鬍子的樣子，而且頭髮也俐落整潔，臉頰也不再削瘦，竟然還有幾分紅潤，特別是那微微抿起的嘴角，似乎在特別努力地微笑，儘管這掩蓋不住他內心的悲傷。

這一年，梵谷的母親七十歲了。儘管母子二人的關係並不是很好，但他還是決定在母親生日那天畫一張自畫像送給她，讓她對兒子的生活和健

▶ 《沒鬍子的自畫像》 *Self-portrait Without Beard*　1889
梵谷 Vincent Willem van Gogh

康放心。他竭盡全力地把自己畫得非常健康、乾淨，想畫出一個生活無憂的模樣，所以選擇了耳朵完整的一側，為母親留下一個健全的自己。

然而，梵谷內心的那份絕望與孤獨已經越演越烈，最終到了無法承受的地步。

1890 年 7 月 27 日，梵谷從暫住的旅店老闆那兒借了一把略帶鏽跡的左輪手槍，一如既往地背上簡陋的畫架到戶外寫生。他爬上河岸，走了一段閉著眼睛都熟悉的路程後，來到了位於鎮外前方的那片麥田。這是他來到這個小鎮後，最喜歡待的地方，麥子金燦燦的，是他最愛的顏色。不過，今天他不是來畫畫的。他輕輕將陪伴他許多年的畫架放在一旁，舉起那把借來的生著鏽斑的左輪手槍。

一聲刺耳的槍聲久久迴盪在這片麥田。

他用短暫的一生和更加短暫的繪畫生涯，為我們留下了一幅幅自畫像。每一幅自畫像都像一部留聲機，永遠都不會厭倦地為我們講述著梵谷的故事。

意公子 說

藝術生命的火焰

叔本華（Schopenhauer）曾說道：「生命的痛苦無法避免，但它是生命的肯定因素，人經歷過痛苦反而能煥發出更強的生命力。」相比一般人來說，梵谷的生活無疑是多災多難的。但從另一個角度來講，苦難並不完全是讓人悲傷，或者毫無用處的壞東西，一切的苦難都為梵谷點燃了藝術生命裡熊熊燃燒的火焰。

▶ 《夜晚的露天咖啡座》 *Cafe Terrace on Forum Square* 1888
梵谷 Vincent Willem van Gogh

畫布上的 3D 大片

塞尚
Paul Cézanne　1839–1906

從馬奈、莫內，到高更和梵谷，傳統西方藝術原有的限制被一點點打破，

直到一個愛畫蘋果的藝術家橫空出世，

提出「藝術是自然的平行體」理念，

西方藝術從此進入了現代藝術的歷史階段。

這位不經意間承上啟下的藝術家就是塞尚。他給藝術帶來了哪些質變呢？

塞尚出生於法國南部的商人家庭。二十二歲時，他來到巴黎，很快就和巴黎藝術界最火紅的馬奈和莫內等人混到了一起。不過，他後來並不喜歡印象派，甚至對自己被劃分在印象派這件事深惡痛絕。

塞尚非常認可印象派的觀察方法，但同時也認為這種對光和色只停留於表面上的追逐太膚淺了。在他看來，大自然還暗示了物體更本質的內在結構和造型奧祕，所以他討厭印象派畫面的混亂，可又被他們筆下閃爍的色調吸引。**塞尚為此甚至放棄了對寫實的追求，在注重形式的同時，又用規整的筆觸使輪廓模糊，讓畫面變得質樸笨拙。**

古希臘著名思想家亞里士多德曾經提出：「藝術產生的本質是人類的模仿天性」，這種「模仿說」在西方美術史上持續了近兩千年，塞尚卻用實際行動提出了質疑。他認為，繪畫的目的不是單純模仿某個物體，而是反映人在繪畫過程中的思考。**不僅如此，塞尚還打破了單一視角，甚至開始把物體簡化成各種各樣的幾何圖形。**

現在看來，塞尚的藝術理念是超前的，甚至比印象派更前衛。

不過，走在時代前面的人，往往只會受到兩種待遇：被當作天才推崇，或被當成瘋子嘲笑。塞尚屬於後者，連他的偶像馬奈都無法接受。但塞尚不僅沒有改變他那看起來七扭八歪的畫風，反而花了更多時間去創作這種類型的靜物畫，以此來論證自己的藝術理念是正確的。

在塞尚的作品中，你看不到震撼人心的歷史故事，或溫柔和藹的聖母形象，只有看起來形象扭曲的風景、人物和靜物。據說，塞尚每天都會去市集買很多蘋果帶回工作室，再把它們擺出他想要的造型，用硬幣墊在下

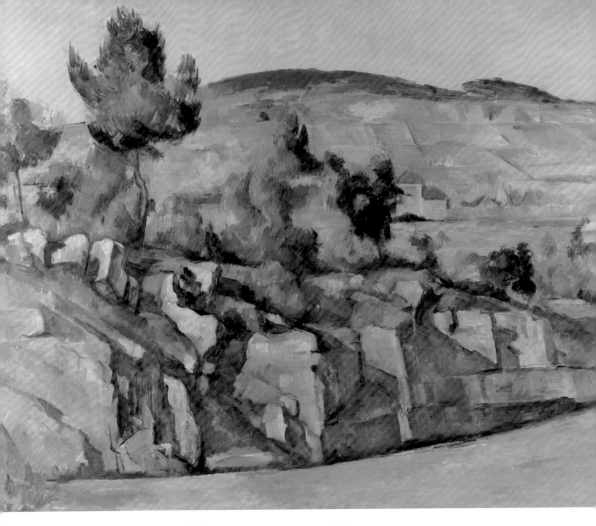

▶ 《普羅旺斯的山》 *Mountains in Provence*　1890
塞尚 Paul Cézanne

面固定住。如此萬事俱備，他才會坐回到畫布前，開始觀察並把它們畫下來，這樣日復一日⋯⋯

　　塞尚一生中畫過兩百七十幅靜物畫，其中大部分主角都是蘋果。**這些蘋果的特別之處，恐怕就在於它們的立體感。**

　　歷史上的藝術大師們曾用很多方法來表現畫面的立體感，研究出精確的透視法和巧妙的陰影布局。但是，好像並沒有人認真想過立體感會產生的根本原因。當我們用一隻眼睛看東西時，物體的位置和形狀在視覺上也

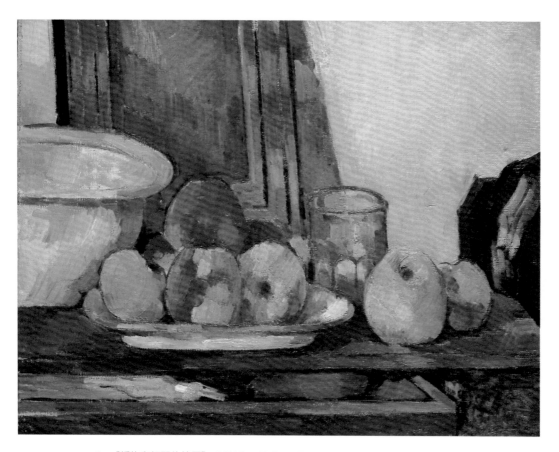

▶ 《靜物和打開的抽屜》 *Still Life with Open Drawer* 1877–1879
塞尚 Paul Cézanne

發生了改變。塞尚利用這一點，在不用透視線且單靠顏色的情況下，就畫
出了像是可以摸得到弧度的立體蘋果。雖然看起來歪歪扭扭的，但卻有某
種安靜與平衡感。

除了水果，盤子、杯子、櫃子等其他靜物也都很耐人尋味。比如《高
腳盤、玻璃酒杯和蘋果》（*Compotier, Glass and Apples*）中的「瑕疵品」
高腳盤。

如果仔細看，你會發現，畫中盤子的左沿明顯比右沿長出了一截。有

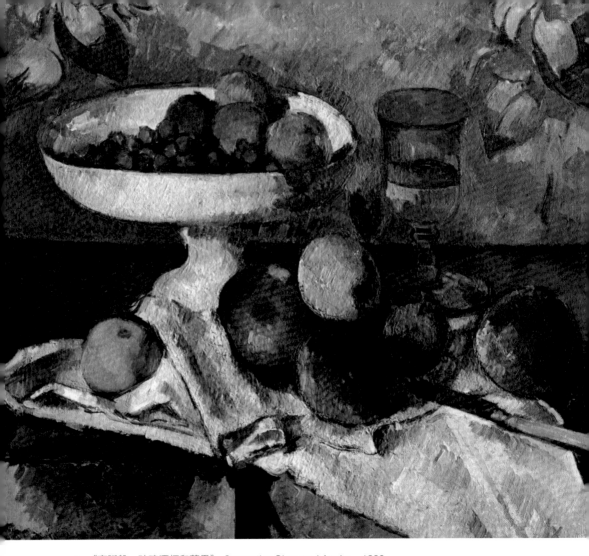

▶ 《高腳盤、玻璃酒杯和蘋果》 *Compotier, Glass and Apples*　1880
　塞尚 Paul Cézanne

人說是為了彌補左邊畫面的空白。但也有另一種說法，說是塞尚畫出了他
從不同角度看到的盤子：當你從偏右一些的方向去看面前的某個盤子時，
真的會出現畫中左長右短的效果。也就是說，塞尚在這一幅畫裡，把不同
角度看到的畫面誠實地畫了下來，並組合到一起。他把水果的顏色反覆疊
加，最後讓畫面產生了一種「既立體又平面」的感覺。

　　塞尚有一個非常特別的理論，叫作「對具體物象的抽象把握」。他認
為這個世界上所有物體都可以被簡化成幾何形狀。塞尚曾在信中寫道：

「要用圓錐體、球體、圓柱體來處理自然。萬物都處在一定的透視關係中，所以，一個物體或一個平面的每一邊都趨向一個中心點。」

就拿蘋果來說，乍一看，每一個都是可以滾動的球體，但其實在上下兩個凹進去的地方，就像是被挖出了兩個圓錐體，而蘋果蒂上的梗又是一個細小的圓柱。這麼一個小小的蘋果，在塞尚眼裡其實是非常豐富的，跟世界上的每一個物體其實是一樣的。哪怕是看起來最複雜的人體，其實也可以被拆解成球體、圓柱體等無數個幾何形體。

塞尚像是一個悟道者，通過蘋果這個很普通的載體，參透了一種看待世界的方式。而這種觀察世界的角度，又給後來的立體派、野獸派等藝術流派很大啟發。人們說，透過塞尚筆下的蘋果，能看到畢卡索、馬諦斯（Matisse）以及整個現代藝術為何與眾不同。

意公子 說

藝術的悟道者

在漫長的西方藝術發展史中，畫家們總是竭盡全力想要再現客觀事物，不知不覺中，畫家本人成了模仿自然的奴隸。但塞尚放棄了傳統的藝術觀念和法則，有意識地把自己的主觀世界作為描繪對象。

這顛覆了西方寫實主義的傳統，把個人意識融入繪畫的做法愈演愈烈，比如梵谷和畢卡索等。現代藝術的各個流派從塞尚那裡得到的遠遠不只是技法上的啟發，更重要的是觀察世界的思維方式。

進入二十世紀

在進入二十世紀前，我們先來回顧一下強大的印象派天團。還記得他們的初衷是什麼嗎？是用眼睛捕捉某個時刻陽光下最真實的場景。但同為印象派畫家，塞尚、梵谷和高更的畫怎麼看也和莫內的風景寫生不一樣啊。他們三人的個性實在是太鮮明了，以至於人們有時會把他們歸為「後印象派」。

從「後印象派」開始，西方現代藝術的雛形漸漸顯現出來。以前，不管一件作品的題材和技法多麼離經叛道，至少還能讓你看出藝術家畫的是什麼。當各種可能性都已經被老祖宗玩遍了，藝術又該何去何從呢？

人們開始深究藝術的老底：藝術究竟是什麼？它曾服務於各種目的，但萬變不離其宗，它始終指向人類文明的高處，代表著高雅和美好。不過，醜的東西和可怕的東西有時好像能帶來更大的震撼，甚至比表面上的美要更深刻，更值得玩味。甚至再往深一點想，平凡的、大眾的東西是否也具有啟示意義？

潘朵拉寶盒打開了，「妖魔鬼怪」也都出來了……坐穩，要「打怪」了！

30

為何

名畫
這麼醜？

審美的多元化

從古希臘時期開始，比例、光線、色彩，

藝術家用畫筆為「美」寫下了定義。但到了二十世紀，一切悄然改變。

藝術圈裡出現了幾位大咖，

他們的藝術非但說不上有多美，甚至還很「醜」。

這為我們提出了一個值得深思的問題：藝術一定是美的嗎？

　　咱們時常都在說審美，那是不是也有審醜呢？到了二十世紀，西方藝術界湧現出一大批打破傳統的畫家，他們的畫可以用一句話概括：**好看的畫都是相似的，「醜」的畫各有各的「醜」法。**

　　說到藝術裡的醜，畢卡索是當之無愧的第一人。他的成名作品是《格爾尼卡》（Guernica）。這幅畫有多厲害呢？連聯合國都弄了一個印刷複製品掛在會客大廳裡。但就是這樣一幅重要的作品，卻被稱為「醜中之王」。

　　這幅畫用的是油畫顏料，色彩卻非常簡單，只有黑白灰三種色調。男人、女人、孩子、戰士、牛、馬隱約可辨，他們都以缺胳膊少條腿的狀態雜亂地散落在畫面裡。**這幅亂葬崗般令人難受的作品，描繪的是一場大屠殺，那是人類歷史上第一次動用空軍大規模轟炸不設防的平民城市。**

　　1937 年 4 月 28 日，在西班牙的格爾尼卡鎮，男人們一如既往地在土地上勞作，女人們在家裡為孩子和辛苦一天的丈夫做著晚餐。突然，轟鳴聲從遠方傳來，頃刻間地動山搖，上空掠過無數架轟炸機，三個小時內格爾尼卡被夷為平地。畢卡索在法國聽到家鄉的噩耗，便決定以這場平民大屠殺作為創作題材，來表達自己的抗議。《格爾尼卡》裡沒有飛機，沒有炸彈，甚至連爆炸的場面都沒有。畢卡索用他擅長的立體派手法，用扭曲變形的圖形描繪出破碎的肢體和混亂的場面。他用這誇張的畫面表現了殘暴、恐怖、痛苦、絕望和死亡。

　　同樣作為「醜」的代表，如果說畢卡索的畫「醜」在支離破碎，那麼馬諦斯的畫就「醜」在色彩濃豔。

　　早在 1830 年代，西方科學家就以人眼觀察顏色的原理，做出了「色

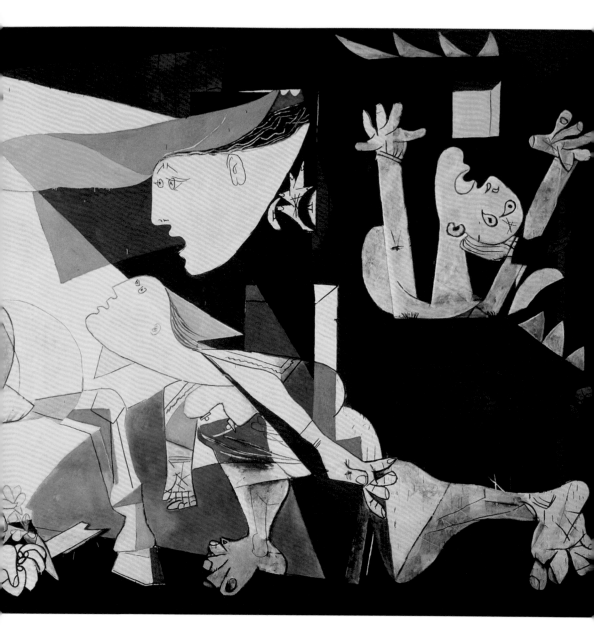

▶ 《格爾尼卡》 *Guernica*　1937
畢卡索 Pablo Picasso

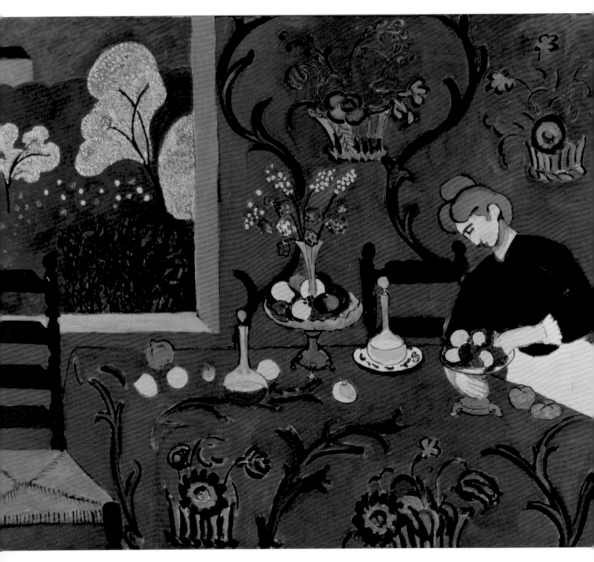

▶ 《紅色的和諧》 *The Dessert: Harmony in Red* 1908
馬諦斯 Henri Matisse

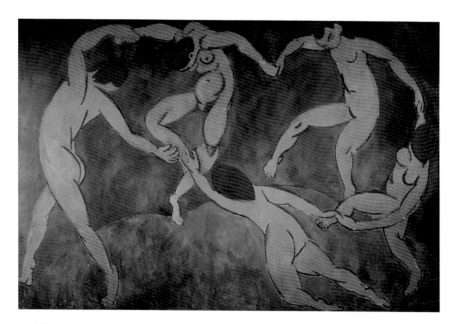

▶ 《舞蹈》 *Dance* 1909–1910
馬諦斯 Henri Matisse

環」。色環上面有很多色系，在「環上」相對應的就是對比色，其中對比
最強烈的又被稱為互補色。馬諦斯的這幅《紅色的和諧》（*The Dessert:
Harmony in Red*）裡有很明顯的紅綠互補色。

馬諦斯把桌子和牆體都塗成紅色，裝飾著一模一樣的藍色花紋。這樣
一來，桌子的縱深效果就消除了，二者連成了一個平面，也就沒有了所謂
的透視。包括牆上的草地風景，誰也說不清那到底是一扇窗還是一幅畫。
馬諦斯使用的所有元素只有一個作用，就是給人一種平面感。**。他大概是
想：繪畫玩 3D 玩了這麼多年，我來把它拉回純粹簡單的 2D 吧。**

不過，這幅畫好歹還有基本的人物、背景和裝飾，另一幅就只剩下幾
個紅通通的小人兒在藍綠背景上拉著手跳舞了。這就是馬諦斯的《舞蹈》
（*Dance*）。

配色和線條都簡單到了極點，但畫裡的人卻跳出了無限的快樂和力量。仔細看這五人，他們的姿態都不一樣：面對著我們的兩個人，低著頭，一隻腳離地，身上的肌肉都收縮起來，閉著眼睛，聽著音樂，沉浸在自己的舞蹈世界裡；而離我們最近的一位，整個身體都是飄著的。他們手拉著手，使盡渾身力量舞蹈，彷彿要跳出畫布般，讓人想起先祖們在豐收後圍著篝火慶祝的場景，傳達出了畫家心中那充滿野性和純粹的喜悅感。

馬諦斯是一個「為簡化藝術而生」的畫家。他丟掉了自文藝復興時期開始就著力研發並逐步確立下來的各種技法和形式。不過，「簡化藝術」難得的地方，還不在於摒棄原有的東西，而是在這種取捨當中，讓西方繪畫藝術有了新的生命力。**馬諦斯成熟時期的作品看起來真的很像孩童的塗鴉，但恰恰是這種簡單純粹的線條和色彩，讓藝術的感染力得以回歸。**

要是以上二位的畫你還覺得不算醜，那我們可以再來看看《沉睡的救濟金管理人》（*Benefits Supervisor Sleeping*）。

這幅畫的作者是盧西安・佛洛伊德（Lucian Michael Freud）。這個姓氏聽起來有點熟悉？對，有一位心理學大師、精神分析學派開創者也叫佛洛伊德（Sigmund Freud），正是這位畫家佛洛伊德的親爺爺。事實上，雖然一個研究心理學，一個擅長藝術，兩人的方向不同，但他的藝術或多或少地繼承了爺爺的文化血緣，關注真實的情感和內心，剖析人類的內心情感和深層意識。這麼抽象的概念要怎麼畫呢？最直接的當然是去畫人。

在肖像畫創作中，畫出人的外貌和特點對於畫家來說是非常簡單的事情。比如拿破崙想要表現自己不懼一切的雄心壯志，大衛就給他畫了一幅跨在馬上的征戰圖，以此凸顯一個統治者的威嚴。**可是，如果你要畫出一個人真實的、隱祕的意識層面，這要怎麼辦呢？**佛洛伊德找到了辦法。他用富有彈性的豬鬃筆代替早期使用的較柔軟的貂毛筆，豬毛蘸上厚顏料

▶ 《沉睡的救濟金管理人》 *Benefits Supervisor Sleeping*　1995
佛洛伊德 Lucian Michael Freud

後，塗在畫布時會產生更大的阻力，留下清晰的絲狀筆觸，這樣畫出來的皮膚就更接近於現實中的粗糙感。這種筆觸讓畫面變得更加粗獷，畫中睡著了的女人也帶著躁鬱。

不僅如此，佛洛伊德畫人物，從來都是在光線陰暗的室內畫的。他將無影燈發出的光投射在模特兒身上，讓他們用自己最舒服的姿勢坐著或躺著，然後閉上眼睛。佛洛伊德認為，一個人在卸下一切躺著或是睡著時，會進入到一種極度放鬆、極度自我的狀態中，這是畫下人物最好的時刻。這就是為什麼畫中人的皮膚看起來都一片慘白，神情毫無光彩。

與佛洛伊德《沉睡的救濟金管理人》剛好相反，雕塑界「醜」屈一指的賈克梅蒂（Giacometti）作品，當中的人物都是瘦骨嶙峋，手和腳像乾枯樹枝一樣細長又粗糙。回想一下雕塑史，不論是古希臘、古羅馬時期的健美人體，還是貝尼尼那吹彈可破的肉感肌膚，人們一直在追求最完美的人體。雖然像羅丹一類的雕塑家已經改變了這一狀況，但賈克梅蒂的作品再次挑戰了大眾審美的底線，讓很多人覺得無所適從。

就拿《指示者》（Pointing Man）來說，這個「人」身高將近 1.8 公尺，小腦袋，細長腿，四肢纖細得好像輕輕用力就會折斷，像是修圖過度被拉長變形的樣子。這個瘦骨嶙峋的引路人站得筆直，頭轉向右邊，伸出右手食指指向他確定的方向，左手也高高揚起，在呼喚著身後的人：「趕快跟上，我們往這邊走。」這尊雕像將這一瞬間凝固了。

賈克梅蒂究竟要通過這個雕塑告訴大家什麼呢？

這件作品創作於 1947 年，距離二戰結束剛滿兩年，戰爭對人性的摧殘深深觸動了這位藝術家的靈魂，迫使他去思考藝術的意義。二戰期間德國集中營裡那些飽受折磨的戰俘給賈克梅蒂帶來了很大衝擊，同時也為他注入了許多靈感。所以他作品中的人物大部分都沒有精緻的五官和表情，軀

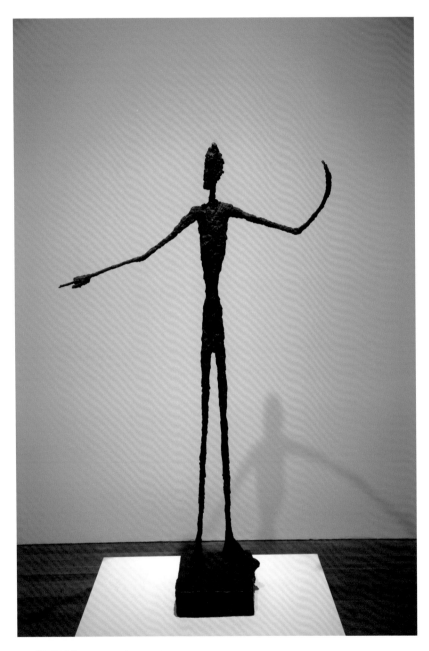

▶ 《指示者》 *Pointing Man* 1947
賈克梅蒂 Alberto Giacometti

體削瘦、坑窪不平，這些身體像是受了酷刑折磨而充滿傷痛，彷彿在訴說人類的苦難、脆弱和無助。

這樣的形象根本就沒有辦法用「美」或是「不美」來形容。賈克梅蒂把人類在巨大災難面前無處遁藏的痛苦真實地展現了出來，他通過這些瘦弱卻挺拔的雕塑形象讓大家看到，**儘管一個時代可以把人壓抑到扭曲、變形，但堅強的人類永遠不會倒下。**

意公子 說

好的藝術不一定是美的

美是藝術創作中的主流，但時至今日，「醜」已經不再被主流藝術拒之門外了，它被當作藝術中非常重要的表現手段，帶給了我們許多美所不能達到的震撼。

所以，好的藝術不一定是美的。美的東西直接取悅人的感官，讓人看了覺得很愉快。醜則相反，它會刺痛感官，讓人不得不去追問：為什麼會這樣？**所以在很多時候，醜比美更加深刻。**

▶ 《金魚與雕像》 *Goldfish with Sculpture* 1911
馬諦斯 Henri Matisse

31

內心戲太多

———

表現主義

二十世紀，對藝術家而言，臨摹現實已經不再是他們的首要任務了，

「臨摹」人的內心感覺成了更大的目標。

要捕捉到感情、情緒這麼虛無縹緲的東西，

還要將它畫出來讓別人也能深刻體會到，這些藝術家是怎麼做到的呢？

▶ 《病童》 *The Sick Child* 1885–1886
孟克 Edvard Munch

　　藝術史上有很多「畫比人出名」的情況，孟克（Munch）和他的
《吶喊》（*The Scream*）是最典型的例子之一。它是電影《驚聲尖叫》
（*Scream*）系列中幽靈面具的原型，也是《小鬼當家》（*Home Alone*）經
典海報上小男主角姿勢的主要參考，就連手機自帶的 Emoji 表情包裡都有
一個吶喊得臉都發青的小人兒。

　　孟克的母親和他最喜歡的姐姐都在他童年時因患上肺結核病故了。
親人的接連離世，在他心裡蒙上了一層陰影，而家人絕望的情緒更是讓
他感到深深的無助和恐懼。孟克在 1886 年創作了一幅《病童》（*The Sick
Child*），他在畫中回憶著姐姐深受疾病折磨時的樣子，以及當時面對這一
切時，自己難以言說的痛苦。

　　創作這幅畫時，孟克運用了一種近乎瘋狂的方式：他在畫布上塗了厚
厚的顏料，然後用刮刀、畫筆柄和鉛筆頭把顏料刮下來，接著再塗上，再刮

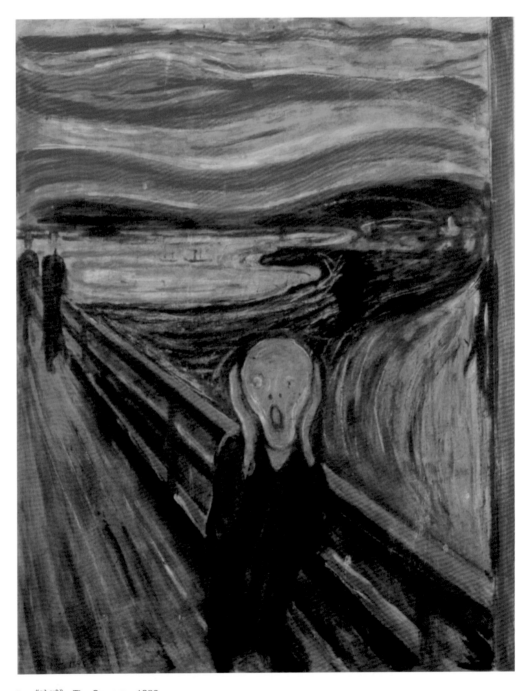

▶ 《吶喊》 *The Scream* 1893
孟克 Edvard Munch

掉，如此循環往復。孟克說，他這樣做是為了尋找他對這一幕的第一印象和感受，他想要畫出姐姐當時那幾近透明的蒼白皮膚和渾身顫抖的虛弱感。

沒過多久，父親、弟弟也相繼去世，他唯一的妹妹與他們的父親一樣有精神分裂症，連孟克自己也患有肺結核，這一切都讓他感受到死亡正不斷向他逼近。在這樣的環境下，孟克便把那些壓抑的負能量和深入骨髓的痛苦都不加掩飾地宣洩在畫布上。

孟克也曾到過巴黎，受到了印象派、後印象派的影響。可很快，他覺得那些手法不是他想要的。他要刻畫的不是自然，也不是那些看報紙的男人和織毛衣的女人，他要描繪那些在生存、在感受、在痛苦、在戀愛的活生生的人，他們內心的世界。

他要用畫筆解剖人的靈魂。

懷著這樣的信念，他創作出了我們最熟悉的《吶喊》。這是孟克生命組圖系列中的一個主題，包含粉彩畫、版畫等不同材質，其中我們最熟悉的是他在 1893 年創作的這幅《吶喊》。

畫的本質是沉默的，但《吶喊》卻是一幅在發聲的畫。

我們分析過很多藝術作品中的線條和色彩，但從沒有講過色彩背後的情感。每個物體之間都存在著客觀的色彩差異，就像玫瑰花是紅色，向日葵是黃色。不同顏色會給人帶來不一樣的感受，比如紅色熱情、藍色憂鬱、紫色神祕、黑色沉悶等，每個顏色背後都蘊含著更深刻的色彩心理學。

在創作的時候，藝術家也經常會在色彩選擇中注入主觀感受，來營造出貼合自己心境的畫面。就像《吶喊》中，孟克用了強烈的紅色、黃色還有大面積的深色，勾畫出讓人極度不安和絕望的氛圍。試想一下，如果孟克把像血一樣的天空換成藍天白雲，把陰暗的峽灣也變成夕陽餘暉下的海灘，那這幅畫的作者就要變成雷諾瓦了，所傳達的也不再是孟克的情緒了。

　　不過，顏色並不是畫家表達情感的唯一工具。還有一位用黃金作畫的表現主義畫家，他的作品不僅不會有讓人迷醉的浮誇感，還會產生不一樣的心靈震撼。這位畫家就是克林姆，**而他手上最大的法寶，就是對符號的運用。**

　　克林姆出生在維也納的一個金銀首飾世家，充滿神祕色彩的中世紀拜占庭藝術對他的藝術風格有著深刻影響。克林姆用黃金來創作，不僅是對家族技藝的認可，更是希望自己的作品能像拜占庭教堂裡神聖的壁畫一樣，讓人聯想到神祕和高貴。除了最出名的《吻》（*The Kiss*）、《達妮》（*Danaë*）、《金魚》（*Goldfish*），克林姆的一些並不廣為人知的作品也同樣震撼人心。

　　《女人的三個階段》（*The Three Ages of Woman*）就是一幅令人印象深刻的作品。畫面中央，一位皮膚光潔白皙的少女抱著一個三、四歲的女孩，在她旁邊側立著一位老嫗，膚色暗黃，手捂著臉，不知是出於羞愧還是難過。克林姆把女人一生的三個不同年齡段濃縮在這一幅畫裡，孕婦和母親的形象更是象徵著生命的循環往復，這是他對人生各個階段的思考。

　　對於生命的探索，克林姆有著某種獨特的執念。 他的作品很少直接描繪男人的形象，取而代之的是某些神祕的符號，比如在《女人的三個階段》中，我們所能看到的似乎只有三個女人，但是，如果你仔細觀察就會發現，在年輕女人大腿內側的地方，有兩個非常明顯的黑色方塊元素，它們象徵著男人在這個生命循環往復中存在的意義。相對應地，像三角形和方形這種稜角分明的圖形，就被用來表示男人的陽剛、強勢甚至是具有進攻性的佔有欲。而像螺旋形、圓形、曲線等看起來很普通的符號，在這裡都被進一步詮釋為女性，因為它們沒有尖銳的稜角，更像是女性獨有的陰柔美。所以在克林姆的畫中，女人的身體、衣服、頭髮或是所處的背景，

▶ 《吻》 *The Kiss*
1907–1908
克林姆 Gustav Klimt

▶ 《女人的三個階段》
The Three Ages of Woman
1905
克林姆 Gustav Klimt

往往都少不了這些紋樣。

克林姆用具象寫實塑造出人物，然後用帶有象徵寓意的符號裝飾畫面，將隱喻藏在他那神祕的金色裡。他從不對他那熠熠生輝的黃金畫作和性感誘人的女性模特兒做任何解釋。他說：「我只是一名日復一日、從早到晚畫畫的畫家，畫人物，偶爾也畫風景。我沒有談話和書寫方面的才能，特別是要對自己或者對自己作品必須說些什麼的時候更是如此。作為畫家，值得注目的只有這一點，想瞭解我的人則只能通過觀看我的作品，從中來理解我是什麼樣的人，以及我想做什麼。」

或情色或金貴或深刻，都不過是他用來表達對生命的思考、讚嘆和眷顧的一個載體而已。

也許，克林姆的作品正應了尼采的那句話：「由於太過深刻而顯得膚淺。」

意公子 說

去表現主義中找共鳴

生活在現代社會，激烈的社會競爭和緊張的生活節奏挾著每一個人，精神崩潰和抑鬱的人比比皆是。一方面，人們會因為一刻都不能離開手機而焦慮，另一方面，忙忙碌碌的人生又使得人們常常陷入對生死、對人生意義的思考。當你再產生這些情緒的時候，不妨去看看表現主義畫家的作品，在宣洩的同時，也可以和大師找一找共鳴。

▶ 《艾蒂兒畫像一號》（局部）*Portrait of Adele Bloch-Bauer* 1907
克林姆 Gustav Klimt

32

作夢去吧！

超現實主義

第一次世界大戰後，戰火摧毀了許多城市，

歐洲一度陷入非常低迷的境地，

人們的思想觀念也隨之發生了劇烈變化，好多藝術家選擇了「作夢」，

把自己心裡的那些奇怪念頭表現在畫布上。

這些有點「無厘頭」的作品反映了藝術家怎樣的思考呢？

　　有一幅畫你肯定印象深刻。畫面裡有三個一動不動的時鐘，全都「葛優躺」似地癱軟著。樹沒有樹葉，也沒有樹根，就連樹枝也只有孤零零的一根，好像是為了掛這個時鐘特意長出來的。畫面左下角的平台上還擺著一個像水壺一樣的東西，上面爬滿了密密麻麻的螞蟻，旁邊的鐘上停著一隻蒼蠅。

　　就是這樣的場景，加上遠處荒涼壓抑的海水和天空，就給人一種時間停止的錯覺。

　　這幅畫就是《永恆的記憶》（*The Persistence of Memory*），作者是與畢卡索、馬諦斯並列二十世紀最具代表性超現實主義藝術家的薩爾瓦多・達利。

　　關於他的傳說有很多，大部分都將他形容成一個瘋瘋癲癲的人，大概是因為佛洛伊德《夢的解析》（*Die Traumdeutung*）是他靈感的重要來源。這本書陪伴著達利，讓他的超現實主義一步一步走向成熟，走向巔峰。

　　佛洛伊德認為，一個人的人格是由三部分構成的：「本我」、「自我」和「超我」。粗略地說，「本我」指動物性、本能、生理需求，「自我」則負責思考、判斷，而「超我」的主要作用就是監督約束「本我」和「自我」兩部分，讓我們朝著「超我」的方向邁進。達利在畫面中將它們融合到一起，並保持了微妙的平衡。

　　軟綿綿的鐘錶是達利的「本我」，是他內心無意識，甚至以夢境作為創作的靈感來源。它讓我們看到了時間在這裡融化、變質、腐蝕和衰敗的過程，是一個脫離現實生活的世界。我們可以閉上眼睛想像，如果是在我

257

▶ 《永恆的記憶》 *The Persistence of Memory* 1931
達利 Salvador Domingo Felipe Jacinto Dali i Domenech

們的夢境裡，或是潛意識裡，事物會像我們現實生活中所看到的那麼具象，那麼涇渭分明嗎？不會的，它們常常是融合的、變化的、無厘頭的。

接著我們會發現，其實這個畫面並不完全脫離現實。無論是鐘錶，還是遠處的海岸岩石，都是有寫實的繪畫技巧在裡面。**這就是理性，那個約束著「自我」的部分。它控制著達利對畫面的繪畫過程。**而最終的目標就是實現「超我」，這個就見仁見智了。我的看法是，達利最終要表達的，是人類在潛意識中的記憶或許不過只是永恆裡的一點碎片。

雖然達利的畫已經夠讓人摸不著頭腦了，但這還不是超現實主義的全部。下面這幅畫可能會徹底把你搞矇。

我們知道，超現實主義畫家會把現實生活中看似完全沒有聯繫的東西放到一起，構築夢一般的場景。可馬格利特（Magritte）覺得，這樣最多只能滿足人們的獵奇心，對藝術家來說是不夠的。他希望自己的畫不僅能反映人混亂無序的意識，還有對世界、對人的思考。

這個時期，歐洲風靡著一種哲學思想，其創始人維根斯坦（Wittgenstein）致力於研究語言的使用對人類思維的影響。我們每個人每天都會使用語言和文字，這是人與世界溝通交流最基本、最重要的工具，**但很少人注意到，語言和文字可以讓我們自由表達，卻也限制了我們。**

馬格利特用《夢的鑰匙》（*Key of Dreams*）向我們解釋了這個抽象的理論。在這幅畫中，每一個圖像下面的單詞，都和圖本身毫不相干。雞蛋下是「刺槐」，高跟鞋下是「月亮」，蠟燭是「頂棚」，玻璃杯是「風暴」……這圖文明顯不符啊。

於是我們會慢慢懷疑，為什麼會這樣？那我們看到的究竟是雞蛋還是刺槐？「刺槐」在這裡到底是什麼意思？

這樣的困惑會不斷循環。因為有詞語的存在，我們就會下意識地將這

▶ 《夢的鑰匙》 *Key of Dreams* 1935
馬格利特 René Magritte

個詞看作是對圖像的「命名」。而當詞語和圖像並不匹配的時候，我們的
常識和意識是很難接受的。這種「難以接受」，就是馬格利特想要提醒我
們的：我們的思維會被詞語或其他的事物干擾，用馬格利特的話來講，叫
被「遮蔽」。

我們看到的圖像是可見的，可詞語指向的圖像是不可見的，並且仍然
能對看得到的訊息做出干擾，「遮蔽」我們的眼睛。**這就是可見和不可見
之間的較量。**

漸漸地，馬格利特不再跟我們玩心理實驗遊戲了，他嘗試在畫裡直接

▶ 《情人》 *The Lovers* 1928
馬格利特 René Magritte

把人的這種被遮蔽狀態畫出來。比如頭上蓋著布，或者面前有一隻鴿子、一朵花。

　　比起馬格利特和達利，芙烈達·卡蘿（Frida Kahlo）的畫可能會好理解得多，因為她的作品主角大多是她本人，她那連在一起的粗黑眉毛，讓人想認不出來都難。很多人因她的畫風怪誕詭異，也把她歸類到超現實主義畫家的陣營，但她本人是拒絕的。很簡單，**她所畫的痛苦並不是發生在夢境中，而是真真切切地發生在現實裡。**

　　卡蘿的命運真不是一般的坎坷。從出生就患有小兒麻痺症不說，

十八歲時還出了一場毀滅性的車禍。當嫁給自己心愛的藝術家里維拉（Rivera）後，又發現車禍的後遺症讓她的身體虛弱到不能懷孕。雪上加霜的是，丈夫里維拉不僅不關心妻子的傷痛，還到處「撩妹」，風流成性。據傳聞，里維拉前前後後跟三十多個女人保持著情人關係，其中甚至還有卡蘿的親妹妹。

這該是一個怎樣的男人和一段怎樣的婚姻！

卡蘿把婚姻帶給她的痛苦全部付諸繪畫。就在大家都以為她的畫連同她的人都要永遠沉浸在痛苦中時，卡蘿卻再次轉變，果斷和里維拉結束了婚姻關係。冷靜的內心讓她清醒地認識到里維拉在繪畫上對她的啟發，這讓她更大膽，更自我。

描繪痛苦本身，卡蘿做到了極致，更難得的是她把苦轉換成另外一種極其美好燦爛的東西釋放了出來。

1940 年，她畫下了一幅《戴荊棘和蜂鳥項鍊的自畫像》（*Self-portrait With Thorn Necklace and Hummingbird*）。

畫的背景是一大片綠色熱帶植物，卡蘿的頭髮上停著兩隻蝴蝶，兩邊肩膀分別是一隻黑猴和一隻黑貓。最顯眼的是她的脖子，上面繞著一圈蔓延到了整個肩膀的荊棘。

而荊棘上停留著一隻荊棘鳥。荊棘鳥是西方文化裡一種虛構的動物，傳說它從離開巢穴開始，就不停地尋找荊棘樹，當它找到時，就會把自己的身體扎進一株最長最尖的荊棘上，然後一邊流血一邊歌唱。

在墨西哥原住民的印第安神話裡，這樣的動物代表死去的戰士會獲得重生，而卡蘿頭髮上的蝴蝶，在印第安民族的觀念裡，也代表著神聖的冠冕。畫裡的猴子和貓是她現實生活中的寵物，在和里維拉分開的那段日子裡，它們曾陪伴著她。

▶ 《戴荊棘和蜂鳥項鍊的自畫像》 1940
Self-portrait With Thorn Necklace and Hummingbird
卡蘿 Frida Kahlo

　　她端端正正地面對我們，眼神裡沒有不安和驚恐，只有平和。稍稍緊閉的嘴唇讓整個面部緊繃起來，顯得很堅毅。荊棘甚至在她身上變成了像項鍊一樣漂亮的東西，它不再是捆綁，而是點綴。

　　人生有時候真的像夢境一般，但是即使是在夢境中，你也可以掌握主動權。

意公子 說

畫中的弦外之音

　　剛接觸超現實主義作品時，往往會覺得迷霧重重。可是藝術釋放的美總能指引我們不斷去靠近它。

　　我們對藝術之中、畫之中的隱藏訊息有著天然的野心。也許我們的認識從始至終都有一定的侷限，無法完全瞭解畫家的意圖，可這並不妨礙我們去欣賞，去感受，去不斷地探索，一次又一次地獲得對世界的新感知。

▶ 《人子》 *The Son of Man*　1964
馬格利特 René Magritte

33

這也是
藝術？

藝術的邊界

「什麼是好藝術」這一話題在西方藝術界裡永遠熱門。
你也許以為印象派、立體派、野獸派已經足夠大膽，
但如果你看了下面這些藝術家的作品，可能會徹底「懷疑人生」。

　　蒙德里安（Mondrian）的畫非常好認，用黑色的橫縱粗線條把畫面隔成一個又一個小矩形，然後在格子裡隨便填上什麼顏色，紅色、藍色、黃色……一幅畫就完成了。

　　這跟我家廚房貼的瓷磚有什麼區別？

　　蒙德里安也不是從一開始就這麼「偷懶」的。他一度遵循著寫實和古典相結合的創作風格，但這些中規中矩的肖像畫和風景畫始終沒能令他滿意。一次偶然的機會讓他加入了一個神奇的組織——「荷蘭泛神論者協會」。乍一聽好像很邪乎，其實，所謂「泛神論」是由古希臘哲學發展來的，新柏拉圖主義和多神論正是它的根本所在。他們認為，現實世界之外有一個更理想、更完美的「理型世界」，它高於現實世界而存在。它是一個規律，一個本質，看不見摸不著卻掌控著一切的東西。因此，「泛神論」大體而言就是相信在現實世界的表象之外，有一個永恆寧靜的本質，雖然簡單，卻無比和諧。

　　蒙德里安想尋找這種寧靜，把它描繪給世人看。可是，這聽起來就很虛無縹緲的東西，用語言表達都很困難，體現在畫布上豈不是難上加難？但蒙德里安發現，以往的畫家都在追求相似和精緻之美，對色彩和筆觸非常講究。**他決定反其道而行，摒棄這些外在細節，摒棄具象化的東西，把想要表達的事物本質和簡單的畫面作為創作的關鍵。**事物最基本的結構就是橫線和豎線，把它們不斷疊加延伸，就構成了世間萬物。

　　《海堤與海・構成 10 號》（*Composition No. 10: Pier and Ocean*）畫的就是蒙德里安心中大海的樣子。圓形背景上，黑色的「十」字展現了

▶ 《海堤與海・構成 10 號》 *Composition No. 10: Pier and Ocean* 　1915
蒙德里安 Piet Mondrian

海水在陽光下閃爍的情景，這已經顯現出格子畫的雛形，不過大大小小的
「十」字看起來還是有些零散，蒙德里安並不滿意。

　　1920 年開始，第一幅格子畫橫空出世。從那以後，蒙德里安一直在畫
格子。1930 年，五十八歲的蒙德里安到達了事業巔峰，此時他畫出了一
幅堪稱經典的作品——《紅藍黃的構成》（*Composition with Red, Blue, and
Yellow*）。

　　整個畫面平衡卻不呆板。如果改變了其中任意一條線的位置，或是替
換了其中任何一種顏色，微妙的平衡感恐怕就不復存在了。

　　為什麼這樣簡單的幾何構成就可以讓人看出平衡感呢？ 一位評論家曾
舉例說，原始藝術中包含了大量的幾何圖形，因為對於原始人來講，世界

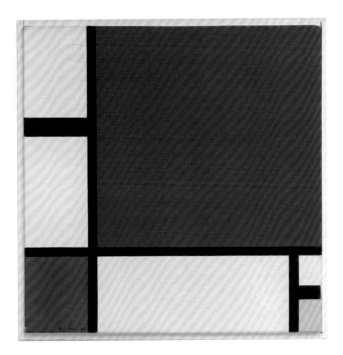

▶ 《紅藍黃的構成》 *Composition with Red, Blue, and Yellow*　1930
蒙德里安 Piet Mondrian

是不安和動盪的，他們每天為了生存而壓力重重，亟需一種和無常的生命相反的、穩定的形狀，以此作為精神的慰藉和平衡點。進入二十世紀後，物質生活雖比以前豐富了，可世界卻動盪不安。蒙德里安預感到時代的變化最終會帶來人的感知變化，具象的繪畫雖美，但已經不再是現代社會的人們所欣賞的形式，抽象的表達才更契合人們以不變應萬變的生存信念。

與蒙德里安那乾淨而克制的畫風相比，帕洛克（Pollock）就顯得太隨心所欲了。

　　《1 號》（*No. 1*）。名字都如此隨意，畫作本身大概也正經不到哪兒去。質地黏稠的丙烯和油漆被隨意地塗抹、潑灑在畫布上，線條和色塊不規則地勾連在一起，沒有具體形象，也看不出寓意，反倒像是一團被染成

▶ 《1 號》 *No. 1* 1949
帕洛克 Jackson Pollock

五顏六色的頭髮,又像是密密麻麻的塗鴉。

帕洛克採取了一種全新的繪畫手法:他將巨大無比的畫布平鋪在地上,然後圍著畫布邊走邊用刷子、木棍、刮刀、沙子,甚至是自己的手去隨意潑抹。

帕洛克的靈感從何而來?誰也說不清楚,也許只是他突然靈機一動,將以往的積澱和對藝術的感覺源源不斷地揮灑出來罷了。也許連他自己也沒有意識到,如此舉動給人類的藝術史帶來了多大的改變。

但事實上,他的藝術被認為突破了文藝復興以來繪畫藝術的基本概

念。**他不僅僅改變了繪圖技法、顏色搭配、觀看方式，更是把繪畫的基本概念都改變了。**他的畫裡沒有具體形象，沒有寓意，沒有符號學，沒有象徵手法，甚至沒有上，沒有下，也沒有邊界。以往我們賴以評判一幅畫的標準，此時統統不再適用。繪畫變成一種純粹的狀態，一種藝術家在畫布上行動時所留下的印記。

既然行為的印記也可以成為藝術，那行為本身呢？

1965 年某一天，在德國杜塞道夫的一家畫廊裡，人頭攢動。擁擠的人們圍著一個玻璃擋板，他們一邊極力地伸著腦袋，一邊指指點點。他們或驚訝，或不解地互相交談著什麼，彷彿隔著透明玻璃的那一頭正發生著什麼神祕而古怪的事情。

如果你能發揮上班擠公車的能力，突破重圍擠到玻璃擋板前，就會看到玻璃後面有一個奇怪的男人。他雖然穿著得體，但腦袋上卻塗著蜂蜜，貼滿了金箔，懷裡還抱著隻毫無聲息的兔子，一會兒走，一會兒坐，兩手抱著兔子的前爪比劃著，嘴裡好像一直在跟兔子念叨著什麼。

整整三個小時過去了，門被打開，人們得以進入玻璃擋板內部，近距離地看著這個奇怪的男人，而他卻只是背對人群，抱著兔子靜靜地坐著。

這場行為的一切，包括奇怪的男人、死去的兔子，甚至是椅子，通通都屬於一件藝術作品。這件作品的名字叫《如何向一隻死兔子解釋繪畫》（*How to Explain Pictures to a Dead Hare*），而這個男人便是波依斯（Joseph Beuys）。

波依斯的人生充滿了傳奇色彩。他童年時期離家出走，混跡在馬戲團裡；青年時期參加了二戰，差點為國捐軀；大難不死後又投身藝術創作。在坎坷人生中沉澱下來的勇敢，為他的作品帶來了不確定性，也帶來了他特有的軍人氣質。

波依斯從一開始就試圖要去打破藝術的邊界。在他看來，戰爭帶來的苦難與和平的寶貴用畫布難以表現，他要讓觀眾拋棄理性，拋棄以前那種嚴密的邏輯思考，跟著他進入作品，調動一切感官——聽覺、視覺、嗅覺，甚至觸覺去貼近藝術本質，讓觀眾自己也成為作品中的一部分。這種方式對於千千萬萬被戰爭摧殘過的、和波依斯有類似經歷的人來說，是無比震撼的體驗。比如這件作品《如何向一隻死兔子解釋繪畫》，能用具體的、有嚴密邏輯的語言去解釋波依斯為什麼這樣做，解釋他腦袋上的蜂蜜代表什麼、金箔代表什麼、兔子代表什麼、他在玻璃櫃中與兔子的一言一行代表了什麼嗎？不能。**大腦和理性在這時根本不起作用，而這正是波依斯最重要的藝術理念之一。**

波依斯為藝術打開了另一扇窗戶，人們繼續探討藝術的本質，甚至還有人將藝術的邊界拓展到了傳統的繪畫與雕塑之外，開創了「觀念主義」。這位改變藝術史進程的藝術家就是杜象（Duchamp）。

起初，杜象也是一位畫家。1912 年某一天，立體派要辦畫展，杜象應邀畫了一幅《下樓的裸女》（*Nude Descending a Staircase*），在其中使用了影像重疊的方式讓畫面更具動感，但遭到了評委的拒絕，理由是它更符合未來主義的理念。杜象意識到，**現代主義之所以反對傳統藝術，就是要讓人可以真正自由地創作，**可現在卻為了畫壇地位而人為地設置規則，拉幫結派地壓制畫家創作。一氣之下，杜象徹底放棄了繪畫。

一戰後，杜象到了美國，繼續著他在戰爭期間做過的一些藝術實驗。1916 年，他搞來了一把雪鏟，別人問他，他也只說沒有意義。但圍觀者不罷休，杜象實在被問煩了，就在上面寫了一行字：「胳膊折斷之前。」於是大家又開始對著這個名字研究，恨不得翻遍史料去破解，到底這個名字和這個作品有什麼關係。

▶ 《噴泉》 *Fountain* 1917
杜象 Marcel Duchamp

通過這把雪鏟，杜象發現，人們的固有思維還是沒有被打破。在他們心中，藝術就必須要有一個中心意義。杜象要徹底丟掉這種規則，於是他產生了一個大膽的想法。

當時，紐約的獨立藝術家協會（Society of Independent Artists）要辦一次展覽，廣泛搜尋各種藝術品，旨在向人們展示現代藝術的理念，杜象自己就是評審會的一員。那天早上，他早早到商店買了個小便池，鄭重其事地像藝術家創作完一幅畫作那樣，簽上假名和日期：「R. Mutt, 1917」。

果不其然，展方收到之後立即炸開了鍋。它讓人聯想到的粗俗，跟藝術所象徵的高雅是兩個極端，這東西到底能不能在展覽上展出呢？

在當時的人們看來，雖然繪畫和雕塑的條條框框已經被打破，但是不管畫出什麼妖怪來，經過藝術家構思、設計、畫圖、上色等一系列過程的

▶ 《被快速旋轉的裸體包圍的國王和王后》*The King and Queen Surrounded by Swift Nudes* 1912
杜象 Marcel Duchamp

「創作」還是一切的大前提。**《噴泉》（*Fountain*）這樣一個奇怪的現成**
物，也能算作藝術嗎？

　　這時，杜象走出來說：「大家不要吵了，這個小便池是我送過來的，
我藉此想要告訴大家，莫特（Mutt）先生把它買來，放到了展覽或者博物
館，給予了它一個新的名字叫《噴泉》，人們看待它的出發點就變了，最
初的使用價值和意義也消失了，這個小便池變成了純粹的莫特先生的作
品。所以，這件東西是不是莫特先生自己動手做的並不重要，關鍵在於莫

特先生選擇了它。」

　　杜象將一個現成物視為自己的藝術，與創作一個具體的「物體」不同，他提出了另一種觀念——我認為它是藝術品，那它就是藝術品。

　　從此，西方藝術被引上了一條「觀念主義」的藝術之路。

　　觀念藝術這個點子看起來漫不經心、玩世不恭，可它成功地在繪畫和雕塑之外開闢了一塊新的藝術領域。

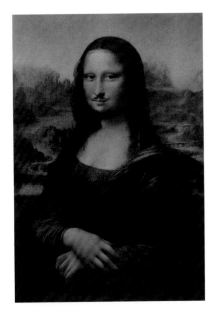

▶　《L.H.O.O.Q.》
　　杜象 Marcel Duchamp

意公子 說

拓寬藝術的邊界

　　西方藝術發展到二十世紀以後，著實讓人眼花繚亂。人們喜歡待在自己的舒適圈裡，用既有的規則審視一切新興事物，對違背自己常識的東西總是急於否定。不論是方格還是潑墨，是死兔子還是小便池，藝術的邊界一直在拓寬，人們對藝術的思考也隨之越來越深刻。

　　杜象曾經講過一句看似很狂傲的話：「我最好的藝術作品，是我一輩子的生活。」藝術可以是有形的物體，也可以是無形的觀念。世界和生活本身就是藝術。

34

真作假時

假亦真

普普藝術與超寫實主義

藝術家在抽象的道路上越走越遠，
蒙德里安和帕洛克那令人費解的作品
讓人不免覺得藝術離大眾的現實生活更遠了。
在這種時刻，再畫一些所有人都能一眼辨認出來是什麼的東西，
還有意義嗎？

　　有些藝術名詞聽起來很嚇人，比如「普普藝術」，但只要你的英語還沒完全還給老師，只要你還認識「popular」（流行）這個單字，就很容易明白並且記住「普普藝術」了——「普普」（pop）正是「流行」（popular）的縮寫。

　　二戰後，歐洲各國因長期消耗陷入了資源匱乏的經濟疲軟期，而大西洋彼岸的美國卻在此時飛速發展，甚至還向戰後的英國不斷輸出物資。再加上好萊塢電影的誇張宣傳，年輕一代的英國藝術家紛紛開始反思流行文化與藝術的關係，「普普藝術」應運而生。這些藝術家把廣告冊頁和雜誌上的商品插畫、logo 等素材剪下來拼貼在一起，用這樣的作品來象徵美國的通俗文化。

　　普普藝術的代表人物安迪‧沃荷（Andy Warhol）出生於美國賓夕法尼亞州，在卡內基科技工程學院（Carnegie Institute of Technology）修習完商業藝術後到了紐約，靠畫商業插畫謀生。直到在紐約商業繪畫界有了些知名度後，他開始將更多精力投入在藝術創作上。

　　也許是因為長期混跡在商業圈裡，與很多高冷、脫離世俗的藝術家不同，沃荷對大眾傳媒和消費文化有著很深刻的認識。他意識到，人們對於美的概念其實是跟著商業和消費的潮流不斷變化的，與傳統和現代無關。今天報紙上宣傳了一部電影，大家就紛紛走進電影院去欣賞；明天電視上為一種食物做了廣告，人們就認準牌子去超市購買。人們再也不是跟著象徵權威的學院派或者主流藝術團體去定義流行和美了。

　　帶著這種反思，沃荷開創了一種新穎的形式，並成為了後來普普藝術

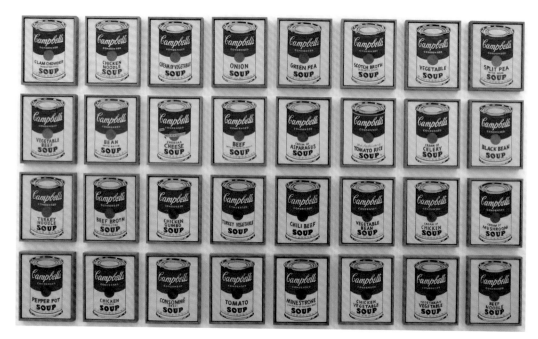

▶ 《康寶濃湯罐》 *Campbell's Soup Cans* 1962
安迪・沃荷 Andy Warhol

▶ 《瑪麗蓮・夢露》 *Marilyn Monroe* 1962
安迪・沃荷 Andy Warhol

的重要標誌——「複製」。所謂複製，就是在同一幅畫中，不斷地疊加同一個形象。為了強化這一觀念，在 1962 年，沃荷創作了《康寶濃湯罐》（*Campbell's Soup Cans*）。

要知道，「複製」在傳統藝術觀念裡簡直是不可想像的一件事。我們之前講了那麼多藝術作品，它們之所以那麼珍貴，就是因為它們是獨一無二的，是不可複製的。但沃荷要表現的大眾文化、消費文化恰恰跟以前的藝術相反，它們屬於大眾流行的東西，無處不在，用今天的話來說就是「瘋傳」、「洗版」，它表現的是現代社會的重要特質。**沃荷用這樣的形式，打破了傳統的藝術創作觀念，讓人們對藝術有了新的認識。**

如今，沃荷最為人們所熟知的作品恐怕就是那幅《瑪麗蓮・夢露》（*Marilyn Monroe*）了。這幅畫中，無人不曉的「性感女神」瑪麗蓮・夢

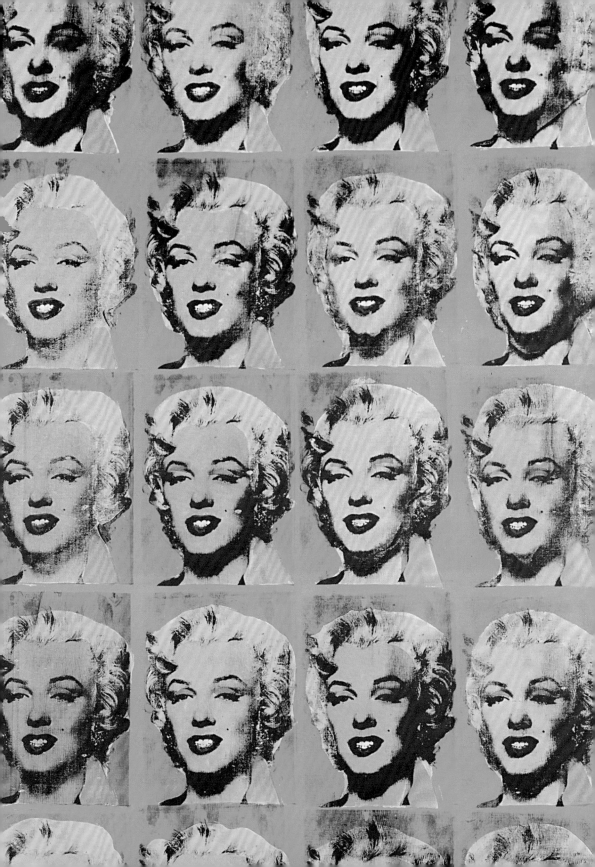

露的頭像被不斷地復刻，就好像這個女明星是個被批量生產的商品，即將在市場上大規模流通。除了夢露，貓王（Elvis Presley）和馬龍・白蘭度（Marlon Brando）等人也逃不出被沃荷「複製」的命運。**在沃荷眼裡，明星只是一個在大眾傳媒裡不斷出現的符號而已。**

沃荷曾說：「偉大的電影明星都是虛構的。」那又是誰組成了虛構，還活在虛構之中呢？是粉絲們，是每一個消費明星的人。他想告訴人們，表面上是明星在引領潮流，其實流行關乎我們每一個人。

要是你覺得沃荷的作品還不夠貼近現實，還沒有「加工」的嫌疑，那你看看這幅查克・克羅斯（Chuck Close）的《馬克》（Mark）。

你可能要問了，意公子，這是誰的一吋照嗎？

畫得這麼像，簡直和照片一樣。這就是照相寫實主義，又稱超寫實主義，這一派的藝術家會藉助照相機拍出來的照片畫畫。

這幅尺寸足足有一人多高的作品實在是太逼真了，每個細節都分毫不差，無論是眼鏡、襯衫，還是五官、皮膚，甚至是每根頭髮和鬍鬚都一清二楚。我們可以想像，一幅尺寸這麼大，又這麼逼真的畫豎立在我們面前，該是怎樣一種震撼。但實際情況是，由於它過大的尺寸，當我們走近時會無法看清人臉的全貌，只能看到面部的某處細節。這種感覺就好像是透著顯微鏡看人，反倒給人一種很奇妙的陌生感。

為什麼會出現這種單純地臨摹照片的藝術流派？這是在開歷史倒車嗎？我們應該如何欣賞它呢？

寫實繪畫最根本的是什麼？是畫得像，把看見的畫下來。抽象藝術呢？他們追求藝術家內心的表達，追求超越現實，超越眼中所見的世界。而照相機呢？照相機就是通過小孔成像的原理，完完全全地還原現實實物。

說到這兒，發現 bug 了吧。照片是對現實景象咔嚓一聲的一張截圖，

▶ 《馬克》 *Mark*　1978–1979
克羅斯 Chuck Close

是永遠都不能被超越的、已被定格的對象。但什麼可以突破呢？抽象主義
藝術可以突破現實的界限呀。

　　克羅斯的厲害之處就在於此，他將照片中的具體對象與抽象主義中的
幻想相結合，**也就得到了他自己的風格：照相寫實主義。**

　　開始創作前，他會給模特兒拍照，然後製作出多張色相不同的臨摹
樣。接著，克羅斯先根據以往的經驗，在畫布上鋪出一個大致的底色來，
比如人面部哪裡的顏色比較重，哪裡比較亮，哪些地方又屬於中間色，這

是傳統寫實繪畫的基本功。然而，完成這步後，克羅斯開始採用完全不同的方法：他在照片上畫出一堆間距相同的細密格子，然後用最古老的「格子放大」法，按比例將照片上的人頭放大到畫布上。

如此退遠看，畫作確實很寫實。那麼抽象、虛幻又從何說起呢？

別急，接下來的一步很關鍵。

克羅斯放棄了我們之前說的時刻照顧整體的畫法，他需要坐近畫面，拋棄個人情感，將照片上的每一個局部都深入畫到。因此，從遠處看，畫面確實真實得過份，可走近一看，其實是由無數個毫無關聯的個體組成的，就像是照片放大到一定程度的像素點。局部的細膩自成一個世界，整體的細膩又是另一個世界，這會讓我們有一種真實到虛幻的感覺。

克羅斯抽象主義的虛幻和想像，用無比真實的形式表現出來。在觸手可及的具象和夢幻縹緲的抽象中間架了一座橋樑。

意公子 說

藝術的不確定性

聊到這裡，開頭的問題似乎有了答案。藝術家的創造性與「看不懂」、「抽象」、「虛幻」、「脫離現實」並不能畫等號。不論是安迪・沃荷的罐頭湯，還是查克・克洛斯的「超級寫真大頭貼」，這些貼近生活的、具象的藝術給我們帶來的是另一番思考。假作真時真亦假，真作假時假亦真，藝術的不確定性真是太有意思了！

▶ 《巨幅自畫像》 *Big Self-Portrait* 1967–1968
克羅斯 Chuck Close

後記

你現在應該已經對西方藝術有了初步的瞭解。

還記得一切是如何開始的嗎？那不過是山洞裡的一堆壁畫，是對生活的希冀。就在這希冀中，西方藝術一步步前行，經歷了無邊無際的神話世界，經歷了古埃及神祕的死亡藝術，終於在古希臘到達了第一座高峰，自「斷臂維納斯」開始，美的典範得以樹立。千百年來，西方人一直在「要不要復古」這個問題中猶豫徘徊。在中世紀漫長而極端的禁欲藝術之後，藝術家打著復古旗號掀起了偉大的藝術改革，用人文精神將藝術推上了燦爛的頂點。緊接著，巴洛克時期的卡拉瓦喬拋棄了古典的理想美，尋求真實；洛可可時期的布雪等人甚至把古典美貶得一塌糊塗，老傢伙們過時了，「動感青春」才是王道。

你看，古希臘定義了古典，中世紀將其拋棄；文藝復興尋回了古典，巴洛克、洛可可對古典主義進行批判。到了法國大革命時代，出現了新古典主義，大衛和他的學生安格爾高舉古典美的旗幟，說洛可可藝術是奢靡、情色、墮落，古典美才是最好的。人類的藝術就是這麼糾結，就是在這樣來來回回的摸索中前行。

然而，不論風格怎麼變，西方藝術還是走在「努力畫得像」的路上。但是，自十九世紀的印象派開始，藝術家突然發現，照相機不僅「畫」得比他們像，還比他們快，再怎麼精雕細琢也不如「咔嚓」一聲來得實在。將現實世界重現在畫布上已不再是這些藝術家關心的事，他們紛紛掉轉船頭，拼命去「畫得不像」。

現在，咱們終於可以回過頭來仔細想想，所謂藝術，究竟是什麼？我們有沒有一個辦法將藝術高度濃縮成一個準確概念，然後帶著它去逛館看展？藝術是原始壁畫，是古希臘雕塑，是文藝復興的油畫版畫，還是現代行為藝術家的行動藝術呢？

我們找不到這樣一個概念。

在人類的不同階段，藝術的表現形式天差地別。所以，《藝術的故事》（The Story of Art）的作者宮布利希（Gombrich）說：「沒有藝術，只有藝術家。」以往，我們常常被「藝術」這兩個字嚇倒，覺得它高高在上，好像離我們很遙遠。但其實，我們只須記住，藝術不是外星人突然丟到地球上的包裹，

而是一代代藝術家用自己的作品推動、發展得來的精神產物。它的每一次轉變都會根據不同的社會政治和經濟環境等而變化。藝術可能比現實生活「高」那麼一點點，但它終究源於生活。

在中世紀長達千年的禁欲之後，藝術之所以會迎來這樣大的轉折，當然離不開經濟的發展。歐洲的資本主義在這時產生，隨之而來的宗教改革和佛羅倫斯麥第奇家族的興起都為達文西、米開朗基羅、拉斐爾等藝術家的成功打下基礎。我們會發現，藝術好像沒有想像中的那麼高高在上。當然，藝術的知識遠遠不是這一本小書能夠講完的，我們可能才剛剛碰到冰山一角，不能妄稱自己是藝術專家。但是話說回來，誰說人人都必須成為苦讀經典的大學問家？學習的源頭是快樂，快樂才是要緊事。

然而，有些人提出欣賞藝術最好的方法，就是不要瞭解任何背景知識，以一張白紙模樣去面對作品，只依賴最基本的感官，「用心」去感受博物館裡的藝術。你感受到什麼，藝術就是什麼。

如今越來越多人認同這種欣賞方式，那麼它真的那麼好嗎？我想不是。我稱這樣的方式為「傻瓜式藝術體驗」，因為它不僅簡單方便，還為好吃懶做不學習的「傻瓜」找了個「高大上」的理由，讓這件本身值得享受的事成為無聊枯燥、走馬觀花的遊盪。我們可能在《蒙娜麗莎的微笑》前津津有味地拍照，也可能一味地只在自己第一眼相中、毫無緣由就喜歡的畫前駐足停留，直到看膩了，也只能得到一個體會：「嗯，這畫顏色還不錯，畫得挺像。」然後就像一連吃了三鍋東坡肉一樣飽中帶膩，往後再有人提到逛美術館，你就會拼命地搖頭，躲得遠遠的。

我們不需要成為藝術界專業的學者，但也不能以純粹無知的狀態去欣賞藝術。這中間有個巧妙的平衡點。假如通往藝術的道路上有一扇門，那麼這本書的目標就是成為打開這扇門的鑰匙，以輕鬆有趣的方式，分享給你一些藝術領域最基本的知識和理念。

我希望把快樂帶給你，把些許知識留給你。

我是意公子，咱們江湖再見！

附錄：西方藝術主題

話題時代 / 人物	×	主題	話題時代 / 人物	×	主題
原始藝術		野牛 / 巫術	莫內		朦朧 / 睡蓮 / 自然光
古埃及		正面律 / 公式化	竇加		芭蕾舞女孩 / 觀看的權力
古希臘		黃金比例 / 健美	雷諾瓦		幸福畫家
古羅馬		美的繼承	高更		逃離 / 原始
喬托		基督教 / 濕壁畫	梵谷		自畫像
達文西		明暗漸隱法 / 平行透視	塞尚		蘋果 / 靜物 / 立體感
米開朗基羅		大衛 / 穹頂畫	畢卡索		立體派
拉斐爾		聖母 / 雅典學院	馬諦斯		野獸派 / 色彩
麥第奇家族		教堂圓頂 / 贊助人	佛洛伊德		真實 / 靈魂
杜勒		北方文藝復興 / 細緻	賈克梅蒂		枯瘦 / 皮膚粗糙 / 挺拔
貝尼尼		肉感 / 輕盈	孟克		吶喊 / 表現主義
卡拉瓦喬		戲劇性 / 社會底層	克林姆		黃金 / 符號
林布蘭		集體畫像 / 光影法	達利		夢的解析
委拉斯蓋茲		宮廷畫家 / 鏡子	馬格利特		遮蔽 / 錯置
龐巴度夫人		時髦 / 精緻 / 粉色瓷器	卡蘿		挫折 / 痛苦
大衛		記錄社會變革	蒙德里安		格子 / 極簡
安格爾		新古典主義 / 變形腰椎	帕洛克		滴畫法 / 行動
德拉克洛瓦		浪漫主義 / 自由	波依斯		行為藝術
庫爾貝		現實主義 / 寓意	杜象		達達主義 / 實驗藝術
米勒		農民畫家	安迪・沃荷		普普藝術 / 大眾 / 虛構
羅丹		動中有靜	克羅斯		照相寫實主義
馬奈		純粹的光影 / 扁平			

圖片來源

句句有梗的西洋藝術小史

藝術史很難嗎？有梗就不難，腦補3萬年藝術史框架，迅速提升看展力

作　　者　意公子
封面插畫　Dofa Li
封面設計　萬亞雰
內頁構成　詹淑娟
執行編輯　劉鈞倫
行銷企劃　王綬晨、邱紹溢、蔡佳妘
總 編 輯　葛雅茜
發 行 人　蘇拾平

出　　版　原點出版 Uni-Books
　　　　　Facebook: Uni-Books 原點出版
　　　　　Email: uni-books@andbooks.com.tw
　　　　　新北市 231030 新店區北新路三段 207-3 號 5 樓
　　　　　電話： (02) 8913-1005　傳真： (02) 8913-1056

發　　行　大雁出版基地
　　　　　新北市 231030 新店區北新路三段 207-3 號 5 樓
　　　　　24 小時傳真服務　(02) 8913-1056
　　　　　讀者服務信箱 Email: andbooks@andbooks.com.tw
　　　　　劃撥帳號：19983379
　　　　　戶名：大雁文化事業股份有限公司

初版 1 刷　2022年3月　　初版 5 刷　2024年6月

定　　價　499元
I S B N　978-626-7084-06-9（平裝）
I S B N　978-626-7084-09-0（EPUB）

國家圖書館出版品預行編目(CIP)資料

句句有梗的西洋藝術小史 / 意公子著. -- 初
版. -- 臺北市：原點出版：大雁文化事業股
份有限公司發行, 2022.03
288 面；17×23公分
ISBN 978-626-7084-06-9(平裝)

1.CST: 藝術史 2.CST: 歐洲

909.4　　　　　　　　　　　　111001979

原書名：《大話西方藝術史》
作者：意公子
本書中文繁體版由讀客文化股份有限公司經光磊國際版權經紀有限公司授權原點出版在全球（不包括中國大陸，包括
臺灣、香港、澳門）獨家出版、發行。
ALL RIGHTS RESERVED
Copyright © 2020 by 意公子
Complex Chinese edition copyright © 2022 by Uni-Books, a division of And Publishing Ltd.
圖書許可發行核准字號：文化部部版臺陸字第110264號
出版說明：本書係由簡體版圖書《大話西方藝術史》以正體字在臺灣重製發行，期能藉引進華文好書以饗台灣讀者。